普通高等教育"十三五"规划教材

影视鉴赏

李含侠 主编

西安交通大学出版社
XI'AN JIAOTONG UNIVERSITY PRESS

图书在版编目(CIP)数据

影视鉴赏/李含侠主编. —西安:西安交通大学出版社,2015.10(2020.1 重印)
ISBN 978-7-5605-8036-4

Ⅰ.①影… Ⅱ.①李… Ⅲ.①影视艺术-鉴赏-高等职业教育-教材 Ⅳ.①J905

中国版本图书馆 CIP 数据核字(2015)第 243078 号

书 名	影视鉴赏
主 编	李含侠
责任编辑	王建洪 祝翠华
出版发行	西安交通大学出版社 (西安市兴庆南路 1 号 邮政编码 710048)
网 址	http://www.xjtupress.com
电 话	(029)82668357 82667874(发行中心) (029)82668315(总编办)
传 真	(029)82668280
印 刷	西安明瑞印务有限公司
开 本	787mm×1092mm 1/16 印张 9.75 字数 234 千字
版次印次	2015 年 11 月第 1 版 2020 年 1 月第 5 次印刷
书 号	ISBN 978-7-5605-8036-4
定 价	49.80 元

读者购书、书店添货,如发现印装质量问题,请与本社发行中心联系、调换。
订购热线:(029)82665248 (029)82665249
投稿热线:(029)82668133
读者信箱:xj_rwjg@126.com

版权所有 侵权必究

前言

现在,影视是社会传播覆盖面最广的艺术形式之一。它的发展影响着社会进步与精神文明建设。大量的实践证明,高质量的影视艺术作品对提升一个民族的思想文化影响力具有重要作用。

本教材根据高等学校人才培育目标和培育规格的要求,以教育部办公厅关于印发《全国普通高等学校公共艺术课程指导方案》(教体艺厅[2006]3号)文件精神为指导,以《"十二五"江苏省高等学校重点教材建设实施方案》为编写依据,坚持科学性、实用性、鲜活性和针对性相结合的原则,力求做到理论知识的"必需、够用"为度,以讲清概念,强化实用为重点,学生通过学习艺术理论、鉴赏艺术作品、参加艺术活动等,树立正确的审美观念,培养高雅的审美品位,提高人文素养;了解、吸纳中外优秀艺术成果,理解并尊重多元文化;发展形象思维,培养创新精神和实践能力,提高感受美、表现美、鉴赏美、创造美的能力,促进德智体美全面和谐发展。

本教材是在认真总结以往的教学实践经验,紧密结合高校学生素质提高和成才要求的基础上,围绕培养和提高学生实际鉴赏水平这一目标而编写的。本教材在编写过程中,从中外影视发展到如何鉴赏影视作品,再到具体经典影视作品的解读,遵循一个由浅入深、循序渐进的过程。本教材实用性强,容易使学生产生浓厚的学习兴趣。本教材的适用对象主要以高校学生为主,同时也适用于所有的影视艺术的爱好者及初学者。

本教材由李含侠担任主编,陈芳、张宜霞担任副主编,各章节的编写分工如下:第一章由王高兰老师编写;第二章第一节由张宜霞老师编写,第二节由李含侠老师编写;第三、第四章由王靓老师编写;第五章由陈芳老师编写。全书由李含侠、陈芳统稿,由陆建华教授担任主审。在此,对于编写过程中给予帮助的各位领导和同仁一并表示衷心的感谢。

本教材在编写过程中,参考了国内外高校的相关教材、专家学者的专著论文以及网络信息,不能一一列出,在此,我们深表敬意和歉意。由于编者学识水平有限,加之本书涉及面较广,编写时间仓促,粗疏和不当之处敬请各位专家和读者朋友批评指正。

<div style="text-align:right">

编者

2015年6月

</div>

前　言

第一章　认识电影 /001
第一节　电影艺术总论 /001
第二节　电影的特征与审美 /014
第三节　电影的鉴赏与批评 /025
第四节　电影节 /046

第二章　优秀中文电影鉴赏 /054
第一节　中国电影概述 /054
第二节　经典内地电影鉴赏 /062
第三节　经典港台电影鉴赏 /077

第三章　经典英文电影鉴赏 /094
第一节　英美电影概述 /094
第二节　经典电影鉴赏 /096

第四章　其他语种优秀电影鉴赏 /110
第一节　欧洲浪漫爱情电影 /110
第二节　日韩动、漫恐怖电影 /112
第三节　印度宝莱坞主题电影 /116
第四节　泰国动作电影 /118

第五章　了解电视 /121
第一节　电视概述 /121
第二节　电视栏目 /130
第三节　优秀电视节目鉴赏 /137

参考文献 /149

第一章　认识电影

第一节　电影艺术总论

一、电影的发展历史

19世纪初,随着摄影技术、缩短曝光、胶片、连续摄影等一系列技术的发明,电影似乎越来越接近人们的生活。许多人开始进行电影放映的试验,这当中有英国人、俄国人、美国人,有的在实验室,有的未作公开放映。1895年12月28日,在法国巴黎卡普辛路14号大咖啡馆的地下厅里,卢米埃尔兄弟当众展示了他们发明的活动电影放映机,并向大家放映了他们自己摄制的短片《火车进站》《工厂大门》《墙》《水浇园丁》等。人们从眼前的银幕上看到一个个活生生的人物会走会动时,惊诧不已。从这一天起,电影这门年轻的艺术就正式宣告诞生了。

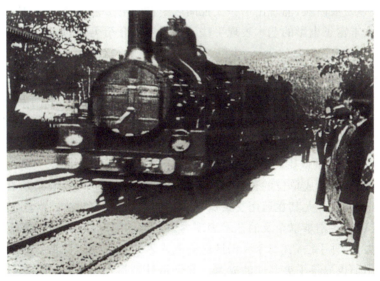

《火车进站》剧照

随着人类文明的进步以及科技的发展,电影艺术取得了长足的发展,在其发展过程中经历了几次重大的变革。

(一)电影艺术发展的初期

电影发明之始,作为电影的创始人卢米埃尔兄弟所拍的那些影片只是对生活的简单实录,人们只是把它看做一种记录现实的手段。如《工厂大门》一片中,镜头对准工厂大门,真实再现了工厂下班的情景:先是男女工人或步行或骑车相继离开,接着工厂主乘汽车离开,最后看门人出来,将两扇大门关上。卢米埃尔被称为记录性现实主义创始人。法国的乔治·梅里爱将

电影与戏剧联系起来。他将戏剧因素引入电影,用电影来讲述故事,其作品有《灰姑娘》《月球旅行记》《海底两万里》等。这些影片将故事情节引入电影,把戏剧艺术用于电影摄制之中,首创用人工布景来摄制电影,克服了电影诞生时仅仅作为记录手段的局限,增强了电影的艺术性,为电影最终成为一门艺术作出了贡献。观众也开始将它作为一门艺术来欣赏。

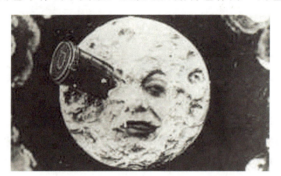

《月球旅行记》剧照

(二)电影艺术的飞跃——无声电影发展成熟时期

电影成为一门真正的艺术以后,1908—1927年,电影进入无声故事片发展时期。这一时期的电影处于快速发展阶段,涌现出了一大批闻名于世的电影艺术家,他们拍出了许多代表性的电影名作,极大丰富了电影的艺术表现手法。这里主要介绍美国的格里菲斯、卓别林和前苏联的爱森斯坦。

1. 格里菲斯的独立叙事艺术

大卫·格里菲斯(1875—1948年),美国著名导演,其代表作为《一个国家的诞生》和《党同伐异》。格里菲斯对电影的最大贡献在于他把电影从戏剧中解放出来,使电影真正成为一门独立的艺术,其标志是把组成电影的基本元素由场景变成镜头,由此便产生了镜头的剪接,也就是蒙太奇。1915年拍摄的电影《一个国家的诞生》奠定了他的电影艺术大师地位。这是世界上第一部以镜头为基本组成单位的长故事影片。全片由一千多个镜头组成,在蒙太奇手法的运用上取得了巨大成就。尤其在运用交叉剪辑技巧的平行蒙太奇,在设置悬念、营造惊险刺激的紧张气氛上获得了戏剧难以企及的艺术表现力。如著名的"最后一分钟营救"便首次出现在这部影片的结尾。这种手法,直到今天仍被电影艺术家广泛使用。除此之外,《一个国家的诞生》在镜头的运用上也取得了突破性的成就。它创造性地运用"推、拉、摇、移、跟"多种拍摄手法,将远景、全景、近景、特写等镜头和谐地连接起来,既注意整体场面,又注意具体细节,整体与局部相互协调补充,收到了良好的艺术效果。

1916年,格里菲斯又摄制了另一部不朽之作《党同伐异》。该片独出心裁地将四个故事组合在一起。这四个故事是:"基督的受难"、"巴比伦的陷落"、"圣巴托罗米节大屠杀"和现代故事"母与法"。这四个故事意在传达:仁爱给人类带来幸福,排斥异己则必然导致灾难。人们应宽容、博爱,不要互相仇恨和残杀。影片中的这四个故事是以平行剪辑的方法同时出现。格里菲斯让电影变得繁复而更加吸引人,成为一门叙事艺术,从单纯的剪辑过渡到了蒙太奇的经营。

《一个国家的诞生》剧照

2. 卓别林与喜剧电影的繁盛

电影成为一门独立的艺术之后,放映业也迅速发展起来。在美国,逐渐形成了大制片厂制度和明星制度,并出现了种种电影类型,而其中最受欢迎的是喜剧片。

查理·卓别林(1889—1977年),著名的喜剧电影大师,1889年出生于英国伦敦一个贫困的演员家庭,1913年进入美国好莱坞,从此开始他的电影生涯。卓别林是世界史上绝无仅有的奇才,一生总共拍摄了80多部影片,其代表性的影片有《淘金记》(1925年)、《城市之光》(1931年)、《摩登时代》(1936年)、《大独裁者》(1940年)等,他的影片具有以下鲜明的艺术特色:

其一,批判现实的思想性。卓别林的电影常常在笑声中揭露资本主义社会的丑恶现实,对资本家的残酷剥削进行鞭挞,对劳动人民的悲苦寄予深切同情,揭示出他们身上善良美好的品质。如影片《摩登时代》就揭露了资本家对工人的残酷剥削和下层人民在重重压迫下的苦苦挣扎。如在影片《摩登时代》中,身为工人的他更是被资本家的残酷剥削逼得发了疯,被送进了疯人院。但这个流浪汉仍然非常善良诙谐,对未来充满了信心。对这一形象的塑造倾注了卓别林对下层劳动者的深切同情。

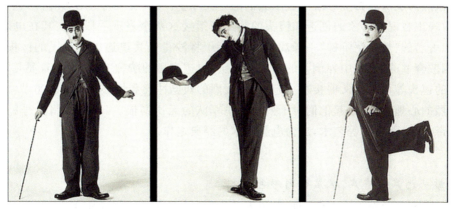

卓别林塑造的"绅士流浪汉"形象

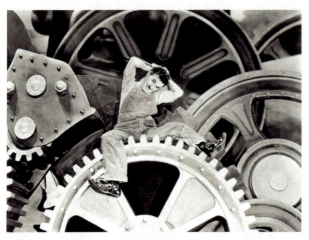

《摩登时代》剧照

其二,悲喜剧结合的艺术特色。卓别林的电影总是用喜剧的手法来表现人物的悲剧性命运,达到"笑中有泪,泪里含笑"的艺术效果。如《淘金记》中,在冰天雪地里被困在小木屋中的查理煮吃自己的大皮靴的场景:他端坐在桌子前面,一手拿刀,一手拿叉,好像绅士般姿势优美地切开鞋底,叉起鞋带,津津有味地吸着鞋钉,细嚼慢咽,兴致盎然。又如《摩登时代》中,查理被"吃饭机"折磨,查理被机械动作折磨得失去控制,到处用扳手去"加固"女秘书裙子上的扣子、别人的鼻子,等等。这些镜头一方面以大胆、夸张的手法让人忍俊不禁,一方面又让人为人物的不幸遭遇感到辛酸。

其三,大胆夸张的手法的运用,丰富的肢体语言表演。在《淘金记》中,查理从悬崖木屋逃出的场景,《摩登时代》里查理精神失常后的追逐与舞蹈,都是卓别林影片夸张性表演的点睛之处。

3. 爱森斯坦的蒙太奇理论

首先提出并对蒙太奇理论作了深入研究的是前苏联的以谢尔盖·爱森斯坦为代表的电影艺术家。影片《战舰波将金号》就是爱森斯坦运用其蒙太奇理论拍摄的一部经典之作。《战舰波将金号》拍摄于1925年,是为纪念1905年俄国革命而拍摄的。影片描绘了俄国1905年革命期间沙俄黑海舰队波将金号装甲舰水兵们的起义斗争。《战舰波将金号》对电影艺术的杰出贡献,集中表现在视觉形象的创造和镜头的蒙太奇组接这两个表现手段。尤其在电影镜头的组接上,如著名的"敖德萨阶梯"一场戏中,爱森斯坦将沙皇士兵追逼屠杀人民的镜头、人群惊慌失措、四散奔逃的镜头、中弹倒下的群众的镜头、血迹斑斑的阶梯的镜头、载着婴儿的婴儿车滑下阶梯的镜头等不断交叉剪接在一起,形成强烈的戏剧冲突和惊心动魄的叙事节奏,给观众造成了强烈的心理冲击,激起他们对于残暴沙皇军队的无比憎恨。《战舰波将金号》充分运用隐喻蒙太奇、对比蒙太奇等艺术,成为电影艺术的经典之作。

(三)电影艺术的飞跃——好莱坞的全盛时期

1. 电影从无声到有声,从黑白到彩色

随着观众的审美要求的提高和科学技术的发展,依靠形体动作和字幕来进行表达的无声电影已不能满足观众的需求,1927年,美国华纳兄弟影片公司拍摄了世界上第一部有声影片

《战舰波将金号》剧照

《爵士歌王》,它的出现标志着电影声音的诞生,使电影告别了哑巴时代。虽然在这部电影中只有几首音乐和寥寥几句对白,但观众第一次领略到有声电影的魅力,所以有声电影的出现加强了电影的表现力。1935年,美国影片《浮华世家》问世,则让黑白影像的电影成为了彩色的光影世界。从此,电影具备了影像、声音、色彩三大元素,并日益发展成熟起来,电影艺术由此取得了革命性的变化。

2. 好莱坞初具规模

好莱坞本是洛杉矶郊外的一个荒凉的小村庄,但风景优美,阳光充足,气候宜人,是拍摄电影最理想的地方。1908年初导演鲍格斯为拍摄影片《基督山伯爵》,在那里建立了一个小小的摄影棚,并被起名为"HOLLYWOOD",意即"长青的橡树林"。随即,便有许多独立制片商纷纷在此搭棚建厂,到1913年前后,一座新的电影城便初具规模了,此后它逐渐成为美国的"一座巨大的金库"。这样,到了20世纪20年代,好莱坞已成为美国的电影制片中心,形成了以米高梅、雷电华、华纳兄弟、迪斯尼、20世纪福克斯、哥伦比亚、联美等八大影业公司雄踞的格局,他们垄断了美国电影的制片与发行,建立了完整的大制片厂制度和明星制度。好莱坞的大制片厂制度将电影生产规范化,从而出现了类型电影,如喜剧片、西部片、歌舞片、传记片、爱情片等。

喜剧片是最早出现的一种受欢迎的电影类型。早在无声片时期,就出现了麦克·塞那特、查理·卓别林、勃斯特·基顿等喜剧大师。1934年,由卡普拉导演、克拉克·盖博主演的爱情喜剧片《一夜风流》也大获成功,获得当年奥斯卡改编、导演、男女主演和制片五项大奖,成为20世纪30年代好莱坞上百部爱情喜剧片的最初范本。

西部片是以19世纪下半叶美国西部拓荒为历史

《一夜风流》剧照

背景，表现开发过程中的各种矛盾与斗争。这些影片展现了绮丽的西部自然风光，故事情节扣人心弦，惊险曲折，人物往往具有神秘的传奇色彩，结尾也总是坏人得到应有的下场。早期最著名的西部片是约翰·福特导演的《关山飞渡》。

有声影片出现后，好莱坞拍摄了大量歌舞片。1930年夺得奥斯卡最佳影片大奖的《百老汇的旋律》，开创了好莱坞20世纪30年代歌舞片的新格局。在20世纪30年代美国经济的大萧条时期，歌舞片通过美丽动人的歌声、优美精湛的舞姿、华丽动人的场景以及曲折动人的故事来吸引观众，银幕上的歌舞梦幻世界给处在动荡不安世界中的普通观众提供逃避现实的理想场所。1939年《绿野仙踪》的问世，标志着彩色歌舞片渐趋成熟。

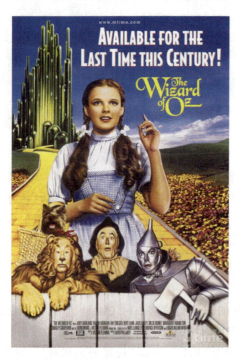

《绿野仙踪》海报

3. 好莱坞的鼎盛时期

20世纪30、40年代，好莱坞进入鼎盛时期，电影的产量多、观众多、利润也大，逐渐成为世界电影发展的主导力量。在这一时期，也出现了许多思想和艺术水准都较高的影片和一批优秀的电影艺术家。《公民凯恩》是奥斯·威尔逊奉献给观众的第一部作品，也是他最成功的一部影片。1998年，在美国电影协会评选的"20世纪100部最佳美国影片"中，它又以最多票数名列榜首，堪称为一部不朽的影片。《公民凯恩》摄于1941年，影片以美国亿万富翁、报业巨头威廉·伦道夫·赫斯特的生平事迹为原型，从凯恩的一生经历反映了资本主义社会中人的异化，表现了资产阶级生活的空虚、贫乏和寂寞。该影片在思想上批判了现实主义，在表现手法上创造了独具新意的"多视角"的叙事结构。影片从凯恩之死开始，由记者汤姆逊的采访为线索，先后引出五个人物对于凯恩的不同回忆。这些回忆表现了凯恩人生历程的不同阶段和他性格的不同侧面，而同时这些回忆又带有回忆者的主观情绪和他们对凯恩的不同评价。观众必须在各种不同的叙述中自己找到凯恩的真相，这就给观众留下了比较自由的思考空间。其

次,该影片系统运用景深镜头、长镜头等,在艺术表现上极具魅力。

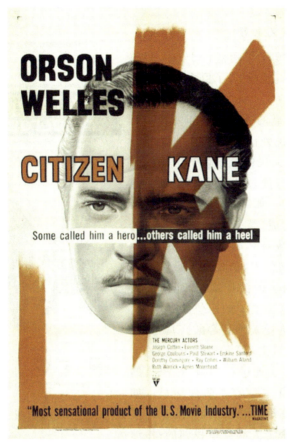

《公民凯恩》海报

希区柯克(1899—1980年),著名的"悬念大师",其代表作有《蝴蝶梦》《深闺疑云》《爱德华大夫》《美人计》《后窗》《眩晕》《西北偏北》《精神病患者》等,这些影片都是揭示罪案的犯罪片。希区柯克善于调动各种电影手段来渲染环境气氛,设置悬念,使观众在紧张的氛围中总是屏神静气,带着一个个问号期待事情的发生,而到影片最后才真相大白,发现出乎意料的结果。如其成名作《蝴蝶梦》中,那幽深、古老的曼德利庄园笼罩着神秘凶险的氛围,面无表情的女管家恰似一个无处不在的幽灵,给予初出茅庐的女主人公一种精神上的威胁,使她随时随地处于莫名的恐惧之中。

同时20世纪30、40年代,世界处在反法西斯战争之中,好莱坞也制作了一批具有鲜明进步民主倾向、表现反战爱国题材的影片。揭露法西斯侵略阴谋和颂扬反法西斯战士的电影有:《血雨腥风》《出生入死》《战地钟声》等;正面描写战争的电影有:《直捣东京》《反攻缅甸》《海底肉弹》等;以战争为背景,描写战争中的爱情悲剧的电影有:《魂断蓝桥》《卡萨布兰卡》等;反映后方人民支持反法西斯战争的电影有:《忠勇之家》《守望莱茵河》等。这些影片反映了人民群众的呼声,受到了观众的欢迎。

(四)战后世界电影的多头并进发展

第二次世界大战后,各国政治、经济、文化等各方面都发生了很大变化,电影在技术上达到

了完善的地步，在艺术上也不断探索，进入了精益求精的阶段，世界影坛出现了多种多样的艺术风格和流派。

1. 意大利新现实主义电影

二战后，在1945—1951年间盛行于意大利的新现实主义电影对世界电影带来了巨大影响。新现实主义电影追求的是对生活的真实反映，其一，在内容和题材上具有明显的社会性。如揭露法西斯暴行、歌颂意大利人民爱国主义精神的《罗马，不设防城市》，反映战后人民群众悲惨贫困生活的《偷自行车的人》。其次，通过普通人的生活遭遇来反映当代的社会问题。如《罗马11时》就是根据一则社会新闻创作而成，某公司准备招聘一名打字员，不料清早就有数百名妇女挤在楼梯和大街上排队应考，结果楼梯倒塌，造成惨剧。影片反映了对失业妇女不幸命运的深切同情，而影片最后，那个期待着能得到这个唯一的职位的姑娘，仍然等待在大楼门外，更是让人感到心酸。其三，注重电影的真实性。在场景上，深入到穷街陋巷、贫民窟等故事发生的地方实地进行拍摄，在演员的选择上尽量使用有切身体验的非职业演员。如《偷自行车的人》中扮演儿子的小演员，就是导演经过长期寻访后，在一个工人的家里找到的；扮演

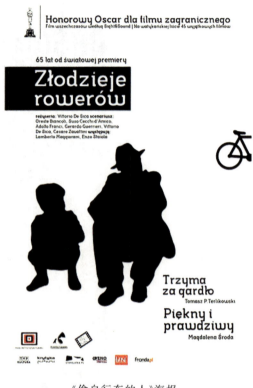

《偷自行车的人》海报

父亲的也是一个真正的失业工人，拍完影片后他仍然失业。其四，新现实主义电影是大量采用中、远景和长焦距镜头，用纪录片的方式来拍电影，使影片更具自然朴实的生活气息。

由于种种原因，新现实主义电影持续的时间不长，到20世纪50年代中期以后即开始衰落，但其电影的纪实主义传统得到发扬，影响深远。

2. 法国的新浪潮运动

自欧洲资产阶级革命以来，法国一直是世界文化和艺术的中心，法国人也是以激情和浪漫闻名于世。法国"新浪潮"电影是法国的一批年轻人向传统的电影挑战，拍他们自己的生活、人物、阶层和他们熟悉的环境，拍他们自己，拍自己的传记片，追求主观现实主义，注意表现现代人的心理和情绪。

1959年，在法国戛纳国际电影节上，几位法国年轻人的处女作获得大奖。其中有特吕弗的《四百下》获得最佳导演奖，卡缪的《黑人奥尔菲》获得金棕榈奖，阿伦·雷乃的《广岛之恋》获得戛纳电影节特别评论奖，成为法国"新浪潮"时期"左岸派"的代表作。《广岛之恋》是一部关于和平题材的影片，讲述了女主人公来到日本广岛，与一位日本建筑师邂逅，向他讲述了自己在第二次世界大战中与一个德国士兵的恋爱悲剧。德国士兵被打死的那一天，也正是广岛遭到原子弹轰炸的日子。影片用大量的"闪回"和画外音把过去和现在、经验和对经验的叙述交织起来，探讨了战争给人带来的心灵创伤。

在此前后,瑞典导演伯格曼、意大利导演安东尼奥尼和费里尼,以及法国的"左岸派"导演们,与法国的新浪潮运动遥相呼应,一起将以新浪潮电影为代表的现代主义电影推向高潮。随着导演们转入了商业片的拍摄,"新浪潮"运动宣告结束。

《广岛之恋》剧照

3. 战后日本民族电影

二战后,世界电影的新变化突出地反映在民族电影的蓬勃兴起中,日本电影走在世界电影发展的最前列,出现了一代电影大师黑泽明。1951年,他的《罗生门》获得了威尼斯电影节金奖,并在当年的奥斯卡最佳外语片角逐中拔得头筹,轰动国际影坛。该影片以战乱、天灾、疾病连绵不断的日本平安朝代为背景,主要讲述了一起由武士被杀而引起的一宗案件以及案件发生后人们之间互相指控对方是凶手的种种事件以及经过。这部电影具有多视角、多重复的特点,从不同的风格形式塑造人物,在构图设计上注重刻画人物的内心世界。《罗生门》成为日本电影史,乃至世界电影史上一个不朽的丰碑。此后黑泽明又拍摄了许多具有鲜明特色的影片,代表作有《蛛网宫堡》《保镖》《影子武士》《乱》《七武士》等。1990年,他以80岁的高龄拍出了《梦》,影片采用第一人称的叙述方式,亲切而富有诗意。在他的《梦》展映之际,奥斯卡特授予他终身成就奖。他是亚洲获此殊荣的第一人。

4. 战后的前苏联电影

在第二次世界大战中,前苏联人民经历了伟大的卫国战争,留下了许多可歌可泣的英雄事迹,也留下了难以平复的心灵创伤。战后,表现战争的影片大量出现,受到了当时人们的喜爱。20世纪40年代末到50年代初期,前苏联电影的代表作有《攻克柏林》《青年近卫军》《卓

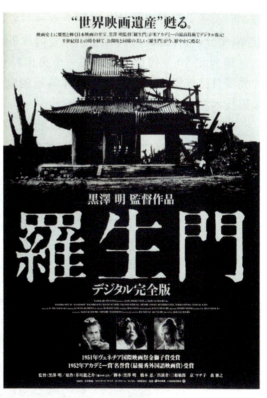

《罗生门》海报

娅》等。这些影片歌颂战斗英雄艰苦卓绝的卫国战争,基调高昂,体现出了革命英雄主义和乐观主义精神。20世纪50年代后期到60年代后期,其代表作有《雁南飞》《一个人的遭遇》等。这些影片从人道主义精神出发着重描写了战争中的普通人,表现战争给人们心灵带来的创伤。从20世纪60年代末至1989年前苏联解体,代表作有《这里的黎明静悄悄》《只有老兵去战斗》《战地浪漫曲》等。这些影片不仅表现了人们的爱国主义与英雄主义精神,也进一步探索了战争与人的关系,具有较强的艺术感染力。

除了战争题材的影片外,前苏联还有许多反映人生哲理、伦理道德的影片也很有影响。著名的代表电影有《莫斯科不相信眼泪》《合法婚姻》《两个人的车站》《红莓》《秋天的马拉松》《白比姆黑耳朵》等。

(五)多样化的当代世界电影

20世纪70年代以后,世界电影有了更大的发展,电影进入多元交汇、综合发展的历史时期。其风格类型也日趋多样,除了喜剧片、西部片、鼓舞片外,影响较大的还有美国的越战片、政治电影、科幻片、灾难片等类型。

美国的越战片,代表作品有:描绘美国军人在战争中受到精神和肉体创伤的《归来》《猎鹿人》;探索人与战争的关系,揭示战争毁灭人性,使人沦为战争野兽的《现代启示录》;再现士兵在越南战场生活实况的《野战排》。其中,《猎鹿人》和《野战排》分别获得第51届和59届奥斯卡金像奖最佳影片奖,通过描写战争,反思战争给人们带来的伤害。

政治电影多是揭露资本主义社会的政治腐败、社会混乱等阴暗面,具有很强的社会性。代表影片有《甘地传》《一个警察局长的自白》《华丽的家族》。家庭伦理电影,多以爱情、婚姻、家庭、老人、子女等普遍的社会问题为叙述对象,反映现实生活中的人和社会,注意挖掘人的情感世界,十分亲切感人。代表作品有《爱情故事》《克莱默夫妇》《金色池塘》等。

20世纪90年代世界电影的一个突出特点是美国电影在全球取得绝对的优势,好莱坞影片凭借自己雄厚的实力占据了世界各地的电影市场。20世纪90年代,好莱坞最盛行的是用数码技术参与制作的科幻片与灾难片。

随着电影制作技术的发展,到20世纪70年代,科幻片在美国兴盛起来。最为轰动的是1977年《星球大战》,投资高达1000多万美元,同时也获得了高达7亿9千多万美元票房。

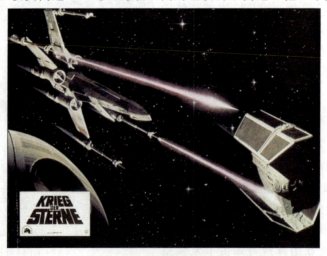

《星球大战》海报

到20世纪90年代,数码技术运用于电影之中,好莱坞的电影特技制作更加令人惊叹,如《未来战士》里液态金属转化为人的景象,《侏罗纪公园》里史前生物恐龙的形象,这一切影像制作所给人带来的真实感和震撼力大大超出了人们的想象,深受观众的欢迎。这些影片在商业上都取得了巨大的成功。受此鼓励,好莱坞的制片商们大量投资制作了许多以逼真的电脑特技制作为号召的科幻片。如描写人与太空世界的《独立日》(1996年)、《阿波罗13》(1995年)、《接触》(1998年)、《黑衣人》(1997年);描写恐龙的《侏罗纪公园》(1993年)、《迷失的世界》(1997年);描写人类未来的《未来战士》一、二集(1984、1992年),《回到未来》一、二、三集(1985—1990年),《未来水世界》(1995年),以及《星球大战》第四集《幽灵的威胁》等。

20世纪90年代,数码技术的运用使灾难片重现生机,再次兴盛起来。如《龙卷风》《天崩地裂》《大洪水》《哥斯拉》等。最令人叹为观止的是反映人类历史上空前的海难事件《泰坦尼克号》,获得1998年奥斯卡金像奖11项大奖,制作成本高达两亿美元,该片风靡全球,获得12亿美元的高票房收入。

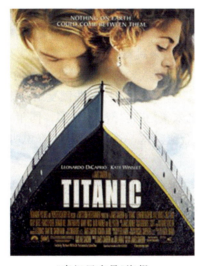

《泰坦尼克号》海报

面对美国电影以高成本、大制作、大场面、大明星的巨片占领世界各国电影市场的局面,各国电影都在寻求新的出路。

法国是电影的故乡,法国电影体现艺术本位的电影文化,是纪实电影美学与艺术化倾向相结合的产物。1969年一部影片《Z》被称为西方政治电影鼻祖和典范作品。影片开创了纪实与虚构浑然一体的叙事风格,用侦探片的形式来表现真实的历史事件,影片获得1969年戛纳电影节奖,并获得当年奥斯卡最佳外语片奖。1997年,法国以高科技手段拍摄的科幻片《第五元素》取得了2亿多美元的好成绩。

英国电影曾有过辉煌的历史,有享誉国际影坛的经典作品《百万英镑》《王子复仇记》《雾都孤儿》《尼罗河上的惨案》。进入20世纪80年代后突出影片有《火的战车》《甘地传》、《法国中尉的女人》。英国电影则以小制作、低成本,反映人们日常生活和美好感情的喜剧片取胜。1994年的《四个婚礼和一个葬礼》和1997年的《我最好朋友的婚礼》都赢得了人们的喜爱。

澳大利亚影片在此时也悄然崛起。1995年,澳大利亚女导演的《钢琴课》获得奥斯卡最佳故事片奖。同年,一部妙趣横生、由动物做主角并由真的动物扮演的动物片《宝贝小猪》风靡全球。

《钢琴课》剧照

到了 20 世纪 90 年代，随着一批导演的作品获得成功，日本电影再次引起人们的关注。1995 年，导演新藤兼人拍摄《午后的遗书》后，表现普通人生活情感的影片受到了以中老年人为主的观众的欢迎。1996 年的《我们来跳舞吧》，1997 年的《失乐园》都获得了成功。这两部影片描写中年人的生活感情，表达了中年人希望突破平淡无奇的生活，找回纯真爱情、感受爱的激情的心态，受到了观众的欢迎。1997 年 5 月，在法国戛纳电影节上，今村昌平导演的《鳗鱼》获得大奖，河濑直美导演的《萌之朱雀》获得导演新秀奖。同年 9 月，北野武导演的《哈奈比》也在第 54 届威尼斯电影节上获得金奖。这一系列的成功，都说明日本电影开始进入了第二个黄金时代。

二、新媒体艺术

进入 21 世纪后，随着现代科技手段与艺术思维的相互融合，新媒体艺术应运而生。新媒体艺术是一种以光学媒介和电子媒介为基本语言的新艺术学科门类，它建立在数字技术的核心基础上，亦称数码艺术。其表现手段主要为电脑图像（computer graph，CG）。它主要是指那些利用录像、计算机、网络、数字技术等最新科技成果作为创作媒介的艺术品。它的诞生和发展是一件令人瞩目的新鲜事，它的迅速发展又推动着传统媒体艺术的创新与转型，为电影艺术的发展打开了一扇新的窗户。电影艺术无论是创作还是传播都取得了空前突破，新媒体艺术深入到了电影之中，由此电影业进入到了新的电影时代。

（一）新媒体艺术在电影中的应用

电影曾一度以胶片作为与其他艺术形式相区分的标志，然而这种情况因新媒体的兴起而发生了变化。随着 CG 技术对电影的渗透，数码摄像机以数字的形式存储影像，有的镜头进入数字工作站进行数字特技加工，数字电影完全可不依赖赛璐珞物质媒介，仅依托计算机和网络技术即可完成创作、发行和放映诸过程。

就创作上而言，电影以崭新的姿态表现出新媒体艺术的独特魅力。数字媒体艺术视觉"大片"带来的冲击是令人震撼的，如《哈利波特》《指环王》的魔幻世界的表现，再如幽默故事片《猫鼠大战》中的拟人化动物，这些电影集中表现了数字媒体艺术在再现历史、虚构现实上的强大优势，观众感受到了多媒体艺术震撼力和影响力。2006 年，美国环球影业公司推出的《人猿泰山》的翻版《金刚》，借助最新的三维动画技术和电脑视觉特效，打造了巨猿、霸王恐龙等虚拟角

色,制造了热带丛林生物与人类的交锋的场面,重新演绎了原生态文明与人类文明的冲突,令人觉得不可思议,难以置信。数字媒体艺术让电影的本性从"物质现象的复原"转变为"人类心像的再现"。

就发行而言,在新媒体出现以前,一部电影制作完成后首先在各大院线上映,借助于各大媒体的造势宣传,赚取票房成绩上映,这是电影最重要的盈利组成。其次,是由电影院线发行所开启的其他渠道的发行,例如在各个电视台的播映,制作成录像带、DVD发行,整个产业链随着电影受到关注程度的减弱,也渐渐趋于终止。新媒体的出现拓展了电影的传播渠道,它是以有线或无线网络为传播工具,以电脑、手机、MP4等载体为主要接收终端,同时兼容电视等传统传播媒体,面向无限广泛的视频观看人群的新媒体电影,如2014年3月新媒体电影《二龙湖浩哥之风云再起》上映,淘梦网发行,点击量达3千万多,再如2014年5月中国互联网最具院线品质的时尚爱情电影《女子分手专家》,点击量达1.7千万多。

(二) 新媒体艺术中的微电影

电影在新媒体艺术的渗透下,制作大片赢得了亿万的观众,同时也圆了喜爱电影人的电影梦。当下电影趋于草根化、非专业和融合化,如我们熟悉的微电影中的DV短片、手机电影。

微电影即微型电影,微电影既可以是专业的小成本制作或使用数码摄像机、在电脑剪辑并发布到网络上业余电影,也指时间短的电影。微电影的"微"在于微时长、微制作、微投资,以短小、精练、灵活的形式风靡互联网。

1. DV短片

DV短片是指用数码方式摄录的动态影像作品,也称为数码影片。DV是数码摄像机的简称,它也是摄像机中的一种,它的记录方式采用数字信号而不是模拟信号,是一种数字的视频格式。它的最大优点是以较低的成本达到专业的图像质量,操作容易,方便携带。使用DV录制的素材,只需在电脑上进行后期编辑处理,便可方便、快捷地制成所需影片,影片可以通过院线传播,当然主要通过互联网、光盘、手机传播。DV影片因为片长较短而被称为DV短片。

DV短片的大众性使它存在人们的生活中,表现出了极大的互动性和娱乐性。DV短片就类型而言,有真实记录现实的纪录片,如《山那边》12分钟的画面让我们看到了一个贫困山区小学的真实情况;也以拍摄故事剧情的故事片,如《六月的西瓜》刻画一段少年往事:六月,夏天已经开始到来,西瓜也已成熟。高考结束后,小龙在一个平凡的日子里,剃光了自己的头发,似乎想对过去挥一挥手——报复了一直欺负自己的同学,和老师澄清过去的误会,向喜欢的女孩子表白。风扇不停的转动,无声的日子,被淹没在时间的流逝中……也有片中大量存在纪实与叙述的成分,但拍摄者时时进入画面成为角色之一的实验短片,如《铁路沿线》作者以平实的眼光记录社会底层的人们,看到了他们丰富多彩的个性和他们的人性之美。

2. 手机电影

随着手机技术的日新月异,手机在音频和视频方面也出现了突破性的发展。手机的摄影功能被广为使用。有的手机具备了内置视频编辑及简单的音乐编写软件,因此使手机电影成为媒体、文化产业界关注的内容之一。手机电影,从广义上来讲就是通过手机进行传播和观看的电影;从狭义上讲专指手机拍摄和制作,并通过手机传输、观看的电影。手机电影的电影长度较短,如2006年全国第七届大学生短片大赛,手机短片单元最佳短片时长只有1分38秒。

手机电影有以下几种:

(1)手机院线电影:作者可以将自己创作的视频上传到中国移动手机视频平台,通过手机无线发行并获得视频分成。如 2012 年的手机电影《远方在哪里》讲述了一对身世坎坷的姐弟为了圆梦,创造新生活所经历的辛酸历程,最终获得了 2012 年度中国移动 G 客盛典"年度无线票房大奖"。

(2)手机制作电影:从拍摄到后期制作全由手机完成,它不同于随手拍,需要一定专业知识、技术水平和艺术水准。如 2011 年韩国导演朴赞郁、朴赞景兄弟手机拍摄的短片《波澜万丈》击败用专业摄像机拍出的影片,获得柏林国际电影节最佳短片金熊奖。

(3)手机动漫电影:其特点是时间短,一集只有一到两分钟,人物造型富有个性,画面表现力强。如手机动画短片《球嘎子》,获得了 2006 年中国动画学会奖"入围奖"。球嘎子作为主人公始终贯穿动画片中,让人们领略到体育动画的乐趣。

《球嘎子》剧照

第二节　电影的特征与审美

一、视听语言

电影是一门视听艺术,也就是同时作用人们的视觉和听觉的艺术,与美术、音乐、文学等其他艺术不同,它有自己独特的语言,即视听语言。视觉与听觉,看到的画面与听到的声音是构成电影的基本要素,视听结合是电影的基本特征之一,二者是相辅相成、不可分割的统一体。

画面的重要性对电影来说是毋庸置疑的,银幕上的画面被称之为影像,影像是由摄影、电脑的图形技术等手段记录的电影内容,通过放映在银幕上呈现出的具有三维立体空间的视觉形象。它是电影思维的基本载体和基本材料。当声音进入电影后,声音通过自己独特的表现手法和艺术感染力,增强电影画面的真实感,与画面构成了丰富多彩的视听语言,视听语言成为更易于人们接受的世界语。

(一) 电影视觉元素

1. 景别

电影画面中的主体形象,如人物、景物等一般被称之为"景"。景别,指的是被摄主体在画框中所呈现的大小和范围,最常见的是五分法,由大到小分别为远景、全景、中景、近景、特写。

远景一般用来表现视野广阔的空间和开阔的场景,其拍摄对象主要为景物。如影片《那山那人那狗》中,一个经典的构图就运用了大远景,在傍晚黄昏中,满天云霞掩映下,父亲、儿子和美丽的侗族姑娘变成三个小点在画面中缓缓前行,最后三个人逐渐消失在无边的田野中,展现出了世外桃源般的烂漫田野,美得让人心醉。远景一般用于影视的开头,展示人物活动的环境空间,也可用于影视的结尾,形成舒缓的节奏,表达结束的意思。

《那山那人那狗》剧照

全景一般用于表现成年人的全身或场景全貌,它在视觉上使观众有身临其境之感,能让观众更清楚人物的形体动作和人物与环境的关系。

中景一般用于表现成年人膝盖以上部分或场景的局部,重在表现人物的形体动作和情绪交流。因此,中景镜头是一种叙述性很强的景别镜头,一些重要的动作造型、人物之间的关系,大都运用中景镜头予以表现。

近景一般用于表现成年人胸部以上部分或与此相当的景物局部的电影画面。它所表现的已不是人物的形体动作,而是用来透露人物心理活动的面部表情和细微动作。

特写是指用以细腻表现人物或被摄物体细部特征的一种景别。

2. 运动镜头

运动镜头是指在拍摄一个镜头的过程中,摄影机或摄像机的镜头光轴、机位、镜头焦距三者中任何一个发生变化所拍摄得到的片段。

按照拍摄方式不同,运动镜头可分为推镜头、拉镜头、摇镜头、移动镜头、跟镜头、升降镜头及综合运动等。

推镜头,即光学镜头对准拍摄目标向前推进所进行的拍摄。推镜头有的表现从群体中突出主体,从全局中突出重点,有的是表现强化人物的喜怒哀乐等情绪,有的表现模拟视线的集

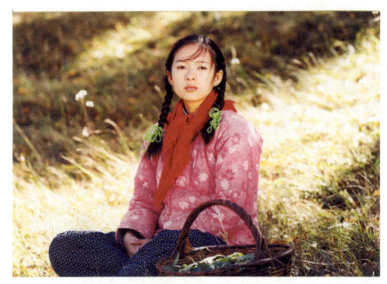

《我的父亲母亲》剧照

中和投向。

　　拉镜头的方向与推镜头正好相反,摄影机向后退,这样可使画面产生逐渐远离被摄主体或从一个对象到更多对象的变化。拉镜头有的表现为拉出环境,交代典型细节与所处环境的关系,有的表现为拉出意外之物,创造戏剧效果,如《寻子遇仙记》小孩打玻璃的镜头;有的表现为结束一次叙述,进行换场或者收尾;也有的表现为造成剧中人物或者观众对主体物的远离感,赋予画面一种抒情色彩,类似于远景,如《滚滚红尘》的雪中独步、《红河谷》的草原戏耍等。

　　摇镜头是指在摄影机位置不动的情况下,机身进行上下、左右甚至旋转式摇动的运动镜头。摇镜头可以在一个镜头的范围之内完整的拍摄整个场景空间。如影片《卧虎藏龙》中俞秀莲前往贝勒爷府上拜访,两人边交谈边从房内走出,一个摇镜头跟随他俩移步换景,将贝勒爷家古色古香的家具陈设不露声色地展示了一翻。

　　移动镜头是进行全景式的展开叙述或是建立微观的全景画面。如影片《霸王别姬》中,冰天雪地里戏班子众幼童在江边练习唱戏,陈凯歌导演用横移镜头表现,有卷轴画中散点透视的效果,在配上"力拔山兮气盖世"的童声合唱,让观众体会到了一种《霸王别姬》苍凉悲壮的美感,充满诗意和韵味。

　　跟镜头,是指当摄影机的拍摄方向与被摄体的运动方向一致或完全相反,且与被摄体保持等距离运动的镜头。按照跟随的方向不同,跟镜头可以分为前跟、后跟和侧跟三种方式。如在影片《罗拉快跑》中,采用大量跟镜头来表现罗拉的奔跑,罗拉为了营救爱人,不顾一切地狂奔,是和时间、和命运的比赛。观众与影片中的人的视线方向一致,产生同样的感受,这样观众有强烈的现场感和参与感。

3. 拍摄角度

　　拍摄角度代表观察的视点,分为心理角度和几何角度。

　　心理角度指的是由客观位置给观众带来的心理感受,包括主观角度和客观角度。主观角度即模仿画面中人物或物体的视点。客观角度即旁观式拍摄。几何角度指的是摄影机和被摄

《罗拉快跑》剧照

物体之间的客观位置角度关系,包括水平平面的正面、侧面和背面的角度和垂直平面的平拍、俯拍和仰拍的角度。

对水平平面的正面拍摄,可以给观众制造一种近距离、无障碍沟通的幻觉。因为观众仿佛是在面对着镜头前的人物,会觉得人物面对着说话的那个"对象"就是自己(如黄建新导演的《求求你,表扬我》电影的开头)。这也是导演通过镜头把观众的视点缝合进叙事情境中的一种常用的有效手段。侧面拍摄,侧面的拍摄角度可以用于表现人物的轮廓,如果配合逆光,就会清晰地看到人物侧面的剪影。从审美效果而言,侧面的拍摄角度,蕴含着一种潜在的动势。背面的拍摄,背面的拍摄角度与正面的角度方向相逆,背面所呈现的是人物的后脑勺,演员表演所呈现的信息,几乎为零。人物背面面对镜头时,观众什么信息也得不到,也就积聚了越来越大的悬念。背面的拍摄角度,是恐怖片里的常用手段。如果首先给一个背面角度的镜头,再切入正面角度,则会起到"未见其人,先闻其声"的效果,在正面角度还未出现的时刻,给观众以强烈的期待。

平视的拍摄,平视的角度表达平等与尊重。平视的视角,更平和,更冷静。仰视的拍摄,当摄影机镜头低于被拍摄对象时,就形成了仰视的角度。仰视的角度使被拍摄对象显得更高大,有一种从上往下倾轧的动势。仰视的拍摄角度用于表达威严、景仰与崇敬。如影片《辛德勒的名单》中为了突出辛德勒的气宇不凡,成熟硬朗男性英雄气概,采用了仰拍。俯视的拍摄,俯视的拍摄角度与仰视相反,当机位高于被拍摄对象时,形成俯视。在俯视的角度里,被拍摄对象直观上显得更低矮、渺小、卑微等负面情绪。因此,俯视的角度往往用于表达蔑视、贬义的态度,或者表达怜悯的情感,视线发出的一方,处于更为强势的地位。如果表达身高相对更高的人的主观视角,可以使用俯视。

4. 光影

影视影像是以光影成像的。影视画面上的光既出于自然光源,也来自人工光源。光影可以通过以下四个方面对影视画面造型产生主要影响。

光的质量可分为柔光和硬光。柔光是指光源较分散,方向性较弱的布光,射在画面上的光

均匀、和谐。这种光适合表现欢快、明亮的气氛和情绪,以及体现人物的清纯。硬光是指光源较集中、方向性较明显的布光,射在画面的光不均匀,各个区域分割明显。这种光效果强烈,适合表现紧张、恐惧、焦虑等气氛,以及体现人物的阴险。

光的方向可分为顺光、逆光、侧光。光的亮度可被划分为强光和弱光。强光使被摄物体明亮清晰,轮廓的细节分明;弱光则使被摄物体阴暗模糊,轮廓细节不明显。强光常被用于表现僵硬、呆板的造型,如《黑炮事件》中的会议场面;弱光常被用于表现压抑或悲剧性的氛围,如《祝福》结尾主人公祥林嫂死在凛冽的风雪之中。

光线的作用是表现人物思绪和情感的起伏,衬托人物的性格处境、心理和情绪等。《花样年华》中通过光线的明暗对比,阴晴不定,表现人物周慕云内心的矛盾犹豫痛苦。光的运用也可以渲染气氛,描绘环境,可以用光影的交替或闪烁来表现气氛的紧张、内心的斗争,也可以用光和影的对比、亮度的变化来刻画人物所处的环境。《倩女幽魂》中,夜晚宁采臣在树林狂跑中光线闪烁不定,镜头摇曳,表现出人物内心的紧张,营造出了一种惊险的气氛。光的运用也具有象征意义,《变脸》最后西恩换成自己的脸回家,走进家门与亲人拥抱时,柔和的光线射入房间,表现人物性格不再封闭,能够放下仇恨,敞开心扉,接纳仇人的儿子,一起生活。

《祝福》剧照

5. 色彩

色彩是视听语言中另一重要的表意元素。在影像中,色彩的表达可能有多种不同形式。不同的导演有自己偏好的色彩谱系。在王家卫的影片中,红色、蓝色得到突出,体现出王家卫视觉经验中拉丁文化的底蕴。在张艺谋的影片中,红高粱、红灯笼、红盖头、红花轿……红色的意象充满影像,构成导演对于封建秩序与文化的视觉传达。冯小刚的影片《夜宴》中,使用了红、白、黑、灰四种色彩,构成了解构全片的剧作元素。

从色彩审美作用来看,首先色彩有助于人物形象的塑造。其次色彩可用来描写环境、渲染气氛。不同色彩常引起人们不同的心理体验,所以电影工作者常用色彩来描绘环境和渲染气氛。《花样年华》怀旧气氛的营造除了音乐的作用外,其墨绿淡蓝的色调也是功不可没的。再次,由于色彩的象征意义比光影更为明显,因而在电影中普遍用来暗示某种抽象的意念。

从色彩基调来看,色彩可以奠定全片的基调。色彩基调赋予影片某种特定的整体情绪氛

围,构成影片中重要的抒情手段。张艺谋就是一个善于运用色彩基调的人,《红高粱》中炽热绚丽的红,象征生命的自由舒展、热烈昂扬的人性和激情勃发的生命力。《红高粱》《大红灯笼高高挂》《菊豆》中的红色凝重,给人一种窒息感,隐喻着宗法夫权社会对人的压抑与吞噬,又象征着人们对这种先验秩序的怒吼与抗争,以及人性处在被压抑的状态中的狂躁与奋发。《活着》中的橘黄色,温馨祥和,不乏坚定,这是对知足常乐、忍辱负重的生存状态的认同肯定。《摇啊摇,摇到外婆桥》中的黄、绿、灰、蓝,营造出了帮派斗争的神秘氛围,强化了黑暗社会的异化和吞噬弱小女子的阴冷感。《有话好好说》中的五颜六色,揭示出了都市社会物欲横流的本质和人内心的浮躁喧嚣。

《大红灯笼高高挂》剧照

(二)电影中的听觉元素

1. 音乐

电影音乐是专为影片而创作、编配的音乐,是电影艺术的一个重要组成部分。电影音乐是电影艺术的一部分,要和其他元素密切配合,各司其职,相得益彰,使整部影片成为和谐的整体。电影音乐的功能有以下几种:

其一,音乐的描绘功能,可以展示背景。即电影画面中的事物或情景通过相应的音乐手段加以描绘,使画面更加生动,更贴近现实生活,给人造成更加真实的感觉。例如影片《孔子》中的音乐采用古琴配乐,整部影片显得典雅大方,古朴风韵,很有时代气息。

其二,音乐的抒情功能。一些难于用语言表达的感情、人物的心理活动等,都可以用音乐来表达。一般来说,轻松快乐的音乐表达一种愉快的情绪,凄凉忧郁的音乐表达一种悲伤的情绪,音乐的节奏、旋律、风格的差异都能带给听众不同的心理体验,抒发出不同的情感。人物传记片《阮玲玉》中一曲《葬心》抒发出了阮玲玉所有的忧伤,为观众留下了深沉悠远的回味。

其三,音乐还可以参与叙事。电影故事情节的发展主要是靠画面来表现,但有的音乐也可以直接参与到情节中去,增强故事情节的表现力,从而成为推动故事情节发展的一个重要元素。王家卫的影片《重庆森林》中描述菲与巡警663的片段,有一首《加州梦游》作为二人情感的契合点,贯穿了整个影片叙事。《大红灯笼高高挂》中,影片的开头、结尾和每场戏的转场都是采用了相同旋律的京剧音乐,使影片在结构上呈现出严谨、工整的程式美,而且强化了该片戏剧化的美学风貌。《美丽的大脚》《花样年华》里的音乐就起到了结构和贯穿影片的作用。

另外,音乐也起到了确立影片的基调,表达和深化主题的作用。

2. 人声

总体来说,人物语言是人物与人物之间、人物与观众之间进行思想交流和感情交流的重要手段,它在影片中起着叙事、交代情节、刻画人物性格、揭示人物内心世界、增强现实感等作用。人声主要有对白、画外音两种。

(1)对白。电影是视觉艺术,主要靠画面来表达意义,但电影也是听觉艺术,因为电影中人物的对话也有提示主题、表现冲突、推动情节发展的作用。

(2)画外音。根据《电影艺术词典》的解释,画外音指的是:"声源来自画面外的声音,可以是人声,也可以是音乐、音响效果。"在电影画外音中,人声部分实际上包括旁白、独白、解说等好几类。

①旁白是以画外音形式出现的第一人称的自述及第二人称出现的议论和评说。它是台词的画外运用,是叙事、抒情的重要手法。旁白不起与剧中人物交流的作用,只是把观众作为交流对象,其基本功能有以下四个方面:

其一,在剧情开始前,用以介绍故事发生的时间、地点以及时代背景、社会环境等。如《阳光灿烂的日子》中开头的旁白。

其二,结合人物首次出场的肖像造型,旁白可以对人物的姓名、职业、年龄以及重要前史作简要介绍,为人物人格和心理作必要的提示。如在《天地英雄》开场的旁白。

其三,旁白对人物形象塑造也起到重要作用。如同样是在影片《阳光灿烂的日子》中,影片开头一段马晓军的旁白对其形象的塑造就起到重要作用。

"我最大的幻想就是中苏开战,因为我坚信,在新的一场大战中,我军的铁拳定会把苏、美两国的战争机器砸得粉碎,因为举世瞩目的英雄将由此诞生,那就是我。"

这段旁白,揭示了人物热爱奇思异想的个性和渴望建功立业的愿望,充满了革命的理想主义色彩,富有鲜明的时代特色。

其四,旁白还具有议论、抒情的作用。如在《暖》中,影片的结尾有男主人公井河的一大段旁白:"我的承诺就是我的忏悔,人都会做错事,但并不是每个人都有机会弥补自己的过失。如此说来,我是幸运的;我的忘却就是我的怀念,一个人即使永不还乡,也逃不出自己的初恋,如此说来,哑巴是幸运的;我的忧虑就是我的安慰,哑巴给予暖的,我并不具备,如此说来,暖是幸运的。"

这段旁白抒发了主人公对暖与哑巴的婚姻的祝福与祈愿,又有主人公对自我的谴责和对过失的忏悔,令人动容。

②独白,是电影中人物对自己内心活动的自我表述,即通常所说以自我为交流对象的"自言自语"和以非人类自然物体为交流对象的大段诉说等。它是剧中人物产主于内心的一种反应,它不仅是人物自己的声音,而且也正是人物此时此刻的想法和心理过程。

独白也是揭示人物内心活动和刻画人物性格的重要手段。

③解说是电影中以客观叙述者的身份直接用语言来交代、介绍剧情或发表议论的一种方式,这种方式在新闻纪录片和科教片中运用最广泛。

3. 音响

音响是电影中,除了人声和音乐外所有声音的统称。电影音响包括动作音响、自然音响、

背景音响、机械音响、枪炮音响、特殊音响等。

（1）动作音响，即人或动物行动所产生的声音，如走路声、开门关门声、打斗声、动物的奔跑声等。总之，各种由于动作而产生的声音均属这一类。

（2）自然音响，即自然界中除了人类之外而发生的各种声音，如风雨雷电、山崩海啸、地震、鸟鸣虫叫的声音等。《英雄》里的雨声，经过技术处理和艺术加工，体现了诗意般的美感。

（3）背景音响，即人群的杂音，主要有集市喧闹声、音乐会（及各种集会）上的鼓掌声、大街上的叫卖声、各种群众场面的喊叫声和有节奏的行军走路声等。

（4）机械音响，即由于各种机械运动而产生的声音，如火车的汽笛声、车轮的飞转声，以及汽车、轮船或飞机的行驶马达声、刹车声，工厂车间里机器的轰鸣声，还有电话铃声或钟表的滴滴答答声等。

（5）枪炮音响，即由各种武器引发出来的爆炸声，如机枪射击声、大炮或手榴弹的爆炸声，以及子弹、炮弹飞行的呼啸声等。

（6）特殊音响，即人工制造出来的非常罕见的音响。如梦幻、鬼神、恐怖等属于特殊场合需要时的音响。

电影音响有着展现立体环境，使银幕生活富有质感，渲染画面气氛，推动故事情节发展，刻画人物内心世界，表现画面所蕴含的哲理的作用。如影片《昨天》中婴儿的啼哭声隐喻着贾宏生的脱胎换骨和生命的新生。再如影片《花样年华》中雨水的声音象征着二人内心都在经受一场感情的急风暴雨，同时折射出二人内心都在经受欲望的煎熬。

4. 声画关系

电影艺术是视听兼备、声画结合的艺术，它们有着相对的独立性，画面可以脱离声音单独存在，声音也可以脱离画面完成其表意功能。然而更多的情况下是两者结合在一起真实地再现故事中的场景。声音与画面的相互关系主要有三种类型：声画合一、声画并行、声画对立。

（1）声画合一，指的是声音和画面内容一致，画面表现到什么地方，声音就停留到什么地方，声画是一个相辅相成的复合观赏体，一般情况是声音从属于画面：对话补充人物活动内容，音乐节奏和听觉节奏相符，自然音响和环境协调，声和画是一个整体，观众在看其画时，又闻其声，达到视听互补的艺术效果，它加强了画面的真实感，提高了视觉形象的感染力。这里还包括语言与画面的同步、音响与画面的同步和音乐与画面的同步。声画同步，是观众对电影作品最自然的要求，是重新再现现实生活的重要方式。这是电影作品中最常见的声画组合方式。

（2）声画并行，并行即平肩而行，声音和画面内容既不一致也不相辅相成，也不是相对立，而是双轨车道，各行其道，就像两条平行线，各自朝各自方向延伸。这种组合可以增加容量，有时可生发新意，扩大影视作品在单位时间内内容含量。

（3）声画对立，就是指声音和画面内容相悖相反，声音不是画面的附属或补充，而是从相反的方向去挖掘人物的内心活动，或营造某种情绪，暗示某种思想，声画对立产生了新的表象，形成了新质，有时可以成为隐喻蒙太奇。

另外，在声音和画面内容上，有时为了表现某种主观情绪，或制造特殊气氛，便让声音先于画面或后于画面出现，形成声画对位上的时间差，这便叫声音串位，它又分串前串后。声音串前，声音先于画面出现这叫串前，在《爱国者》中有多次声音串前的镜头，每次表现战争前，都是苏格兰风笛演奏的进行曲响起，然后画面才出现两军对垒的厮杀场面，这种声音串前，就表现出了战争的一触即发性和连绵不断性，营造出炮火连天的战争氛围。声音串后，指画面已经隐

去,但音响还不绝于耳,这种情况较多地表现人物的心理状态,如一场浩劫过后,人们由于恐惧惊吓而形成了心理失衡,精神异常,耳边老是出现浩劫时的声音,说明人物还没有从噩梦中挣脱出来。

(三)蒙太奇与长镜头

1. 蒙太奇

蒙太奇是法语"montage"的译音,原本是建筑学上的一个用语,意为装配、安装。最早是由路易·德吕克借用到电影理论中来,意指电影作品创作过程中的剪辑组合。现已成为世界电影通用的术语。狭义的蒙太奇是作为一种艺术语言符号系统出现的,是指按照一定的顺序把镜头、画面、声音、色彩诸元素组接起来产生某种预期的艺术效果;即将不同的内容的画面组成场面进而形成段落,产生叙述、描写、对比、呼应、暗示等不同的艺术效果,从而在观众的心理上产生不同的影响。广义的蒙太奇,是从剧作开始到完成过程中艺术家一种独特的艺术思维方式。

蒙太奇作为影视艺术的构成手段和思维方式,它的功能是多方面的,主要有保证叙事连续,作品结构完整,使镜头画面产生出新的含义,创造出独特的影视时空,形成影片的不同节奏,综合各种元素产生特殊的艺术效果。蒙太奇思维追求镜头的组接形成"1+1>2"的效果,靠画面的对列产生新的意义,直观强烈地表达创作者的叙事和表意目的,所以蒙太奇的分类大致可以分为两种最基本的类型:叙事蒙太奇和表现蒙太奇。叙事蒙太奇是叙事手段,表现蒙太奇主要用以表意。

(1)叙事蒙太奇是电影艺术中最常用的一种叙事方式,按照情节分切组合镜头,引导观众理解剧情,它又包含四种叙事技巧:平行蒙太奇、交叉蒙太奇、重复蒙太奇和连续蒙太奇。

①平行蒙太奇。平行蒙太奇是指将不同地点同一时间(或不同)发生的有关事件连接起来,分别并列叙述的蒙太奇形式。它与我国古典小说中的"花开两朵,各表一枝"的结构手法颇为相似。如在影片《我的父亲母亲》中,骆老师被打成"右派"坐着马车回城,招娣带上装有刚煮熟的蘑菇馅儿饺子的青花瓷碗在追骆老师。

《我的父亲母亲》剧照

②重复蒙太奇。重复蒙太奇是指相同(或相似)的镜头在影视作品反复出现的组合方式。这种蒙太奇在影片中是经常使用的,它要求用一定的道具、事件、场面作线索,作依托,有意识地让它们在作品的适当地方反复出现,以便理清作品的层次、段落,起一种强调的作用。

③交叉蒙太奇。交叉蒙太奇是将同一时间不同地点发生的两条或数条情节线索迅速而频繁地交替出现,制造紧张的气氛,达到吸引观众,扣人心弦的目的。

(2)表现蒙太奇的类型很多,包括对比蒙太奇、隐喻蒙太奇、心理蒙太奇等。

①对比蒙太奇。对比蒙太奇是指将内涵截然不同的镜头画面组接在一起,通过画面间的对比、衬托,显出新的含义。这种手段类似于文学中"朱门酒肉臭,路有冻死骨"的对比描写。

②隐喻蒙太奇。隐喻蒙太奇也叫比喻蒙太奇、相似蒙太奇、象征蒙太奇。隐喻蒙太奇手法在影视片中用得很广泛。比如以青松象征坚定和崇高,以红旗象征革命,鸳鸯戏水比喻恋人相爱,这些几乎形成一些固定的程式。我们在观赏影片时要注意两个不同事物画面的联系,注意寻找和理解其中的隐喻意义。

③心理蒙太奇。心理蒙太奇又叫情绪蒙太奇,即通过画面镜头组接或声画有机组合,形象地展示人物的心理和情绪,常用于表现人物的回忆、梦境、闪念、遐想、幻觉、思索乃至潜意识活动等。

2. 长镜头

在论述影视艺术的基本构成手段蒙太奇时,有一个与蒙太奇相联系的概念即长镜头,在相当长一段时间一些电影理论家都把它视为蒙太奇的对立物,甚至形成了两种不同的美学观念和艺术观念。

所谓长镜头,就是影视作品中时值较长(通常30秒以上)的镜头,也就是在一个单镜头内通过演员和场面调度及镜头运动,在画面上形成多种景别和构图而得到的比较完整的镜头。长镜头可以分为运动长镜头、固定长镜头、景深长镜头等。运动长镜头是指运用推、拉、摇、移、跟、升降及综合运动等各种运动镜头的手法,展现一个完整的动作或事件发展。固定长镜头是指摄影机或摄像机机位不动,连续对一场戏或一个场景进行拍摄。景深长镜头指的是在拍摄过程中使用大景深,使纵深位置的前景、被摄主体、后景等各个景物层次都能清楚呈现,充分展现复杂空间的戏剧元素。如影片《云水谣》的一开始就运用一个长达六分钟的长镜头,将观众带进了20世纪40年代末的台湾,真实勾勒出了40年代的台湾人民的生活状态和面貌,交代了故事发生的时空背景。

长镜头的作用不会破坏事件发生、发展的空间与时间的连贯性,保证叙事的流畅,能够再现客观世界的原貌,保持时空的真实统一,能够表现人物的心理情绪,营造故事的环境氛围,与蒙太奇互补。

二、人物与语言

1. 人物

人物是电影的主体,是一部电影的灵魂所在,一部好的电影作品,一个动人的荧幕形象,能够感动亿万观众,甚至影响着一代又一代观众。《肖申克的救赎》中的安迪,《罗马假日》中的安妮公主,《英雄儿女》中王成等,带给观众永恒的感动和积极的精神。电影是一门活的艺术,它不同于其他艺术,它是通过人物来展现,人物的表演来完成,人们在欣赏电影中的动人故事同时,也见到了一个鲜明、有着独特个性的不可重复的人物,推动情节发展,演员通过表演塑造不

同的人物性格,揭示了时代、社会、人生,给人以某一思想的启迪。

在一部电影中,通常会出现很多的人物,编导会按照自己的创作目的和意图设计人物。这些人物根据剧情需要有主有次,每一个人物给予不同的笔墨和篇幅,一般说来我们把银幕上的人物形象分为三类:主要人物、次要人物、群像。

主要人物即我们所说的主角、主人公,一部电影的主要人物一般为一个或两个,前者主要是写人的作品,比如人物传记片《焦裕禄》中的焦裕禄、《阮玲玉》中的阮玲玉、动画片《千与千寻》中的千寻;后者在电影中较常见,通常是设置男、女主角,尤其在爱情题材的影片中,如《云水谣》中王碧云和陈秋水、《泰坦尼克号》中的杰克和露丝、《甜蜜蜜》中的李翘和黎小军等。

次要人物即我们所说的配角,在整个作品的形象里,也是积极地参与到情节中,烘托主人公生活环境的时代特征,揭示出生活的意义。他们在电影中也是必不可少的人物,如果没有他们的存在和他们的行动,剧情也将失去推进的足够动力,所以他们是绿叶,红花再美也离不开绿叶的衬托。如《甜蜜蜜》中曾志伟饰演的黑社会豹哥,《霸王别姬》中葛优饰演的袁四爷,《云水谣》中李冰冰饰演的王金娣,《滚滚红尘》中张曼玉饰演的月凤等,都是电影中非常精彩的次要人物,加上演员的出色表演,给观众留下了深刻的印象。

群像是写一群人的整体面貌,即以群像式的人物设置和构思来刻画人物,以反映社会生活,揭示社会矛盾,呈现现实。如好莱坞的影片《死亡诗社》讲述了在一个有个性的老师引领下的一群性格各异的美国高中生的生活,显示了他们年轻的激情和残酷。但相对来讲,群像塑造中也还是有个别核心人物的,如《死亡诗社》的基丁老师。

2. 语言

电影叙述形象的主体都是人,或是拟人化的动物,对于人来说,人的语言声音是交流信息、表达思想和感情的基本方式。这里所指语言主要指由语言构成的能够表达一定意义的有声语言。

语言作为电影中声音的重要组成部分,具有推动情节发展、表现主题、表达情绪、塑造人物形象的重要作用,精彩的语言会给影片增添不少魅力,有些电影我们可能已忘记了情节内容,但影片中那些人物或者角色的语言却深入人们的生活中,有的已成为脍炙人口的经典,如革命电影《英雄儿女》中的"为了胜利,向我开炮",以其英雄主义的浪漫气质为当时的青年津津乐道。再如冯小刚的《手机》中"做人要厚道"等幽默的同时又带有讽刺意味的调侃,迎合了大众对于商业社会各种畸形现象的排斥心态。再如《大腕》中王小柱等人因追逐金钱而疯了,在精神病院,病人们的胡言乱语的疯话,如"什么叫成功人士,你知道吗?成功人士就是买什么东西,都买最贵的,不买最好的,所以,我们做地产的口号是:不求最好但求最贵。"这些夸张的语言讽刺了中国房地产业的畸形泡沫状态。再如周星驰的看似无厘头实则蕴含深刻寓意的语言深受广大影迷的喜爱,如《功夫足球》中"做人要是没有理想,那和咸鱼有什么区别呀",《大话西游》中"爱一个人需要理由吗?不需要吗?需要吗?"非常值得我们去思考,去回答。

语言具有叙事功能,其在推动情节的发展的同时,我们更能体会到的是语言对人物的作用,即塑造人物形象,反映人物的性格特征。单凭演员运用表情、肢体语言难以完全展现,需要用语言来表情达意。如冯小刚的影片《天下无贼》中傻根,通过对话设计,一个单纯善良、老实憨厚,心灵没有受到世俗污染,深信世界安宁美好的农村青年形象跃然眼前,对话中傻根虽与人是初次认识,但给予对方绝对信任,相信世人都与自己的乡亲一样淳朴,一样心善。影片中有这么一段对话:

"傻根：俺家住在大山里,在俺村,有人在山道上看见一滩牛粪,没带粪筐,就捡了个石头片儿,围着牛粪画了个圈儿,过几天去捡,那牛粪还在。

王薄：你看她,你看她,看,她像不像贼?

王丽：你盯着我干吗?

王薄：我越看你越像好人,一个大好人。

傻根：大姐就是好人,你要是贼,俺把眼珠子抠出来,俺说话算数。"

除了人物对话语言外,独白也是揭示人物内心活动和刻画人物性格的重要手段。如莎士比亚的戏剧电影名作《哈姆雷特》中丹麦王子哈姆雷特的那段经典独白："生存还是毁灭,这是一个值得考虑的问题;默然忍受命运的暴虐的毒箭,或是挺身反抗人世的无涯的苦难,通过斗争把它们扫清。这两种行为,哪一种更高贵?"这样的独白充满了智慧和思考的力量,表现了哈姆雷特内心的惶惑、面对死亡的莫名恐惧以及深沉思考。这段独白至今广为流传,散发出永恒的艺术魅力。

第三节　电影的鉴赏与批评

一、电影艺术的鉴赏

电影艺术的鉴赏是人们在观看电影时所产生的一种精神活动和认识活动。电影艺术的鉴赏体现在两个方面：一是精神审美活动。电影艺术通过电影画面和声音,展现生动丰富的社会生活场景,塑造性格各异的荧幕形象作用于观众的视觉听觉等器官,观众在观影过程中产生情感变化,或悲伤或欢喜或同情或憎恨的情绪,观众也会在潜移默化中受到感染,获得启发、教育和感悟。二是认识活动。观众根据自己的生活经验、艺术修养,对电影作出一定的评价,并获得一定的美感享受。我们把这种精神活动和理解的过程,称之为电影艺术的鉴赏。

电影艺术的鉴赏既有作为艺术鉴赏所遵循的规律而带有的共性,又有其独特的个性。鉴赏是一种审美活动,以银幕提供的形象为依据,对影片的内容进行体会、感受、认识和评价。电影艺术的鉴赏就是一种复杂的审美活动和认识过程。具体来讲,首先,观影者通过视觉和听觉器官接触银幕或屏幕上画面、艺术形象时,感觉由此产生,观影者的审美注意力集中于艺术对象之上,这是一种直观的、真实的感觉,注意只是对影片的形式或艺术形象的外在的反映。其次,随着对感觉材料的进一步综合,由于逐渐渗进了观影者的体验、感情和愿望,就会形成一个较为完整的知觉形象。这种知觉形象的激发,观影者会根据自己的生活经历和艺术修养,从而展开联想和想象,与影片中的故事和艺术形象交融。经过了感觉、知觉、联想和想象等阶段,观影者对影片思想有了深刻领悟,情感上产生了强烈的共鸣。最后,整个影片成为释放出全部美学因素的综合体,观影者通过对影片意蕴的总体把握,获得了感悟和对人生、对理想的追求,灵魂由此受到震撼。

我们在观赏优秀影片的时候,既要在总体上得到审美的把握,又要透过电影艺术的个体组成部分,获得更深入、更广泛的艺术享受。这样,我们才达到领略电影艺术的魅力,获得欣赏乐趣。

所以对于我们观影者来说,电影艺术可以从这样几个方面来鉴赏:其一,感知影像,领略电影艺术的直觉美。其二,聆听声音,实现视觉与听觉同步审美。其三,体味情感,寻求与形象共振的契合点。其四,穿透形象,理解作品的深层意蕴。

二、电影艺术类型片的鉴赏

电影的分类十分复杂,按照不同的分类标准划分不同的类型。

(1)按文学特点,电影有诗电影、散文电影、小说电影、戏剧电影等。

(2)按矛盾冲突和美学风格,电影有悲剧、喜剧和正剧。

(3)按照电影的造型和叙事结构,电影有故事片、新闻纪录片、科学教育片、美术片等。

(4)按技术创作的手段,电影有无声电影、有声电影、黑白电影、彩色电影、宽银幕电影、立体电影、数字电影等。

类型片是电影发展过程中约定俗成,虽不严谨却影响深远的分类方法,我们把拥有相同主题、相似情节、相似人物、相似场景以及相似视听技巧的集合的影片归为一个类型。中国电影出版社 1995 年出版的《电影艺术词典》中,将类型电影划分为喜剧片、惊险片、传记片、历史片、伦理片、武侠片、战争片、爱情片等多种类型。类型电影的含义也随着时代的发展和科技的进步而转换、变化、重叠、覆盖等,有时一部影片同时属于几个类型,随着多类型因素加入的比例越来越大,融合的程度越来越高,影片的类型越来越难清晰地加以归属。各种类型之间的严格界线趋于模糊,愈来愈成为一般意义上的样式划分。下面就几种常见类型电影进行一下鉴赏。

(一)喜剧片

它是以产生笑的效果为特征的故事片,喜剧最大的特点是它能让人发笑,但"笑"只是喜剧的特点之一,而不是唯一的特点,并不是任何搞笑的都能称之为喜剧,只有把"笑"的完美形式与深沉严肃的内涵相结合,才能称得上是真正的喜剧艺术。喜剧片的笑料设置的手段一般有以下几种:夸张、反差、错位、对比、误会、巧合、偶然、怪诞等。

喜剧片主要艺术手段是发掘生活中的可笑现象,做夸张的处理,达到真实和夸张的统一,喜剧片的目的是通过笑声来弘扬美好、进步的事物和理想,讽刺或嘲笑落后现象,在笑声中使观念享受娱乐并受到教育。

最早的喜剧片可以追溯到 1895 年卢米埃尔兄弟拍摄的《水浇园丁》。麦克·塞纳特被称为美国喜剧之父,创造了一种独特的美国喜剧片。美国喜剧大师查理·卓别林为喜剧成为高雅艺术作出了卓越的贡献,卓别林一生共拍摄了 80 多部影片,主要有《淘金记》《城市之光》《摩登时代》《大独裁者》,这些影片反映了卓别林从一个普通的人道主义者到一位伟大的批判现实主义艺术大师的过程。卓别林以其精湛的表演艺术,对下层劳动者寄予深切同情,对资本主义社会的种种弊端进行了辛辣的讽刺,对法西斯给予人性的摧残进行了无情的鞭笞。中国冯小刚的贺岁喜剧片《甲方乙方》《不见不散》《没完没了》《大腕》《手机》《天下无贼》等都体现了冯氏独特的电影风格。中国香港周星驰的无厘头喜剧《鹿鼎记》《逃学威龙》《唐伯虎点秋香》《喜剧之王》《大话西游》等以自嘲调侃为标志,塑造了一系列无足轻重的小人物,为观众提供了许多与众不同的笑点。法国、英国联合出品的有关二战的喜剧电影《虎口脱险》给全世界人民带来了欢乐。

《虎口脱险》剧照

(二)爱情片

爱情片是以表现爱情为核心,并以男女主人公在爱情发生的过程中克服误会、曲折和坎坷等阻力为叙事线索,最终达到理想的大团圆结局或悲剧性离散结局的类型电影。

爱情影片主题是爱情至上,即用爱情来超越一切社会矛盾和现存的价值观。爱情片的情节和叙事结构,一般以主人公的相识、相知、相恋,直至理想的大团圆或悲剧性的离散结局。爱情片的发展过程大多曲折坎坷,在相爱的过程中遇到许多障碍,这些障碍有的来自内在的,由于身份、地位、经济或性格上的差异,而受到阻碍,如家庭成员的反对;也有的障碍来自外部,如意外事故、战争、灾难等。如影片《云水谣》中爱情受到母亲的反对,但爱情则成为推动或制约情节发展的主要力量。爱情片在人物设计上,有一对相爱的主要人物。男主人公大多英俊潇洒、充满坚毅、刚强的男性魅力。女主人公大都年轻美丽,真诚善良,具有符合时代审美观的女性气质。这些被理想化的男女主人常常由形象漂亮、气质优雅的明星扮演。爱情片的形式风格倾向于浪漫、唯美。

经典爱情电影有:《乱世佳人》《魂断蓝桥》《罗马假日》《人鬼情未了》《泰坦尼克号》《甜蜜蜜》《花样年华》《我的父亲母亲》。

《罗马假日》剧照

(三) 武侠片

武侠片是中国电影的一种独特类型,脱胎于武侠小说,是以中国武术功夫及打斗形式、侠士形象和侠义精神作为情节类型的构成基础的电影。

电影传入中国以后,以武侠和武侠精神为题材的小说、戏剧开始慢慢与其融合。第一部中国武侠电影是1925年拍摄的《女侠李飞飞》,该影片虽已有后世武侠电影的雏形和精神气质,但未脱胎传统的戏曲故事结构,结尾亦落入俗套,故未有太大影响。真正使武侠电影进入公众视线并取得巨大成功的,是1928年由明星电影公司出品、张石川执导的《火烧红莲寺》。

在主题上,武侠电影以体现"侠义"精神,追求人性的自由为目的。在内容上以武打动作为重点,利用多种视觉和听觉手段,制造出紧张的武打世界。在人物设置上,主人公不仅武艺高强、身手不凡,还兼具超乎常人的理想人格,如:扶危济困、除暴安良、重情好义等。

经典的武侠电影,如徐克导演的《新龙门客栈》《笑傲江湖》《黄飞鸿》《蜀山》,李安导演的《卧虎藏龙》,张艺谋的《英雄》《十里埋伏》,都是观众比较喜欢的武侠电影,给武侠迷圆了心中的英雄梦。

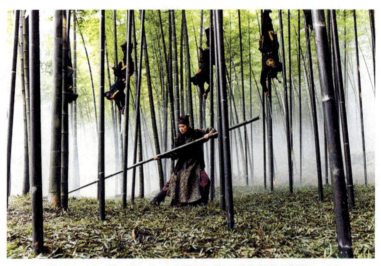

《十里埋伏》剧照

(四) 战争片

战争片是以战争史为题材的影片,较常见的战争片有两种类型,一种以塑造人物形象为主,通过战争事件、战役过程和战斗场面的描写,着重刻画人物的思想性格,如美国影片《巴顿将军》;另一种以反映战争事件为主,通过人物和故事情节的描写,形象地阐释某一重大军事行动、军事思想、军事原则和战略战术,如中国影片《南征北战》。

从人性的角度来回望和反思战争是现代战争片发展的趋势,表现战争的残酷和疯狂、暴力与荒谬,关注战争对普通人的影响成为许多战争片的主题。此外,战争片对伟人、英雄的塑造也力求真实鲜活,着重展现他们平凡人性的一面。

战争片的特点有以下三点:其一,对战争的深刻思考。在战争片中所表现的战争往往是以人的生命为代价来换取胜利,所以生命的死亡是对观众冲击力的最大因素,其实是在反对战争,呼吁和平。其二,强调奇观。战争本身就具备激烈的动作、战斗场面,这就形成了战争片独

特的视听效果,呈现给观众更为刺激、强烈的视听体验。其三,对人性的反思。在残酷的战争和历史面前,个人是如此的渺小,个人的生命在血雨腥风中转眼即逝,由此体现了人文主义内涵。

一些经典战争片如美国斯皮尔伯格导演的《辛德勒的名单》《拯救大兵瑞恩》,中国冯小刚《集结号》,前苏联罗斯托斯基的《这里的黎明静悄悄》等,在电影史上占据重要地位。

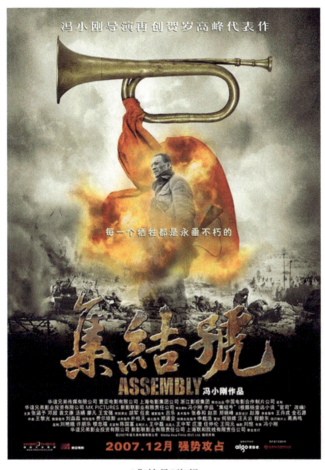

《集结号》海报

(五)儿童片

儿童片是专为儿童拍摄的,反映儿童生活或以儿童的心理、眼光去看事物的影片。儿童片的范围很广,凡是对儿童能够起到增长知识、陶冶情操的影片,都可称为儿童片。从性质上看,儿童片还包括动画片、科教片、科幻片等。美国电影协会编写的《电影术语词汇》解释为:"儿童片——具有专为吸引儿童及供儿童娱乐内容及处理手法的故事片。"儿童片的接受主体是儿童,儿童片的主题要鲜明、积极,叙事语言要流畅、自然,符合儿童的心理逻辑,充溢童心、童趣。

儿童影片的发展,从观念形态上看,大体可分为西方世界和东方世界。儿童片,是好莱坞最中意的电影类型之一,每年都会推出数部儿童题材的大片,在席卷票房的同时,也"俘虏"了男女老少的童心。因为一场儿童影片,不仅仅是孩子一张票,而往往是一家人四五张票。一些广受欢迎的儿童片如《小上校》《绿野仙踪》《小鬼当家》《狮子王》《哈里·波特》《E.T.》等。中

国的优秀儿童片如《闪闪的红星》《小兵张嘎》《三毛流浪记》《三毛从军记》《小英雄雨来》等。

《三毛从军记》剧照

(六) 传记片

人物传记片是以真实人物的生平事迹为依据,用传记形式拍摄的故事片。传记片主要有两个要素:一是历史上的核心人物,这是此类电影的核心;二是这个人的生平业绩,这是电影的主要内容。

传记片与一般的故事片不同,必须是真人真事,必须严格尊重史实,在此基础上进行合理必要的加工。从目前创作题材上看,有两类传记片占较大比例,一是政治历史杰出人物传记片,如法国的《拿破仑传》,美国的《巴顿将军》和《甘地传》,中国的《孙中山》《周恩来》《邓小平》,另一个是艺术人物传记片,如法国的《罗丹和他的情人》、美国《莫扎特》、中国的《阮玲玉》等。从传记片的创作模式来看,主要有两种,一种模式是表现不平凡人的不平凡事,以展现历史上杰出人物的惊天动地、名垂青史的大事,如中国影片《周恩来》;另一种模式是表现不平凡人的平凡事,如中国影片《毛泽东和他的儿子》。

《阮玲玉》剧照

(七) 伦理片

伦理片是指以人与人之间道德伦理问题为主题的电影,是对社会道德规范的探讨。伦理片所涉及的范围较宽泛,主要表现家庭、爱情、婚姻、友情、宗教、社会问题等主题,通过生动感人的故事讴歌诚挚的亲情、友情和爱情等。

伦理片是一个经典不衰的成熟的电影类型,深受大众的喜爱,尤其女性观众的喜爱,因为伦理片十分贴近人们的日常生活,围绕社会问题进行叙事,情节内容真实、感人,反映一定时期的社会的热点和民众的心态。从而成为关照社会状况的一个窗口,乃至成为社会道德的评判标准。

伦理片的叙事元素如下:①就人物而言,通常选取夫妻之间的关系,如影片中国的《难夫难妻》和《小城之春》,美国的《廊桥遗梦》;长幼关系、双亲与儿女的哺育与孝道,如中国电影《我和爸爸》《那山那人那狗》《饮食男女》,或祖孙情的,如巴西的《中央车站》,同辈兄弟、姐妹之间关系的,如中国《我的兄弟姐妹》、伊朗《小鞋子》、美国的《雨人》等都反映这样的人与人之间关系。当然体现也有陌生人之间友情的影片,如《我们俩》。②就情节内容而言,伦理片开篇就有不可调和的矛盾,主要是在家庭成员之间的思想观念、生活方式、性格特点、情感期待、利益诉求等方面展开,最终达到某种程度的调和。其解决矛盾的手段是爱、宽容和谅解。③就场景而言,伦理片涉及的基本都是日常生活、交往、团聚的内部空间。

《那山那人那狗》剧照

(八) 科幻片

科幻片,是以科学幻想为内容的故事片,其基本特点是从今天已知的科学原理和科学成就出发,对未来的世界或遥远的过去的情景作幻想式的描述。

科幻片在主题上推崇的仍然是生命至上、追求正义、珍惜人生这样传统而永恒的价值。科幻片剧本大都是由经典科幻小说改编的,如梅里埃拍摄的《月球旅行记》,改编自两部科幻小说《从地球到月球》和《月球上的第一批人》。威尔斯的《隐身人》、斯蒂文森的《化身博士》、柯南·道尔的《失落的世界》等科幻小说被搬上银幕后,引发了一系列科幻电影的拍摄,好莱坞则延续了改编科幻小说的传统,如《侏罗纪公园》《人猿星球》《少数派报告》《星际舰队》等,并将其迅速发展成为重要的片种。科幻片的叙事空间是宏观和流动的,故事可以发生在过去、现在和未来的任何时候,并且可以在中途大幅度地更换年代,并且科幻片具有富有冲击力的视觉效果。

《阿凡达》剧照

(九) 恐怖片

恐怖片是指专门以离奇怪诞的情节、阴森的场景或通过营造惊恐的氛围吸引观众好奇心、给观众带来恐惧感受的故事片,即以恐怖情节和恐怖气氛贯串全片的影片。恐怖片多以神、鬼、妖、异与现实生活中的人发生纠葛的离奇怪诞情节结构故事,以刺激观众的恐怖感。

可以将恐怖片的主题分为以下四类:

1. 神妖怪兽

恐怖片的故事来源有多种,主要包括民间故事、神话传说、巫术和鬼怪的故事,甚至神怪恐怖小说。美国恐怖电影最擅长表现"神妖怪兽"这一主题。美国环球公司在20世纪30年代,拍摄了一大批经典的恐怖片,创造了吸血鬼、木乃伊、狼人等一系列恐怖的银幕形象。如《异形》《大白鲨》《极度深寒》。

2. 生死玄学

将这一主题发挥到极致的是日本的恐怖电影。大多数日本人都是神道教的信徒,而作为万物有灵论的一种形式建立起来的神道教,满足了日本人渴望与死者交流的愿望。如《咒怨》《午夜凶铃》等。

3. 异化变态

这其中有包括科学异化和社会异化。科技的负面影响一直是恐怖片关注的主题,由于科技的发展引发出的一系列问题,从而出现各种怪物。社会异化则是指个体由于受到来自各方的压力或者社会的不良影响出现的一些行为异常的变态。如《铁男》《大逃杀》《隐形人》等。

4. 精神分析

这些恐怖片以一种慈悲心静静地观察人们混乱的精神世界,并向观众解释现代人所追求的"精神天堂",是如何被扭曲、颠覆或者损毁的。如《精神病患者》《切肤之爱》。

在恐怖主题元素的设计上,有的设计是看得见的实体。比如《狂蟒之灾》中,让人害怕却又

不得不与之拼死搏斗的是一条吃人的大蟒蛇。有的恐怖形象则是一个虚无缥缈的没有实体的怨灵,跟随着时间,慢慢展现出这个怨灵或怨灵附身的形象。比如《午夜凶铃》中恐怖的电话铃声和从电视机里缓慢爬出来的女鬼贞子。

在场景设计上,一类是利用充满血腥的屠杀场景使观众害怕,如《电锯惊魂》;另一类则是恐怖电影里散发出的是弥散在生活周围的恐怖气氛,如日本电影《咒怨》。

恐怖片有时只是一种手段,而是以恐怖这个壳承载关于仇恨、爱情、亲情等主题。恐怖电影发展至今,在继承传统的基础上,融合其他类型元素,通过探索任务心理疾患,试图探寻当代社会恐怖的根源,比如《沉默的羔羊》将恐怖片与悬疑片结合在一起,《恐怖电影》系列则把恐怖片与喜剧片融合在一起。

《沉默的羔羊》剧照

[十] 警匪片

警匪片是一个很大的概念,除了警察电影,还包含侦探片、强盗片、黑帮片、监狱片等。它是以警察和匪徒为主线的影视作品,警察是社会秩序的守望者、维护者,匪徒则是社会秩序的破坏者。

警匪片的剧情内容通常是刑事案件侦破、反恐案件侦破、打击黑社会犯罪等。警匪片通常贯穿警察和匪徒之间的斗智、斗勇,进行的是一场正义与邪恶的较量。动作、追车、爆炸等场面也是警匪片中的主要特点。警匪剧和警匪片的结尾最终必然是正义战胜邪恶。

在警匪片中,欧美和中国香港的警匪片相对比较开放和发达,香港电影中的警匪片有着近百年的历史,香港电影第一部电影《偷烧鸭》就是一部已经有了警匪片雏形的作品,讲的是警察抓小偷的故事。在香港警匪片中,导演成龙和吴宇森的警匪片更多了一些喜剧色彩和浪漫色彩。

最热警匪电影有《无间道》系列、《枪火》《非常突然》《暗战》《暗花》《真心英雄》《喋血双雄》《英雄本色》《变脸》《教父》《警察故事》《扫毒》《特殊身份》《毒战》《风暴》《蜂鸟》《背水一战》《魔警》等。

《变脸》海报

三、电影艺术批评

电影艺术批评是围绕电影作品所进行的理性分析与评判活动。电影艺术批评中"批"指的是"分析",它的意思类似于"批作文"中的"批",是细致地看,审查,批阅意味。电影艺术批评中"评"是"评论"。

它追求的是一种理性的追问。它是一种评判活动,是以影视鉴赏为基础的,从一定的立场、观点和审美趣味出发,依据一定的评判标准,对电影作品、思潮、流派,以及电影艺术家、理论家的创作和研究进行分析、评论的一门科学。

它是一种高层次的艺术审美接受。对于观众来说,无论在观影之前还是在观影之后,阅读评论家或其他人的批评作品都是很重要的,这些作品能够帮我们进一步了解和把握电影作品。同样,对于创作者来说,它也是创作主体了解、掌握作品的社会效果、艺术价值的重要渠道。电影的创作与电影的批评可比喻成船与桨的关系,创作是造大船,批评是船上的桨,大船只有在桨的作用下,才航行得更快更远。因此,电影艺术批评的作用是不容忽视的。

影视批评的主体是指进行电影批评的各类影视观众。电影艺术拥有最多的观众群、最广的受众面,在世界范围内,不论地域、国别、民族,不分职业、年龄、性别、文化层次,人人都喜欢电影,人人都可与参与批评,人人都有发言权,但这些群体,有的是一般观影者,他们只是一种感性的表面化的审美反映,只是视觉、听觉、感官的感知,他们还需要心理机制的参与。

电影艺术批评是一种高层次的审美创造活动,从狭义上讲,影视艺术批评者必须具备以下素养:

(一)要有健康的思想情趣,科学的批评态度

大凡志趣高洁、追求奋进、积极向上的观影者都会从优秀电影中汲取前进的力量,使心灵受之洗涤。而追求低级趣味往往只获得一些不健康的、消极的内容。批评者应该有符合时代要求的审美观念,其评价必须慎重、严谨、实事求是,不以个人喜好代替客观的评价。

(二)要有丰富的知识结构和理论修养

电影艺术是综合多元的,它集文学、戏剧、绘画、音乐、雕塑、建筑于一身,而且还涉及社会

学、哲学、心理学、美学等各个领域的知识和理论。因此,影视艺术批评者没有广博的知识是难以胜任解读和批评的。所以说丰富的知识和理论是电影批评的基础,作为电影批评者必须注重知识的积累和理论的修养。

(三)要有扎实的影视知识和审美能力

电影艺术批评者懂得电影视听语言和电影艺术创作的欣赏规律,才能引导人们更好地欣赏作品,提高人们的审美、欣赏水平。电影艺术批评者应该有全方位的思维能力,将那些蕴含在造型手段和叙述方式中的思想、精神及意味提炼出来、传达出来,能够就自己的审美经验,快速感知、解读画面,用其感受去与他人交流,起到指导作用。

(四)要有良好的表达的能力

电影评论者必须具备深厚的语言文学基础,电影艺术与文学有着血缘关系,有了语言文学基础,就掌握了理解社会、人生的基本功。有了基本功,才能够条理清楚地进行阐述和论证,语言才能富有文采,才能够吸引读者。

四、如何写影评

影评的写作过程,实质是调动批评者各种知识、生活经验和理论修养,对电影创作者、电影作品进行具体化的欣赏、议论和评价的过程。影评是评价和论证的过程。由于社会身份、文化素养、审美情趣的不同,所批评的客体也是不同的。好的电影批评者应该有自己的独到见解,有所创新。那么,影评怎么写,如何才能写好呢?我们可以从以下几方面着手:

(一)选片、认真观摩电影作品

并非所有影视作品都适合成为自己评论写作的对象,并非所有影视作品都要写影评,作为影视爱好者来说,可根据自己的爱好和一定的研究特长,从片种、题材、编导等方面有意识地选择相关电影作品作为评论对象,然后反复观摩,更细致深入地了解剧情和复杂结构及其他元素。

(二)收集相关资料

影评写作除了以认真观赏作为依据外,还要有意识地进行相关资料的准备,大致需要准备背景资料、作者资料、剧本资料、评论资料等几个方面,即掌握影片反映的时代背景,同社会生活、历史文化的联系,这样才能准确判断是否真实反映了社会生活的本质,是否体现了时代精神。此外,还应了解导演的生平经历、思想感情、美学观念、创作道路。我们说文如其人,这样评论才会更切实、更深透。看剧本亦是更深入地了解其思想和艺术。此外,还要搜集尽可能多的评论材料,了解社会上对作品的认识和评价,从而确定自己写作意向。

(三)选择评论对象

常常有这样的现象,评论者因为想法太多,不知道写什么好,该从何处入手,这就是如何选择评论对象的问题,可以从以下三大方面去把握:

1. 以一部电影作品作为评论对象

以一部电影为评论对象,可以从电影的内容即文学层面进行评论。例如:

评思想内容——青春:不可言说的灼灼年华——评电影《阳光灿烂的日子》;

评主题——个体英雄的悲歌——评电影《集结号》;

评艺术形象——爱情与理想的守候、承诺与责任的交织——评《云水谣》之陈秋水;

评情节构思、结构——四场"梦"一段旅程——对影片《野草莓》梦境的文本解读;也可从电影艺术语言和表现手段层面进行评论,评画面,如生命的底色——评电影《不能没有你》的黑白色调;

评声音——手法精湛,韵味无穷——评《红高粱》画外音的艺术特色;

评镜头——在传统的含蓄美和形象美之间——评电影《小城之春》的长镜头;

评导演的风格——那驶向灵魂的火车——评影片《天下无贼》导演的创作风格;

评影像风格——贾樟柯《三峡好人》独特的影像风格;

评美学追求——山路弯弯情长长——简析《十七》的美。

2. 以一系列电影作为评论对象

以系列电影作为评论对象,可以是对某一题材、对一系列相关电影进行评论——《论新时期中国战争电影》;也可以某种电影现象、电影思潮评一系列电影作品——《论谢晋现象与谢晋电影》;也可以就某个问题对一系列影片进行评论——《妇女解放与传统文化——新时期银幕女性形象透视》等。

3. 以影视创作者作为评论对象

对于影视创作者作为评论对象,可以评编剧——《论电影〈卧虎藏龙〉改编》;评导演——《解读冯小刚的贺岁喜剧片》;评演员——《论张曼玉的表演成就》;此外,还可以评摄像、评服装、评化妆等。

对于初学影评者来说,通常会从一部电影作品写起,根据自己掌握的知识范围去选择,量体裁衣,量力而行。

(四)选择评论角度,抓准特点

影视作品是多元艺术综合体,难以全面把握。在进行影评时,可以确定作品的某个问题、某个方面作为切入口或突破口,确定评论角度。凡构成影视艺术的各种元素都可以成为影评的内容或切入点。在选切入点时,要选感触最深、适合自己写作能力,以及别人没有评论过的角度作为评论的切入点。每部影视作品都有其独特之处,优秀作品的独特之处更多。要善于发现和捕捉作品的突出优缺点,进行充分思考和分析,深入挖掘,而不是空发议论,讲套话,人云亦云。我们在欣赏过程中,要积极接受视听信息,调动思维,不断地思考、联想、分析、判断、推理,去挖掘艺术的真谛。

(五)确定文体形式,精心构思

文体形式,就是指写文章时所用的一定的写作方式。由于评论的角度多种多样,影视艺术的特点异彩纷呈,个人的感悟和理解也千差万别,影视评论的形式也各不相同。总结历来的影视评论的实践,归纳起来大约有这样几种形式,有论说体、对话体、书信体、诗歌体、随笔散文体、观众絮语等。论说体是最常用的,也是最重要的文体形式,在此我们主要谈谈这一形式的影视评论。论说体根据侧重点和笔法的不同,又包括短论式、观感式、批评式和阐释式等几种。无论哪种论说体评论,都离不开论点、论据、论证三种构成要素,这几种论说体之间没有截然的界限,而且是相互影响、相互兼容的。写作时,只要能表达你的内容,按照你的构思、创造,也并非限制于某种模式。

(六)掌握方法,力求创新

影评的写作方法是由文体形式决定的,文体的形式多种多样,评论的方法也很多,常见的

论说体的方法有：综合分析归纳法、比较分析法、横断面剖析法、影像解读法。

1. 综合分析归纳法

综合分析归纳法是先提出一个总观点，然后再从几个分观点结合作品相关内容进行论证，最后再进行归纳，得出回应开头总观点结论的方法。这种分析方法，层次分明、逻辑性强。综合分析归纳法是影评中最常用最基本的分析方法之一，是评论者必须掌握的。

2. 比较分析法

比较分析法是将评论对象与其他同类影视作品进行比较、鉴别、分析，从中得出某种结论的分析法。通过比较分析，看出其艺术成就和审美价值。

3. 横断面剖析法

从评论对象中截取一个横断面的内容，如某一场景、段落、镜头、画面、细节、动作、表情等，然后对其进行细致入微的剖析，由此及彼，以小见大，论及整个作品的成败优劣。

4. 影像解读法

从评论对象的影像着手，注意研究镜头、画面、动作、构图、声音、色彩等因素的表意功能，通过对影像的解读，发掘各种深刻的意蕴。这是一种比较新颖的分析方法，要求影评人要有较高的影视理论素养和敏锐的影像感染力，欣赏影视作品时注意影像造型，从看似平常的镜头和画面中挖掘不平常的涵义。

（七）精心布局

布局也就是谋篇，是将思想成果见诸于书面的阶段，此时必须考虑文章的结构，结构的好坏，直接关系到评论文章的中心论点是否突出，能否为读者接受。影评的写作框架包括标题、开头、主体、结尾四部分。

标题是文章的眼睛，其目的在于提示文章内容，吸引读者阅读正文。

标题可以为单标题，也可以由主标题加副标题组成复合标题，例如：人性的探索——浅评电影《阳光灿烂的日子》。

开头是文章的开篇，可用开门见山式、迂回包抄式、简介内容式、说明标题式、设置问题式、借他人代言式等，总之开篇一般要吸引人，要尽快点名文章主题。

主体是提出总论点，主要是由具体观点和材料组成，要做到条理清晰，层次分明。

结尾是文章的收结，一般要回应开头，得出结论，强调意义。一般可用总结式、号召式、反诘式、自然式等收场结尾。

总之，构思谋篇既是评论写作的一个重要环节，又是一种创造性的思维活动。它具体决定写什么内容，观点是什么，需要不需要设立分论点，用哪些材料来论证，怎么进行论证，分几层，哪里详，哪里略，开头、结尾、过渡如何安排等，这些都要精心构思、精心布局。

在写影评时，要力求做到构思新颖，布局合理，这样才能成为不拘一格的好影评。优秀的影评作应该是有思想的，有内涵的，有章法的，有个性的。

五、例文解析

【例文一】这场望穿秋水的爱情——评《云水谣》的主题

尘世间最遥远的距离不是我站在你面前,你却不知道我爱你;而是明知道相恋,却不能再一起。

——泰戈尔

《云水谣》是一部赏心悦目的爱情文艺片,拍得极纯极美。无论是故事内容、画面构图,还是音响配乐,都散发出一股浪漫气息和感伤情怀。导演尹力用女性般柔软细腻的情感,带领观众走进发生在三个年轻人身上的可歌可泣、唯美动人的爱情故事。

影片刚开始不久便借王碧云侄女之口向观众抛出了一个问题:"在人世间把生者和死者隔开的是什么?把相爱的人隔开的是什么?"这恐怕连陈秋水和王碧云都不能完全明白吧。他们的恋情太苦涩、太艰辛,彼此拥有的只是满满的回忆、满满的等待、满满的寂寞。虽然经受住了时间的考验,却终究经不起命运的捉弄,无法违背上苍的安排。

这几个人注定没有结果,注定是场悲剧。他们小心翼翼地收藏着各自的爱情,神圣地坚守着当初许下的诺言,试图用虔诚的信仰浇灌早已进入休眠期的种子,深深执迷于这场望穿秋水的漫长等待。严格地说,这是四个年轻人的故事。薛子路在等王碧云,王碧云在等陈秋水,陈秋水在等王碧云,王金娣在等陈秋水。他们的情感坚定、执著,任何一个人都没有想过要放弃。就是陈秋水与王金娣的结合,也不能用寡情失信来妄加污蔑。

陈秋水从未停止过对王碧云的思念。从雨夜分离,到抗美援朝,再到支援西藏,王碧云就如天上飘荡的白云,始终相伴。他会将自己的名字改掉,揉入爱人的名字;他会一再拒绝,假装不在意战地小护士的爱慕;他会在夕阳西下、风云移动的傍晚翻看她的画像、照片、戒指;他会在四千米高地上的小医院里疯狂地奔跑,只为去见一个自称是碧云的女子。为爱,秋水尽力了,他真诚地等待过。

而本是千金小姐、大家闺秀的王碧云呢？她的表现着实令观众动容、心痛。她从亭亭玉立、风华正茂的少女变成了鬓角斑白、满脸沧桑的老太太。岁月催人老，时光亦难留。自从陈秋水走后，她就担负起儿媳妇的责任，不辞劳苦、毫无怨言地照顾"婆婆"。这样一如既往地等待了几十个春夏秋冬。孟庭苇的一首歌里唱道："风中有朵雨做的云，一朵雨做的云，云在风中伤透了心不知又将飞向哪去。"爱情如此伟大高贵，使身在其中的人可以忘却自己。

另外，导演通过对王金娣这个人物的精准刻画，赋予了影片更深一层的含义，使爱情的主题实现了突破与升华。她敢爱敢恨、坦率直爽、热情执著、勇于追求。陈秋水对王碧云有着"曾经沧海难为水，除却巫山不是云"的深厚情感，所以对王金娣自然就多了份"取次花丛懒回顾，半缘修道半缘君"的态度了。可真爱再次展现出震撼人心的力量。望着从上海千里迢迢赶来西藏的王金娣，陈秋水再也不能无动于衷了，他们含着热泪紧紧拥吻。柔和的灯光从头顶射来，两人的面部一半是暗影，一半是光亮。炉子冒出的热气袅袅升起，氤氲成一种难言的情绪。镜头环绕人物移动拍摄，声光画色完美结合，产生了极具感染力的艺术效果，使得观众情不自禁地流下感动不已的泪水。

值得一提的是，编剧用心良苦地为这段跨越生死、跨越时空的爱情设定了一个广阔的时代背景：动荡不安的台湾、战乱纷飞的朝鲜、苍凉肃穆的雪域高原，都成为他们伟大爱情的见证。恢弘壮丽之感油然而生，这种遥遥无期的等待也从而显得更加意味深长。

爱情是人类永恒的主题，它能打动人们内心深处最柔软的一片领地。而《云水谣》凭借一幕幕催人泪下的场景做到了这一点。随着人物命运的曲折发展以及时间的推移，观众也不禁发出声声叹息。叹息云、水共同谱写的这曲凄婉哀伤、无可奈何的真爱悲歌，叹息这场望穿秋水的恋情。

【鉴赏】

这篇影评紧紧把握"爱情"这个主题，从爱情的等待与悲剧性、爱情的主动与爱情的尊严、爱情与时代的关系三个角度进行阐释，文笔优美贴切，分析扎实，并能选取一些典型的细节性镜头和画面证明自己的论点。例如，对于王金娣的分析，就选取了她和陈秋水在西藏见面这样一个场景进行分析，从而展示她对爱情不同于王碧云的另一种令人感动的态度。同时，这篇影评抒情性的选择恰到好处。

影评写作是议论文，要以论证为主，但这并不是排斥抒情性。在恰当分析基础上的抒情，可以起到烘托氛围、升华主题、润滑文章结构、点缀文章色彩、彰显文章情感力量等作用。该影评以"爱情"为分析切入点，深切感人、优美浪漫，花团锦簇之间，有着真挚贴切的思考，进而将"情"与"思"融为一体。另外，该文对于泰戈尔名言的引用，也是比较恰当的。当然，影评中的抒情写作也要警惕空泛的抒情、无病呻吟式的抒情，这些都是不可取的，会模糊影评的文体特点，从而影响影评的效果。

【例文二】爱情与理想的守候　承诺与责任的交织——评《云水谣》之陈秋水

《云水谣》讲述了一个医学院毕业学生陈秋水与王家千金王碧云邂逅之后的一生。现代与回忆的穿插，构成了整部影片的基本框架；爱情与理想的交织，展现了陈秋水一生的经历——唯美浪漫、心系天下、勇于承担责任。

1. 唯美浪漫的邂逅，如云似水的爱情

因为做了王家儿子的家庭教师，陈秋水有了与王家千金王碧云的邂逅。两人的第一次见面：王碧云下车开家门，移镜头至进入门内，随着陈秋水在楼上的说话声，王碧云抬头，镜头缓慢转至俯拍，为两人的见面营造了优美抒情的氛围，跟镜头拍摄——王碧云向楼上走去，慢镜头拍摄——两人在楼梯上擦肩而过，回头看。这一系列的镜头表现，为两人的邂逅创造了唯美浪漫的意境，在这一刻彼此间产生了淡淡的爱意。这一次的邂逅，才华横溢、青春萌动的陈秋水对美丽温柔、楚楚动人的王碧云产生好感，由此展开了两人的浪漫爱情。

云的飘逸，水的温柔，像他们名字般如云似水的爱情的一次高潮是在西螺的意外见面。陈秋水得知王碧云来找他，跟镜头拍摄——陈秋水按捺不住内心的兴奋，四处寻找王碧云。这是陈秋水对这段爱情的勇敢追求，是他内心情感的一次强烈表现。这一次的见面确定了他们唯美浪漫的爱情，确定了陈秋水对王碧云爱意的坚持。这是他们爱情的一个高潮点，却也成为陈秋水生活中唯美浪漫的一个终结点。

参加了左翼团体的陈秋水，面对着残酷的现实。为了保存性命，他不得不与王碧云暂时分开。雨夜的告别，成为他与王碧云的最后一次见面。面对深爱的女人，陈秋水许下了为这份爱执守一生的承诺。离开后，他借翻看王碧云留下的画册思念她，并四处打听她的消息，是他对这份诺言、这份爱的执守。这份承诺成为陈秋水日后的精神支柱，却也成为面对深爱他的王金娣内心挣扎的根源所在。

2. 感动与责任，挣扎与接受

如果说陈秋水和王碧云的爱情是唯美浪漫、两情相悦的，那么，陈秋水和王金娣的爱情则

是相互理解、相互扶持的。

因为思念母亲和王碧云,陈秋水改名为徐秋云,在抗美援朝时遇见了生命中第二个重要的女人——王金娣。陈秋水作为一名军医,救了受枪伤的王金娣,一场陈秋水被动接受的爱情逐步展开。在这次爱情中,陈秋水面对的是一个可以相互扶持、有着共同理想的女人,但却因为对王碧云一生的承诺,一次次拒绝她。在王金娣刻意诉说了自己的"相亲辛苦"后,陈秋水用一句"差不多就行了"坚决地表明了自己的态度,否定了他们之间爱情的可能性。这也是陈秋水对爱情执著坚守的表现。

这份坚守在经过了内心的强烈挣扎后,最终深埋心底。使陈秋水动摇的正是王金娣的意外举动——把名字改成了王碧云。陈秋水在被告知王碧云前来找他时,开始了影片中的第二次奔跑。这次的奔跑没有了第一次那样的青春步伐,没有了那时的冲动心情,但有着对王碧云从未改变的爱。因为内心的强烈思念,瞬间的错觉让陈秋水把王金娣当成了王碧云。得知王金娣改名后,陈秋水的惊慌与难以接受,因为她一句"把我当成她"变成了感动。这两处细节的展现,说明了陈秋水最终接受王金娣的原因。因为被她的付出所感动,因为对她负有责任,更因为她是"王碧云"。陈秋水用另一种方式完成着对王碧云的承诺,用另一种方式展现着他对爱情的坚守。

3. 执守理想,心系天下

如果说王碧云的理想是安安静静地生活,王金娣的理想是追随陈秋水一生,那么陈秋水则有着更为崇高的理想——让更多的人过上更有尊严的生活。这也是导致他不得不离开的原因。震耳欲聋的炮火声昭示了陈秋水为理想付出的开始,一个心系天下的忧苦男人的革命道路的开始。怀着保卫国家的热血激情,陈秋水毅然加入左翼团体,毅然进入西藏,最终因为抢救受难群众而未能及时撤离,遭遇雪崩而殉难牺牲,用自己的生命完成了对人生理想的坚持和追求。这是他对理想的坚守,对生命意义的诠释。

唯美浪漫、心系天下、勇于承担责任、为爱与理想终生坚守,这便是陈秋水的一生!

【鉴赏】

这篇影评的成功之处在于,能够比较准确地把握电影中的主题和人物形象,从而提炼出"爱情与理想的守候,承诺与责任的交织"这样一个切入角度,从爱情、理想、责任、承诺之间的关系中,来阐释陈秋水这个人物复杂的内心情感世界。在对人物形象进行分析时,我们不仅要注重抽象的提炼,细致入微、层层深入的分析,更要注重从人物之间的关系、人物和周围环境的关系,来切入人物的分析。在这篇影评中,作者就是巧妙地从陈秋水和王碧云、王金娣的关系中揭示人物,从而分析出陈秋水所具有的三重特性——浪漫唯美的艺术化人生追求、责任守护的忠贞道德感以及心系天下的宏大理想。这样,陈秋水这个人物就比较丰满了。有的同学写人物分析,就是复述与这个人物相关的故事情节,比较苍白无力。另外,这篇影评在文章结构上,也下了一些工夫。三重副标题,层层推进,分析陈秋水性格的不同特点,还是比较新颖别致的。当然,如果能够在文章结尾,对这三重特性再进行进一步的归纳和升华,并与该片将"爱情"和"爱国"熔铸为一体的宏大主题相结合,将会更加精彩。

【例文三】那驶向灵魂的火车——评影片《天下无贼》导演的创作风格

如果说《手机》是一竿子插到生活里的话，《天下无贼》可以说是打一巴掌揉三揉，对人性和生活都充满了善意，甚至有些乌托邦式的理想主义。冯小刚影片《天下无贼》表现的是一个有情有义、浪子回头的故事，是人性中善与恶的一次又一次的正面交锋，是沉睡心灵深处的良知被唤醒，并以血的代价寻找心灵家园的一次长途跋涉，是一趟重建人类尊严的艰苦旅行。与冯小刚导演以往影片的幽默与诙谐风格不同的是，该片的风格趋于悲凉和虚无。

1. 他人即天堂、他人即地狱

《天下无贼》首先的一种基调便是人性的"悲凉"。电影有时无疑可以作为一种麻醉和止疼的良药。"如果说我们生活的世界真的是一个干净的世界，那我就没有任何必要去拍这部电影。因为观众看电影是去买醉的，他花钱在电影院里待这一个多小时，就像喝了一杯酒，有点让你晕乎乎的麻药，有点快感。因此我也可以说，这部电影不治病，它是一针麻药，它仅仅止疼，不解决任何问题。"冯小刚这样谦虚的话语里，其实透露的是一种心底的凉意、一种同情、一种悲悯情怀。

影片中刘德华饰演的王薄这一人物形象，极好地阐释了导演抒发的这种情怀。虽然王薄表面看起来潇洒狂放，但内心已对现实世界失去了希望。他做了一场又一场的秀，帮傻根圆"天下无贼"的梦，但实际上呢？天下还是有贼的，他骗过了傻根，但他骗不了自己，所以他在影片里的台词是很冷、很尖锐的，一切都说明了他对现实的失望。

这部影片有喜剧成分，但是如果观众透过这个故事看本质，更多的可能就是经过反思之后体会到的那种悲凉之感。导演的悲悯与同情，是对弱势群体和边缘人群的关注。傻根无疑是这类人群的代表，影片里到处是贼，而淳朴憨厚的傻根却始终愿意相信"天下无贼"。这是一个多么易碎的好梦，一个多么容易破灭的理想。应该说，傻根是一个具有强烈的理想主义色彩的人物形象，虽然在现实中很少存在，但却寄托着一种美好的理想与愿望。

2. 大音稀声、大象无形

《天下无贼》的另一种基调便是理想的"虚无"。导演有一个"天下无贼"的信念，这不仅是傻根的一句梦话，同样是导演所要表达的一种理想。可正是这句梦话竟然成为片中两个贼呵护的对象，没有让傻根从梦中醒来。在这次艰难的旅途中，痴人说梦的境界最终改变了两个盗贼——王薄和王丽，重新作出了他们的人生抉择。也许只有让他们付出那样惨痛的代价，才能

唤醒沉睡的人们,也许只有让这种悖反刻骨铭心,才能让你可以不相信"天下无贼",但却让你不能够怀疑善良和真诚的力量。

同样的虚无色彩也表现在故事背景上,那是一片高原,是行走很久都没有人烟、有狼会在夜幕里出现、有宗教精神支撑人类生存的荒芜所在。但冯小刚将其中发生的故事处理得很实在:一个农民、一对情侣(一个即将成为母亲的女人)、一伙贼、六万块钱、一列火车,所有这些可用数据表明的元素可以进行无数种组合。冯小刚懂得把握住其中关键的那部分,一个空间的边缘、一个人性的边缘。高原上奔驰的那列火车就像一个空中楼阁,映射着凡世的热闹,又充满出世的可能。

生活的现实与美好、小人物的辛酸与尊严、爱情的坚贞与脆弱,还有理想的卑微与伟大,这一切在列车驶向心灵家园的途中渐趋丰盈和美丽,善良和虔诚的信仰又渐渐被救赎回来,重新筑起良知与尊严的乌托邦大厦。

导演用两种悖反自身创作风格的手法,昭示了人性中的种种侧面,从中心走向边缘,又从边缘回到了现实,一次跋涉和旅行实际上是人生的整个过程,在希冀美好的信仰里关注的不只是弱势群体本身,更重要的是对人性那份纯洁和虔诚的顶礼膜拜,对自由情感和简单心境的细腻追求。

【鉴赏】

这是一篇比较优秀的影评,之所以这样说,是因为这篇影评的构思、立意、结构、行文,对电影人物的理解,对主题的把握,都有令人称道的地方。作为一部贺岁类型片,这部电影中有很多喜剧元素,然而,作者却敏锐地从影片中发现了"悲凉"和"虚无",并分别从这两个角度来阐释电影,从而摆脱了一般化的善恶评判和简单的道德化评述,由此看到了电影主题的深刻性和复杂性。影评的题目"那驶向灵魂的火车",从电影中的主要道具——火车出发,并能联系探索人类灵魂的主题,十分贴切。在影评首段,作者用简短的篇幅,总结了故事,凸显了主题,而且紧扣中间部分"悲凉"和"虚无"两个分论点:"影片《天下无贼》表现的一个有情有义、浪子回头的故事,是人性中善与恶的一次又一次的正面交锋,是沉睡心灵深处的良知被唤醒,并以血的代价寻找心灵家园的一次长途跋涉,是一趟重建人类尊严的艰苦旅行。与冯小刚导演以往影片的幽默与诙谐风格不同的是,该片的风格趋于悲凉和虚无。"这种好的开头,值得我们学习。

当然,这篇影评也有可以改进的地方。例如,对于两个分论点,作者也在结尾提到,"导演用两种悖反自身创作风格的手法,昭示了人性的种种侧面"。但是,什么是悖反呢?在电影中是如何运用的呢?作者的理解显然还是不够的。所谓悖反,是一个哲学术语,是指一个事物内部存在着两种截然相反的、相对立的观点或部分,从而造成事物本身的自相矛盾的存在状态。无论是针对逻辑学,还是针对人类的生存境遇,悖反都是我们的基本体验之一。比如我们经常引用马克思的观点说:"资产阶级依靠压榨无产阶级,取得了惊人的财富和社会地位,但是,在这个过程中,资产阶级也将无产阶级培养成自己的掘墓人。"在影评的中间部分,作者分析了人性的悲凉和理想的虚无,但是,却没有分析出其中的悖论。如果我们将这个分析角度改为"理想的虚无与坚守、人性的悲凉与拯救",则能够将其中的悖反分析出来。同时,《天下无贼》这部电影,由于意识形态的原因和电影市场美学规范的限制,在表达人性深度的时候,也有一些比较牵强的地方。这也是我们写影评的时候应该注意的,要客观冷静,不溢美,不隐恶,更不能人为拔高。

【例文四】哀婉凄凉悲怆——评《撞车》中声音元素的运用

　　撞车的力量是相当不可思议的，使得同住在洛杉矶的一群人总是被各种各样的人格面具压抑、伤害、奴役着，他们从地区检察官、警员、电视台导演到锁匠、商店老板，甚至小偷……当观众被电影《撞车》的情节所吸引时，总无法忘却那感人肺腑的对白，还有一种无形的力量感染、陶醉着我们——音乐。

　　影片中人物之间的故事毫不相干却又环环相扣，交织成爱情、友情、亲情的碰撞。影片中，音乐熏染着心灵，抒发着情感，展现着时代，评论着是非，渲染着氛围，连接着故事。

　　影视音乐能刻画人物心理活动，抒发人物感情。影片中的音乐时而平缓，时而激昂，时而急切，时而婉转。像影片中锁匠丹尼尔劝慰自己的小女儿说"仙女送给他一件护身宝衣"时，轻音乐代表着一种柔情，表现了锁匠的善良与父爱。后来，当商店的波斯裔老板向小女孩开枪时，慢镜头、大特写加上圣歌般的凄婉音乐，让观众心头一阵狂跳，激愤不已。

　　影视音乐也是渲染气氛的必备条件。不同风格、节奏、曲调的音乐通常会带给人们不同的心理感受，从而影响人们的情绪，营造出不同的氛围，以此来加深印象、深化主题。《撞车》中有两种音乐常常出现：热闹的嘻哈音乐与凄清的女声吟唱。前者往往用于表现大都市紧张的生活节奏或躁动的都市人群，如片尾结束时的那段Rap，加上城市车水马龙的繁华景象，使人感到一种喧闹与束缚；后者是柔情凄婉的、舒缓的，如黑人警探带母亲到医院认尸时的一段音乐，哀婉、凄凉、悲怆……观众为母亲白发人送黑发人而伤感，笼罩在一种肃穆与凄凉的氛围里。

在影片中没有绝对的好人或者坏人,那么影视音乐的评价功能就显得一针见血并且冷静客观。比如白人警察将自己对黑人的怨恨发泄到一对安分的黑人夫妇时,当他对黑人妇女进行性骚扰时,那段音乐表现了黑人妇女内心的无助。而后来他勇敢果断地营救了这位黑人妇女,这时的画面出现了女子回头望那个"反复无常"的警员的镜头,音乐响起,像在褒奖那个警员,又像在问无数个"为什么"。诚然,人性复杂,没有纯粹的好或坏,但人的本性应当是善良的,有仁爱之心的,这样人间才有希望。两段不同的音乐表现了对人物行为的评价,是电影表现人物复杂易变性格的独特方法。

影片中,音乐的剧作功能也多有表现。一系列镜头切换着:地区检察官、白人警员、波斯商店老板、锁匠家庭、黑人导演……是什么使他们有序地连接在了一起?是音乐使一组零散的镜头连接的如此顺畅,营造着一种没有丝毫安全感的氛围。此处温柔缓慢的女生吟唱是对情节的总结、发展和深化,也是对电影情节的补充,表现了地区检察官、警察、商店老板、锁匠面对失去爱情、父爱、财产、女儿时的一种巨大的压力和恐慌。这段音乐直接推动剧情,深化主题。就像《黑暗中的舞者》片尾的那段夹杂着幻想的音乐一样,感人肺腑、引人入胜。

生活是一面回音壁,你对它说"我爱你",它就会对你说"我爱你"。影片《撞车》正是通过无数凄婉的吟唱打动了我们,起到了震撼人心的效果。

【鉴赏】

巴拉兹·贝拉在《电影美学》中曾探讨过声音的作用。电影中的音乐可以塑造人物形象、刻画人物内心活动,也可以渲染氛围、推动故事,并对电影中的人物起到一定的情感取向和价值评判功能。贝拉特别强调了声音的剧作功能。他指出:"独具风格的有声片绝不会满足于让观众听到人物的对白,它也不仅止于利用声音来表现事件。声音不仅是画面的产物,它将成为主题,成为动作的源泉和成因。它将成为影片中的一个剧作因素。"在这篇影评中,作者恰恰是

从这几点出发,细致地分析了电影《撞车》中的音乐元素。作者的分析是比较有说服力的,因为这些分析,都是建立在对电影细节的深刻理解基础之上的。比如,对于声音的剧作功能,作者指出流畅的音乐将一系列的镜头串联、组合在了一起。而对于音乐对环境的渲染,作者从嘻哈音乐和女声独唱相结合的角度来分析,视角十分独到,也比较有说服力。

当然,这篇影评也有一些问题。这篇影评分析的是电影的音乐元素,而不是声音元素。因为声音元素还包括人物对白、独白、自然音与人工声响中的拟音,但这篇影评却没有涉及。而对于声音与画面的结合,例如声画不对位的情况,这篇影评也没有涉及。

第四节 电影节

电影这门独特的影像艺术,已经取得了长足的发展,出现了一大批经典之作,这些经典的影片之所以为世人所知,得益于当下世界各地大大小小的电影奖项以及电影节的举办。电影奖项和电影节的存在,促进了世界电影艺术和电影事业的繁荣。

一、欧洲国际电影节

(一)戛纳电影节

戛纳电影节是世界最大、最重要的电影节之一。1939年,法国为了对抗当时受意大利法西斯政权控制的威尼斯国际电影节,决定创办法国自己的国际电影节,于1946年9月20日在法国南部的旅游胜地戛纳举办了首届电影节,每年举办一次,为期两周左右。原来每年9月举行,但自1951年起,为了在时间上争取早于威尼斯国际电影节,改在5月举行,1956年最高奖为"金鸭奖",1957年改名为"金棕榈奖",分别授予最佳故事片、纪录片、科教片、美术片等。

中国电影的导演、演员获奖纪录:

陈凯歌:获得戛纳金棕榈最高奖,代表影片《霸王别姬》;

张艺谋:获得戛纳国际电影节国际摄影技术奖,代表作品《摇呀摇,摇到外婆桥》;

王家卫:获得戛纳最佳导演奖,代表影片《春光乍泄》;

杨德昌：获得戛纳最佳导演奖，代表影片《一 一》；

王小帅：获得评委会奖，代表影片《青红》；

巩俐：1997年出任戛纳电影节的评委，多次带其主演的《菊豆》《活着》《摇呀摇，摇到外婆桥》等作品参赛；

葛优：凭借电影《活着》，葛优在戛纳电影节称帝，这对于葛优的表演具有里程碑的意义，其成为真正的大碗；

梁朝伟：凭着《花样年华》获得了影帝。

(二) 柏林国际电影节

欧洲一流的国际电影节之一，原名西柏林国际电影节，1951年6月底7月初在西柏林举行第一届，主要奖项有"金熊奖"和"银熊奖"。1978年起，为了和法国的戛纳国际电影节竞争，提前到2月底到3月初举行，为期两周。

中国电影的导演、演员获奖纪录：

张艺谋：获得金熊奖，代表作品《红高粱》；获得银熊奖，代表作品《我的父亲母亲》；

谢飞：获得银熊奖，代表作品《本命年》；获得金熊奖，代表作品《香魂女》；

李安：获得金熊奖，代表作品《喜宴》；

王小帅：获得银熊奖，代表作品《十七岁的单车》；

顾长卫：获得银熊奖，代表作品《孔雀》；

张曼玉：获得柏林影后桂冠，代表作品《阮玲玉》；

巩俐被邀请担任第50届柏林国际电影节评委会主席。

(三) 威尼斯电影节

世界上第一个国际电影节，号称"国际电影节之父"。1932年8月6日在意大利的名城威尼斯创办，1934年举办第二届后每年8月底到9月初举行一次，为期两周。奖项分为最佳故事片、纪录片、短片、意大利影片、外国影片以及最佳导演、编剧奖。

中国电影导演、演员获奖纪录：

张艺谋:《大红灯笼高高挂》获得了银狮奖,《秋菊打官司》获得了金狮奖,《一个都不能少》获得金狮奖;

巩俐:《秋菊打官司》获得了影后的桂冠,成为威尼斯的第一朵东方玫瑰。

(四)奥斯卡国际电影节

当今世界上影响最大、历史最悠久的电影奖项,由美国电影艺术与科学学院颁发。1927年5月,在美国电影艺术与科学学院成立的宴会上,有人建议为了推动电影艺术的发展,对有成就者应给予奖励,就由当时参加会议的米高梅公司美工师赛德里克·吉本斯画草图,青年艺术家乔治·斯坦利塑成铜像,铜像手握长剑,站在一盘电影胶片上的男性人体塑像,高10.25英寸,表面镀金,所以叫金像奖。当时这个奖作为电影艺术与科学学院的年度奖,简称"学院奖"。

1931年,学院的图书管理员玛梅丽特·赫丽发现办公室的金像奖的人物造型像她的叔叔奥斯卡,她的话后被记者报道了,从此"奥斯卡"之名被人们所用。此后奥斯卡国际电影节每年举行一次,主要奖项设置为:最佳影片奖、最佳女演员和最佳男演员奖、最佳导演奖;最佳摄影、美工、服装设计;最佳原创剧本、改编剧本;最佳配音、剪辑、视觉效果、作曲、音响等奖。

中国台湾导演李安的影片《卧虎藏龙》获得了美国奥斯卡最佳外语片、最佳摄影、最佳艺术指导、最佳原创音乐奖。

二、中国电影节、电影奖项

(一) 中国电影节

1. 中国长春电影节

中国长春电影节创办于1992年,是经中华人民共和国国务院批准,国际制片人协会承认的,具有国际性的国家级电影节,每两年举办一届。电影节的宗旨是友谊、交流、发展。电影节组委会颁发金鹿奖杯、银鹿奖杯、证书和奖金。

2. 中国珠海电影节

中国珠海电影节创办于1994年,电影节本着加强内地和香港、澳门、台湾地区影视界的交流与合作的原则,逐步朝着"国际华语电影节"的目标发展。

3. 中国北京大学生电影节

"北京大学生电影节"是北京师范大学艺术与传媒学院、国家新闻出版广电总局电影频道节目制作中心、中国电影资料馆等多家单位联合主办的一项大型文化活动,创建于1993年,是当今每年始于春季的第一个电影节。其权威性受到电影界人士普遍认同,被誉为中国电影界具有国际水准的大奖。大学生电影节以"青春激情、学术品味、文化意识"为宗旨,以"大学生办,大学生看,大学生评"为特色。

4. 中国台北电影节

中国台北电影节由台北政府主办，台北文化局承办，台北电影文化协会、台湾艺术大学执办，开始于1998年，每年一届，是台湾地区重要的电影盛会。

(二) 中国电影奖项

1. 中国电影金鸡奖

中国电影金鸡奖是由中国电影家协会主办，由电影艺术家、电影评论家参与评选的专业性电影奖。该奖创始于1981年中国农历鸡年，奖杯以金鸡啼晓象征百家争鸣，也有激励电影工作者闻鸡起舞、奋发前进的含义。其每年评选一次。1992年，代表专家意见的"金鸡奖"和观众意见的"百花奖"合并，简称中国金鸡百花电影节，每年选一城市举办，自2005年起，金鸡奖与百花奖隔年评选一次。

2. 大众电影百花奖

大众电影百花奖是由当时的周恩来总理特地指明举办的电影大奖,该奖创于1962年,1963年举办第二届后,中断了17年,到1980年恢复,此后每年举行一次,百花奖之所以称"百花",是为了体现"百花齐放、百家争鸣"的文艺方针,奖杯为铜质镀金花神,寓意电影是文艺百花园中的一朵鲜花。1992年,百花奖与金鸡奖合二为一。

3. 中国电影华表奖

中国电影华表奖是中国电影的最高荣誉奖,奖杯用的是北京天安门城楼的华表造型,由广播电影电视部每年对上一年度的各种影片进行评选,它的前身是文化部优秀影片奖,开始于1957年,中断了22年,1979年恢复,每年一届,1985年更名为广播电影电视部优秀影片奖。1986年至1990年合并评奖,1994年开始启用现名。

4. 中国电影童牛奖

中国电影童牛奖是专为鼓励拍摄优秀少年儿童的题材的影片及其电影工作者而设立的奖项，其始于1985年。张建亚的《三毛从军记》获得了1993年第六届中国少年儿童电影童牛奖。

5. 中国香港电影金像奖

香港电影金像奖由《电影双周刊》创办，始于1982年，目的是通过评选和颁奖的形式，对电影工作者予以肯定和表扬，促进香港电影事业的发展，提高观影者的欣赏水平。

6. 中国台湾电影金马奖

中国台湾电影金马奖是由台湾的电影事业发展基金会赞助的，是台湾为促进华语片制作事业，对优秀华语片以及优秀电影工作者提供的一项竞赛奖励。每年举办一届，创办于1962年，其中1968年、1974年停办。评选对象现不仅有台湾电影、香港电影，也有大陆电影。它已

成为华语电影的最高荣誉,带动了华语电影事业的发展。

总之,当今各类电影奖项和电影节的存在,对电影文化的交流、合作和发展起到了推动作用,各国在发展本国电影事业的同时,既可以吸收世界电影艺术的精华,也可以展现本民族的艺术特色,这对于世界电影艺术的发展具有深远的意义。所以说,全世界全社会都应支持电影奖项和电影节的发展。

第二章 优秀中文电影鉴赏

第一节 中国电影概述

伴随着坚船利炮、硝烟弥漫的沉重历史足迹以及帝国主义的经济侵略和文化侵蚀,中国电影画卷由此展开。1896年电影就被引进上海。在"徐园"举办的友谊活动中首次出现了当时称为"西洋影戏"的《马房失火》等10余部电影短片。电影作为一个新奇的文化商品传入中国,加之电影放映业的走俏和电影引人入胜的独特魅力,以最直观、最形象的文化形式被中国老百姓所接纳和喜爱。

一、初始电影的尝试(1905—1931)

1905年,北京丰泰照相馆老板任景丰请当时誉满京华的京剧演员谭鑫培主演并拍摄了一部折子戏《定军山》,剧中包含"请缨"、"舞刀"、"交锋"等京剧片段,由此成为中国第一部电影。尽管那只是一部舞台剧,但毕竟标志着中国电影的正式诞生。谭鑫培也成为第一位涉足影坛的表演艺术家。此后,既有迎合市井小市民口味的商业短片,也有激发民众向上、启蒙民众民主主义精神和人道主义精神的优秀作品。

1913年,郑正秋编剧、张石川导演的《难夫难妻》标志着中国电影开始进入短故事片创作阶段,首开电影故事片创作的先河。中国第一部输往外国的影片,是香港华美影片公司于同年推出的《庄子试妻》。

1918年商务印书馆设立的活动影戏部是中国第一家自己投资的电影企业。聘陈春生为主任,任彭年为助理,廖恩寿为摄影师。"商务"活动影戏部的诞生,标志着中国民族资本家自觉参与中国电影事业的开始。1919年开拍故事片《阎瑞生》,片长90分钟,已经是现代电影故事片的标准长度了。1921年,任彭年和徐欣夫的《阎瑞生》、但杜宇的《海誓》(1922)、管海峰的《红粉骷髅》(1922)这三部最初的长故事片,标志着中国电影由短到长的巨大进步。1923年年底,明星公司推出了由郑正秋编剧、张石川导演的长片正剧《孤儿救祖记》,影片独树一帜,人物个性鲜明,情节跌宕起伏,高潮此起彼伏,加之大团圆的结局和传统伦理观念迅速为民众所喜爱。

据统计,1925年前后,中国的电影公司达到170多家,仅上海一地就有141家。其中不乏投机钻营的"一片公司",这些片商往往凑集一笔资金贸然开拍;但因片子粗制滥造,很快倾家荡产,销声匿迹。通过激烈的市场竞争和淘汰,中国影坛上形成了"明星"、"天一"、"联华"三家大公司三足鼎立的局面。到20世纪30年代初,所拍长短故事片已达八九百部之多,这是中国电影的第一个时期。

在题材选取上,基本上是传统的封建礼教一套,或是才子佳人、鸳鸯蝴蝶;或是调情嬉闹、武侠神鬼。这是一个非常奇怪的现象。在"五四"新文化运动中,在文坛上、在思想意识领域里,封建文化思想受到了极其猛烈的批判和清算,在很多方面一时间已经无立锥之地。但是,

当它们在文坛上败下阵来,却在影坛上找到生息之处。从中可以看到,在最广大的电影观众中,即在最基层的民众当中,新文化的春风还没有吹到他们那里,他们还在传统的封建礼教的阴影下"沉睡不醒";另一方面,作为新文化思想的先驱者们,还没有意识到掌握电影就是向民众传播新思想的一个极其重要的途径,他们自然地、不可避免地忽视、放弃了这一阵地。可以说,新文化不只是文化人的事,而电影则联系着更为广大的民众。

明星公司的张石川把握商机,根据武侠小说《江湖奇侠传》改编的《火烧红莲寺》也火速风靡市井,一时间"火烧"系列蔚然成风。各电影公司纷纷效仿,武侠神怪横空出世、内容陈旧匮乏、拍摄粗制滥造。1931年,张石川摄制了以蜡盘配音的中国第一部有声影片《歌女红牡丹》,它与友联公司的《虞美人》一起,成为中国电影最早摄制的蜡盘发音有声片,有声电影的问世由此揭开了中国电影发展的新篇章。

二、在转折中走向成熟(1931—1949)

中国电影发展到1931年,开始了其划时代的转折。

在观念方面,由早年的"影戏"说,变得更趋电影化,并将早先着重娱乐、经营的思想转向电影与时代、现实的结合,使中国电影与新文艺合流,表现出厚重的时代感与历史感。观念的转变带来了电影编剧的重大变化,促使了导演、表演艺术的飞跃和发展,中国电影正在走向成熟。

20世纪30年代初,在瞿秋白领导下,成立了以夏衍为组长的中共地下党的"电影领导小组",引导中国电影走向现实,顺应时代,掀起左翼电影创作高潮,从而促成了中国电影的历史性转折。这一时期的代表作是1933年上映的由夏衍编剧、表现长江大水灾背景下农民斗争的影片《狂流》,以及改编自茅盾小说的《春蚕》,1993年也成为公认的"中国电影年"、"左翼电影年"。

汹涌的左翼电影潮,引起反动当局的极大恐慌。他们除了加强控制外,还成立了"电影检查委员会",但是,左翼电影家们顶住压力,并想方设法,仍然拍出了一批优秀的作品,如蔡楚生的《渔光曲》、孙瑜的《大路》、吴永刚的《神女》、沈西苓的《船家女》、阳翰笙的《逃亡》、田汉的《凯歌》等。为了更好地占领阵地,1934年春,左翼电影家们自己组建"电通"影片公司,拍出了袁牧之的《桃李劫》、田汉的《风云儿女》等影片。但是,"电通"影片公司很快遭到当局的摧残,1935年底公司即遭关闭。

1936年初,随着国内政治形势的变化,中国电影发展出现了新的转机。1936年1月27日,由欧阳予倩、蔡楚生等人发起成立了"上海电影救国会",并在文艺界展开"国防电影"的讨论,对"软性电影"论和当局的电影检查制度进行斗争,促进了"国防电影"的发展。1937年,重组后的"明星"推出了沈西苓的《十字街头》、袁牧之的《马路天使》,这两部影片后来被人们誉为20世纪30年代左翼电影的经典之作。

1937年"卢沟桥事变",抗日战争全面爆发。战祸导致中国电影的主要生产基地——上海陷于瘫痪,迫使中国电影业被迫迁往西南、西北及香港等地谋求发展。在抗日战争中,拍出了一批表现中华民族团结抗日的好影片,如《塞上风云》(应云卫)、《中华儿女》(沈西苓)、《风雪太行山》(贺孟斧)等。这些电影在宣传抗战、鼓舞士气、唤起民众方面,发挥了积极的作用。

抗战胜利后,经历过"左翼电影"和"抗战电影"磨炼的优秀的中国电影人,又创造了骄人的业绩,他们创作出了一大批电影精品,如《八千里路云和月》《一江春水向东流》《万家灯火》《乌鸦与麻雀》等。这些影片着重表现了小人物在大时代中悲欢离合的命运,以此记录了一个时代的真实面貌。而这些影片在艺术上所达到的真实性和精细化,与当时正在兴起的意大利"新现

实主义"电影运动遥相呼应、携手共进,形成了中国电影史上第一个现实主义的艺术高峰。

1945年到1949年,对于中国电影史来讲,是一个极其重要的阶段。在这短短的5年中,涌现出一大批具有经典意义的作品。这些作品融汇了过去40年中国电影创作的绝大部分精华,将中国电影的优良传统升华到一个崭新的高度。这是中国电影史上一个辉煌的黄金时代,其中涌现出了一批优秀的导演和演员,导演有程步高、沈西苓、蔡楚生、史东山、费穆、孙瑜、袁牧之、应云卫、陈鲤庭、郑君里、吴永刚等。后来人们将他们称作是中国电影史的"第二代"导演。

这些导演没有经过系统的电影艺术教育,一切凭着自己艰辛的艺术探索,靠自己对电影的悟性,完成在银幕上的艺术创造。他们中的每个人都有自己独特的"绝招",由此便形成他们的个人追求与导演风格,如程步高的严谨认真、朴实无华;孙瑜的青春浪漫、清新飘逸;沈西苓的生活气息浓郁、生动而简朴;吴永刚的画面结构凝练、圆熟而流畅;袁牧之的明快诙谐、格调清新;应云卫的慷慨激昂、热血沸腾。在他们之中,也有些艺术家在新中国成立后,仍活跃在影坛上,保持着蓬勃的艺术青春。

三、曲折中发展(1949—1966)

这一时期的中国电影,既经历过艰难的曲折,又在曲折中坚韧地前进,仍取得了令人瞩目的优良成就。一大批优秀的导演和表演艺术家的崛起,及其各具特色的审美追求与创造,将中国影坛点缀得摇曳多姿。

回顾这17年电影的发展,可以看到这一时期电影把表现"工农兵"和"重大题材"作为创作重点,并以马克思主义文艺理论为指导,力求用自己的电影作品反映现实生活,反映革命斗争,反映出典型环境,一时间电影创作迸发出烈火一样的精神和山呼海啸般的激情。这一时期的电影为新中国电影确立了蓬勃宏大的美学走向和富有中国气魄、民族特色的艺术风格,进而开创了一个新的电影时代,但在创作实践、艺术探索、电影理论建设上也是优劣并存。

(一)从电影创作上

来自解放区的"延安派"和"上海派"共同构成这一时期的创作主体。一方面成荫、郑君里、汤晓丹等向工农兵方向努力,塑造着革命历史传奇,外观保持着朴素的现实主义形态而又具有内在的激情闪耀。另一方面,桑弧、水华、谢铁骊等延续20世纪30年代的电影传统,重塑中国名族风格特色的电影。但是总体来说,由于缺乏一种更多一些的民主自由的创作空间,个性化创作和独立思考被沉潜。"概念出发,故事着手;安排人物,加上性格"的创作方法也使生活的多彩与杂色减退甚至消失。不少从旧时代走来的优秀艺术家逐渐失去了原有的艺术创作灵感,艺术水准相应地打了折扣。

(二)从艺术探索上

这一时期的电影语言并没有实现与世界电影的同步发展。与西方意识形态的水火不容,加之自身长期形成的封闭心态,使电影创作者的艺术视野受到了一定的限制。新中国的电影在吸收前苏联电影经验的基础上,探索自己的电影语言。由于影片结构受戏剧式的分幕分场的影响,淡入淡出、划出划入的传统组接手法很多。为突出正面人物与英雄人物,在角度上,以仰摄偏多,景别上以中景为主。

(三)在电影理论上

这一时期的电影在电影理论上虽然也做过一些探索与思考,然而并没有形成相对完整的

理论体系。在总结和借鉴外国电影理论的基础上,中国的理论家也开始了涉及电影本性的认识和讨论。张俊祥《关于电影特殊表现手段》一书,从电影文学创作的角度,对电影的特性、表现手段及其叙述策略等细节问题提出了独特的见解。许多理论家把目光转向中国传统美学。也有一些理论家以理性的艺术思考,对电影艺术的真实性、民族性、创新性提出了一系列建设性观点。所以,这些一同构成了建国初期的电影艺术理论建设。

电影作为最大化、最具影响力的艺术载体在17年的发展中成为新时代的影像记录。尽管缺乏一种沉稳、渐进的艺术变革,但它以自身的、局部的成绩,影响了一代人的电影意识选择,并潜藏于以后的电影创作中。对于这一时期的电影作品来说,某种先前的艺术标准并不能衡量这一时期电影的功过是非。

这个时期的主要作品有《中华女儿》《上甘岭》《祝福》《李时珍》《柳堡的故事》《林家铺子》《风暴》《红旗谱》《革命家庭》《早春二月》等。

四、停滞与混乱 (1966—1976)

中国电影发展到"文化大革命"时期,出现了严重的停滞和倒退。电影家被打倒,电影厂被关闭。在相当长的时间里,中国影坛显现出令人窒闷的空白。后来虽然恢复了生产,但是在"根本任务"论(以满腔热情、千方百计地去塑造工农兵的英雄形象)和"三突出"论(在所有人物中突出正面人物;在正面人物中突出英雄人物;在英雄人物中突出中心人物)等严重框范下,影坛又成为"样板戏"电影和阴谋电影的天下,现实主义电影只能曲折地发展。

"样板戏"电影的最大特征在于它的政治意义大于艺术价值。其次是样板戏的任务塑造必须严格遵守"三突出"的要求,以主要英雄人物为绝对核心,形成一个人物等级图谱。

在塑造英雄人物方面,样板戏电影首先排除了人物性格的复杂性,英雄人物没有任何性格缺陷,性格矛盾、内心斗争更与他们无缘。人物生活的复杂性被过滤掉,政治生活,即革命斗争,被无限突出和放大,而日常生活和感性生活消失不见。英雄们的家庭被隐匿,他们不以父母、儿女、夫妻等家庭身份出现,永远只是革命队伍的精英分子。

在电影语言方面,样板戏电影也有其核心句。为了塑造高大完美的英雄形象,总结出了一套电影语言规则,包括"敌远我近,敌暗我明,敌小我大,敌俯我仰,敌寒我暖"的20字口诀,"英雄人物大又亮,反面人物远小黑"的公式,以及在镜头的数量和景别上,所有人物要为主要英雄人物让路的分镜头原则。

"样板戏"从舞台搬上银幕,先后拍摄了《智取威虎山》《红灯记》《沙家浜》《海港》《红色娘子军》《白毛女》等电影作品。

五、在探索中前进 (1976—1989)

十年动乱结束后,中国进入了新时期,中国电影也由此步入了自觉时代。滚滚向前的历史潮流中,有着70多年历史的中国电影面对门户开放后的八面来风和经济改革中的多方挑战,感受着当代思想理论和文学艺术的各种潮涌。电影艺术家们也开始解放思想,挣脱了长期束缚他们创作的"左"的枷锁,不断谱写出中国电影史上绚丽璀璨的篇章,将中国电影的发展推向了第二个高潮。

20世纪80年代也因"拨乱反正"的政治议程而被视为一个意义完整的"新时期"的历史段落。"新时期"的到来,通常也意味着社会主义、现实主义的表达方式不再占据主导地位,一种写实的并且也是更加真实的现实主义开始踏上归途。借用现实主义的术语来说,电影更为"忠

实地反映了"当代社会生活、民众的情感与日常经验。

第一个定焦镜头无疑就是"文革"反思。《泪痕》这部电影就是这样。影片的主人公——一位市委书记总是出现在端正的特写与近景镜头里,而那些不法分子则总处在倾斜的角度上。这部粗糙的影片作为一个相当明显的例证,说明了一种矛盾,一方面是20世纪80年代被看做文艺疏远政治的时期,另一方面所强调的又是文艺参与政治议程的功能,这样的关系也体现在那些更为精致的故事之中。

关于娱乐片的探讨。改革开放初期,娱乐片作为"题材样式多样化"中的一类片种出现,以其数量上的不可小觑和质量上的差强人意引起电影界的争论。这场争论在20世纪80年代似乎并没有明确的结论,但观众对电影娱乐功能的需求却日益增强。

娱乐片对中国电影的第一次冲击是以武打形式发起的。1980年张华勋导演的《神秘的大佛》是国产片中较早的一部武打片,它以寻宝为主题,在其中穿插凶杀搏斗情节,情节曲折且富于传奇性,作为开端作品,导演为影片确立了伸张正义、弃恶扬善的文化价值框架。影片在当时引起了激烈的争论。尽管受到主流批评家指责,但影片本身却受到了众多观众的欢迎。这时人民对这一类型的电影的偏爱远远超过其他电影。

真正掀起商业浪潮的电影是《少林寺》。影片以逼真的武打场面与善恶有报的因果剧情,充分满足了观众的观影快感。影片由香港中原公司启用李连杰等大陆武术运动员在大陆拍摄,李连杰则因此成为国际武打明星。影片上映后引起的轰动,使武侠电影争论的双方的力量对比发生了变化。这一阶段的武侠影片积极靠近现实主义手法,试图把武侠电影提升为严肃的现实主义作品,演员选择真正的武术运动员,以真功夫对抗港台武打片的"花拳绣腿",在主题上尽可能使主人公的功夫展示具有伸张正义、民族气概等意识形态目的。由于一批香港与大陆合拍的武侠电影的出现,这些武侠电影还是在相当程度上促进了武打电影类型的发展。

20世纪80年代是中国喜剧电影的复苏繁荣时代,喜剧电影是20世纪80年代中国观众最为喜闻乐见的电影类型之一,也是中国20世纪80年代社会心理和审美文化的一面与时同行的哈哈镜,同时还是20世纪80年代电影批评的争议焦点所在。在20世纪80年代的喜剧电影文本中,可以品读出中国喜剧电影和喜剧文化或隐或显的印记,以及中国喜剧电影此后发展的可能性。

六、复杂多样,蓬勃发展(1990至今)

进入20世纪90年代,中国电影呈现出一派繁荣景象。由于改革开放大局已经稳定,改革已经深入发展,艺术改革全面开放,20世纪90年代的中国电影变化令人眼花缭乱,人们更多关注发行制作方式的变化、合作制片的时兴、国外大片引进的冲击等现象。电影涉及的话题更多集中在改革、票房、策划、档期、买断、盗版、明星、市场等方面。在20世纪90年代,人们对电影艺术的概念已经转向,这是一个大众文化占据主要位置的时代,纯粹艺术的口吻显得苍白无力。

20世纪90年代的电影呈现复杂多样状态,原生态现实展示、主流形态强化、新生代电影翻盘传统,造就了电影激情的消退和现实主义朴实化。在多元化状态中,主旋律电影努力创新、市场化带来艺术倾向性变化、合拍片冲击电影观念、都市片占据主导地位、娱乐喜剧片超长发展、农村片面貌改观等都是重要的特点。电影更加融入平民化的视角,关注平凡生命的价值,着重人的生存状态和心理状态的表现,把芸芸众生的喜怒哀乐作为至高无上的艺术表现对象。丑星、幽默形象代替了奶油小生主角地位,娱乐成为大众自觉的追求。这一时期展现出多

元文化看似散乱却生动活泼的时代特征。

2001年底,中国正式被接纳为世界贸易组织成员。面对"入世"和"进口大片"的进一步冲击,中国电影承受着更大的压力。为了应对挑战,有关部门提出了一系列深化电影业改革的政策措施。如组建国有大型电影企业集团,进行股份制改革和产权结构调整,积极推进院线制,促进跨地区经营和经营方式多样化,深化电影企业内部改革,加快民营企业、社会资本和境外资金进入电影业等,这些改革措施有力推进了新世纪中国大陆电影业的产业化进程。

新世纪以来,有一批关注现实,追求艺术人文价值的电影在产业化潮流和激烈的市场竞争中坚持发展。这一时期产生的电影作品尽管思想艺术水平参差不齐,但是,它们所显示的艺术创新精神和人文思想情怀,表明艺术电影仍然是新世纪以来推动中国电影业现代化进程的重要力量。与此同时,"主旋律"电影进一步受到主流意识形态的重视和扶持,出现一批颇具观赏性的历史与现实题材的影片。"主旋律"电影在运用高科技和借鉴"大片"策略的同时,在思想艺术的创造上仍然存在着较大的提升空间。

这个时期的主要作品有《太阳照常升起》《霸王别姬》《鬼子来了》《英雄》《天下无贼》《疯狂的赛车》《集结号》《非诚勿扰》《叶问》《开国大典》《疯狂的石头》等。

七、香港电影

香港电影起步较早,但初期发展却十分缓慢。早在1896年,经由西方商人介绍,电影进入香港。10年后,香港本土电影制片商出现了。1909年,上海亚细亚影业公司在香港拍摄影片《偷烧鸭》等。1913年黎民伟和美国人合办香港第一家制片机构——华美影片公司,摄制完成了短故事片《庄子试妻》,在中国电影史上率先起用女演员。从1913年到1933年这20年间,大约有28部无声影片问世。1933年后开始拍有声片,以粤语片形成地域特色。

1937年抗战爆发后,一大批左翼电影制作人从内地流亡至香港,促进了香港电影的发展,形成了爱国主义传统。这批流亡的电影艺术家使香港成为"二战"前期中国电影生产的大后方和基地。令香港影业界引以为自豪的是,1941年底日军攻占香港,沦陷期间没有一个香港影人与日寇合作。香港电影业也因此中断,直至抗战胜利。

抗战胜利后,一批电影工作者再次从内地迁往香港,成为香港电影界的一支新生力量,香港这块民主人士的"避风港"又成为文化精英云集之地,壮大了香港电影的创作实力。蔡楚生、史东山、阳翰笙、王为一、谭友六等电影界人士在娱乐业商人袁耀鸿的支持下,成立南国影业公司,成为这时期香港电影的中流砥柱,从影业复苏到焕发出勃勃生机,产量接近200部,其中,较有影响的影片有《民族的吼声》《小广东》《珠江泪》《烽火故乡》《正气歌》等一批爱国的写实作品。这一时期现实主义成为香港电影主流。

20世纪50年代是香港电影的黄金时代,现实主义仍是香港电影的主流。产量超过3200部,仅次于印度、美国和日本,排名世界第四,质量也比以前有普遍提高。当时彩色电视尚未出现,看电影是香港人最喜爱的娱乐活动。此时香港最大的制片机构,是邵氏兄弟公司、国联影业公司和长城影业公司,中小型的影片公司也有数百家。起初,粤语片风靡一时,《危楼春晓》《慈母泪》等都是较为优秀的粤语片。后来,流落到香港的一批闽南语系的艺人不甘寂寞,拍摄了以厦门语为主的影片,如《唐伯虎点秋香》《荔枝镜》《雪梅教子》《孟姜女》等,多数是根据脍炙人口的地方戏曲改编的。在东南亚一带闽籍华人聚居地,这些影片很有市场。此外,港产片中有一批上乘的国语片,如《中秋月》《寸草心》等。

20世纪60年代初,大陆的彩色越剧片《梁山伯与祝英台》与黄梅戏片《天仙配》在香港、东

南亚一带引起轰动后，极具商业眼光的"邵氏"公司利用其1957年建在香港清水湾的"邵氏影城"基地和在东南亚的发行网，紧跟着推出一大批由大陆地方戏改编的古装片，如黄梅调《凤还巢》《花木兰》《血手印》，刮起了一股"黄梅旋风"，以浓郁的民族风味满足海外游子的思乡之情。

20世纪70年代，是香港电影发展的低迷期。1967年到1976年这10年间，香港电影市场陷入了危机时期，但却是武侠片、功夫片大行其道之时。20世纪70年代初，功夫片热潮兴起。"嘉禾"公司率先推出李小龙领衔主演的《唐山大兄》《精武门》《猛龙过江》等片，靠"真人真功夫"吸引香港观众，随即风靡全球，为华语片进入国际市场奠定了坚实的基础。

20世纪80年代以来，受制片费用急剧攀升和房地产业的影响，香港电影制片厂大量兼并、倒闭，电影产量大幅度降低，影片制作主要集中到邵氏兄弟（香港）等几家大影业公司。娱乐电影中，轻松的"搞笑片"迅速上升，成为这一时期的主流。许冠文、许冠杰兄弟的喜剧片很受时人欢迎。功夫片受喜剧片的影响，产生了所谓"功夫喜剧片"，在武打情节中加入闹剧成分，思想内涵进一步淡化，也赢得了很高的票房回报。

随着《少林寺》在香港的成功上映，李连杰也一举成名，成为继成龙之后的第三代武侠巨星，拍摄了《少林小子》《黄飞鸿》等影片。与此同时，香港娱乐电影"类型化"发展成熟，形成了"武打"、"言情"、"赌博"、"枪战"等各种类型的电影，著名的如吴宇森的枪战片——《纵横四海》、《英雄本色》系列，王晶的"赌片"——《赌侠》《至尊无上》《还我自尊》《上海滩赌圣》，徐克的武打片——《倩女幽魂》《黄飞鸿》《新仙鹤神针》《青蛇》，显示了香港娱乐电影步趋好莱坞所取得的成绩。

20世纪80年代晚期，王家卫、关锦鹏、张之亮、李安的影片引起世人瞩目，他们拍摄了一批颇具影响的影片，频频在国际电影节获奖，如王家卫的《重庆森林》《阿飞正传》《东邪西毒》《堕落天使》，关锦鹏的《胭脂扣》《人在纽约》《阮玲玉》《红玫瑰与白玫瑰》《男生女相》，张之亮的《飞越黄昏》，堪称香港电影中不可多得的精品，为香港电影赢得了世界声誉。

20世纪90年代以来，香港电影市场开始萎缩，但仍有不少优秀电影产生，如《一见钟情》《阿虎》《孤男寡女》《蓝宇》《黑社会》等影片。随着香港回归时间的临近及其正式回归，香港电影市场开始向大陆靠拢，投向大陆市场的电影，都纷纷把制作升到安全线——喜剧片、功夫片、爱情片，不敢轻易拍枪战片、鬼片、黑帮片。

这几年来表现突出的是成龙和陈可辛的文艺喜剧《金鸡》系列、《三更》系列、《见鬼》系列、动漫《麦兜》系列。歌舞片《如果·爱》创意清新，动感十足，成龙的《新警察故事》《神话》连创佳绩。香港电影人如此努力，使香港电影逐步回到"拍好电影—观众买票入场—收益良好—再拍好电影"的良性循环系统中，《无间道》系列就是例证，而周星驰的《功夫》的成功，再次证明其影帝地位的不可撼动。喜剧动作片《功夫》将周星驰的多项才艺在影片中倾囊而出，除自编剧本外，更身兼制作人、导演，以及出演男主角。影片延续了的"小人物力争上游"的主题，全片除了传统的喜剧元素外，还结合壮观的传统武术动作及计算机特效，淋漓尽致地展现周星驰全方位的才能。

总之，当今的香港电影业庞大而充满活力。其体制之健全、技术之先进、演职员阵容之强大、电影市场之繁荣，足与美国好莱坞比肩。尤其是武侠片、功夫片、警匪片这些商业主流片，更是开台湾和开放后的内地电影的风气之先，引导一代潮流，成为世界影坛上独具中华民族特色的影片类型之一。

八、台湾电影

台湾电影起步较晚。台湾自1895年甲午战争后沦为日本的殖民地。在漫长的日占领时期,电影一直是日本侵略者进行殖民统治的工具。

电影进入台湾始于1901年,其时正值日本占领时期。在此后长达40多年的时间里,日本电影一直占据银幕,宣扬军国主义思想,灌输奴性意识。1925年,台湾人刘喜阳拍摄完成了第一部故事片《谁之过》,成为台湾民族电影之滥觞。抗战胜利后,日本驻台的两个电影机构——台湾映画协会和台湾报道写真协会被台湾省行政长官公署接收,于1945年成立台湾电影摄制场。整个20世纪40年代,只有万象影片公司拍摄过一部《阿里山风云》。此后20年间,台湾仅生产了10部影片。抗战结束后,台湾地区光复。1946年,台湾成立了专门拍新闻纪录片的"台湾电影制片厂"。

进入20世纪50年代中期,受香港电影影响,商业电影浪潮席卷台湾岛,在此以后长达几十年的时间中占主流地位的言情片、伦理片开始出现,产生了《六才子西厢记》《薛平贵与王宝钏》《望春风》《疯女十八年》等风靡一时的影片。

20世纪60年代,台湾电影进入繁荣期,产量在亚洲仅次于印度与日本,特别是国语片的兴起,数量较上一时期有了大幅度提高,从1960年到1969年,共拍摄了1126部影片,而且在艺术水平上有了明显的提高。在"健康写实创作路线"引导下,李行拍摄的《蚵女》一炮打响,在第8届亚洲影展上获得最佳影片奖;《玉观音》获第15届亚洲影展最佳电影奖。1963年,香港著名电影导演李翰祥在台湾创办国联影片公司,拍摄了《西施》《破晓时分》《冬暖》。20世纪60年代,台湾电影武侠功夫片也十分盛行。1966年,香港青年导演胡金铨拍摄的《侠女》曾在法国戛纳电影节上获奖。1967年,他拍摄的《龙门客栈》轰动了港台与东南亚,卖座鼎盛,直接刺激了台湾影业的发展。

进入20世纪70年代,台湾电影进一步繁荣,10年间,电影出品近2000部,且绝大部分为民间投资,占总数量的96%以上。最有影响的私营公司当属大众电影公司,《八百壮士》荣获第22届亚洲电影节最佳影片奖;《汪洋中的一条船》在第25届亚洲电影节上夺得多项大奖;《家在台北》《缇萦》《筧桥英烈传》《小城故事》则是台湾历届金马奖最佳影片奖的得主。这一时期的重要影片还有《源》《原乡人》《香火》等,这些影片反映台湾同大陆难以割裂的血缘关系,表达了孤岛游子特有的思乡情节。

以女作家琼瑶的流行小说改编而成的浪漫言情片风靡一时,成为这一时期台湾影坛的一大景观。从1963年的《婉君表妹》《烟雨蒙蒙》开始,先后有40余部琼瑶小说被搬上银幕,其中影响最大的有《窗外》《一帘幽梦》等。到20世纪70年代末,观众的口味有所变化,"琼瑶片"成为明日黄花,风光不再。

1982年,以杨德昌、柯一正执导的影片《光阴的故事》为开端,台湾"新电影"开始登场。次年,侯孝贤拍摄完成《儿子的玩偶》。在以后四五年里,又有《小毕的故事》(陈坤厚)、《童年往事》《恐怖分子》《油麻菜籽》等一大批风格相近的影片相继问世,代表着台湾青年一代导演的创作成绩,体现出与言情类通俗电影迥异的美学风格,给萎靡不振的台湾电影文化注入了新鲜的血液,标志着台湾电影美学风格从传统向现代的转变。1989年制作完成了被喻为"台湾史诗"的电影《悲情城市》。

进入20世纪90年代后,台湾电影业显得疲软无力。1992年生产不到30部电影,市场基本上被港片占领,但也时有佳作问世。最典型的是,作为台湾新电影运动之后的"新都市电影"

的创造者李安。他被当今台湾影坛视为复兴台湾电影的希望,他的作品在国际电影节上频频获奖。1993年,他编导的《喜宴》,获得柏林国际电影节金熊奖。1994年,他编导的《饮食男女》,获得了美国影评协会的最佳外语片奖。李安的作品避免了20世纪80年代"新电影"的那种沉重感,加重了影片的娱乐效应,在题材取向和拍摄手法上适应当代观众的审美需要,从而调整了台湾电影与观众的关系,赢得了可观的票房收入。

进入21世纪,李安执导了《卧虎藏龙》《断背山》《色·戒》等影片;魏德圣执导的《海角七号》2008年风靡台湾、香港,票房收入超过4亿元新台币,成为复兴台湾电影的新希望。

第二节　经典内地电影鉴赏

一、天堂与地狱之间的市井百态——《马路天使》

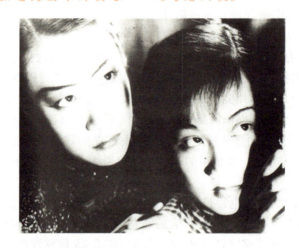

【背景资料】

中文名:马路天使

外文名:Angels on the Road

其他译名:Malu tianshi

出品时间:1937年(丁丑年)

出品公司:明星影片公司

制片地区:中国

导演:袁牧之

编剧:袁牧之

主演:赵丹,周璇,魏鹤龄,赵慧深

片长:100分钟

对白语言:普通话

色彩:黑白

【剧情简介】

在马路上谋生的又一天生活结束了,乐队的吹鼓手小陈、报贩老王、理发师、失业者、小贩这几个"有福同享、有难同当"的把兄弟组成的"雄赳赳"的队列,回到了太平里低矮的小阁楼,

阁楼对面住着小云、小红姐妹,小云为鸨母卖身赚钱,小红则终日随琴师出入茶楼酒馆卖唱。小红和吹鼓手小陈以歌传情,两人交好。有一天,琴师要把卖唱的小红卖给流氓头子。小陈和老王欲去高楼的律师事务所告状,他们才意识到"打官司还要钱"。小陈几个把兄弟带着小红逃走,报贩老王和小云也暗生情愫,小云跟来,结果被琴师等人发现,带领流氓头子追来。最后小云被琴师刺伤,老王寻医却因为没钱医生不肯来,回来时小云已不治身亡。

【鉴赏】

影片截取 20 世纪 30 年代大上海生活的一个横断面,通过新现实主义创作方法刻画了一群血肉丰满的艺术形象,包括吹鼓手、歌女、妓女、报贩、理发师、失业者、小贩等。编导袁牧之透过静默的镜头语言,真实地表现了 20 世纪 30 年代大上海都市里这群出身卑微的小人物们的苦难生活、情感痛楚、冷酷境遇以及悲剧命运,客观地呈现出这些城市边缘的人们的快乐和痛苦、轻松和沉重、希望和绝望相织相缠的生存状态。这些真实生动的细节描绘在展示普通小人物生存状况的同时,也从另一方面反映出当时中国社会的基本风貌。影片以活泼的喜剧形式传达深沉悲剧的内容。这种处理方式不仅达到了对当时社会的含而不露的戏谑、嘲讽和控诉意图,而且它最终撩拨着观众们进入深层次的思考。此外,影片的人物造型、场景设计、画面构建、光影处理,以及对电影音画结合艺术方面的出色探索、电影主题曲的选择、背景音乐的运用等,这些都使《马路天使》另有一番滋味。

有人曾说,老上海是一座迷宫,一个心灵迷宫、文化迷宫、欲念迷宫。它借怪诞超卓的无穷魔力,魔术般地诱使各类人群的欲望航线偏向。灯光昏黄的时代,咖啡馆里暖意浓浓,古铜色古巴雪茄烟时不时地散发出阵阵馨香,不远处爱尔兰小酒馆迎来燕声笑语,似乎这个异国风情的小楼里蕴藏着一切蚀骨浪漫。

百乐门大酒店门庭若市、星光璀璨,梅菜扣肉、葱油爆虾、盐水毛豆、咸泡饭、大闸蟹、腌笃鲜汤一道道美味佳肴,迎来送往着 20 世纪初那些装点得五彩纷呈、流光溢彩的贵妇与士绅们。这一切将老上海打扮得活色生香,活脱脱一个旖旎风光、盛世升平。然而,无言影像却似乎记录了一个完全陌生、令人恐惧怪诞和滑稽的十里洋场。苦弊、扭曲、诡谲、迷乱、幽怨、阴暗傲居这幅海上风情画的眉心。镜头静默、无语,它试图穿透片片风霜雨痕、缕缕风尘沧桑,以一种赤裸般的大无畏姿态来还原一段真实历史,从而书写、理解、传承这段本体性真实。老上海这个迷宫,伴随一道光怪陆离,终将会从卷卷黑胶片里有声有色地呈现出来。一道现实主义纪实灵光,将我们带到恍若梦中曾历经的地方。这里是一个黑白色世界,玲珑剔透得如隔层薄膜一般。时间在此变得琐屑、臃肿和无意义,简单明了存活法则从此处得以澄明。这一切统统镶嵌在黑白色纹路里,不留沉渣般刻骨铭心。此时,我们身心似乎感觉有些不安起来,莫名的惆怅、尴尬和狼狈仿佛一齐开始数落起我们曾经享有的溺爱、幸福和奢侈。在皱折年轮圈里,我们惊诧地映照出另一个自己。其结果,一个叫袁牧之的海上电影界新贵导引我们从黑白影像中铭刻住一段历史真实,从永不回的怀旧流里攫取已经散落各处的深沉记忆。

影片给予观众更多的是一份最接近平民生活之本体性真实。直面社会动乱、民生凋敝,导演袁牧之坦然地选择从社会人文关怀角度来呈现一群处于畸形社会最底层人的喜怒哀乐。就是这样一群被侮辱、被损害的小人物们,当之无愧地成为了现实影像中的主角,演绎着普通人日常生活中的自在与自为。小陈、小红、小云、老王、理发师、失业者、小贩等人,虽然生活在这个物欲横流的十里洋场,但是他们根本不属于贵妇和士绅灯红酒绿、繁华喧嚣、锦织琉璃的"天堂"般的世界,他们似乎命中注定般的只能生活在"地下层"的灰色地带。他们脚踏实地、勤勤

恳恳却依然贫病、困苦、挨打乃至被冤杀。影片中理发师、失业者、小贩等人甚至连一个正式名字都没有，他们只是如此茫然、浑噩、庸碌地终其一生。

《马路天使》通过对社会底层的小人物们的性格刻画，完整真实地再现了当时的社会生活现实。影像中这种真实的美学体现，也引起了观众的共鸣。观众们结合周遭的生活环境，引发了更进一步的思考。影片大量采用外景和实景拍摄，利用极端真实照明（自然光）完成最逼真效果。"把摄影机扛到大街上去"是新现实主义最突出的美学风格。譬如《偷自行车的人》，"场面调度的技巧也符合意大利新现实主义的最严格的要求。没有一场戏是在摄影棚中拍摄的。全部采用街头实景。"导演袁牧之在影片《马路天使》的摄制过程中，不仅将摄影机对准了吹鼓手、歌女、妓女、报贩、小理发匠等社会底层小人物，同样镜头也撷取了这些小人物们于普泛生活流中的最发人深省的时刻。

电影画面自白色摩天楼始，至白色摩天楼终，历经一场下之角（贫民窟）的人生悲剧，最终一切依然。白色摩天楼依然傲慢地俯视着这群生活于灰色地带的贫穷失意的小人物们（影像开篇采用自上而下拍摄技巧），带了份忍俊不禁嘲笑他们的落魄无礼、愚昧无知，而这些小人物们却惊诧般地仰慕起摩天楼的先进、文明、安静与富态来。现代环境和小人物意识的冲突给观众带来了一份滑稽与荒诞感。他们历经尴尬、失落、怒气之后变回清醒，以一种小人物的智慧、方法和力量在艰难的岁月中相互扶持、若中作乐，始终坚持对自由、爱情和幸福的渴望。影像最终重新摇至高耸入云的白色摩天楼，以自下而上的拍摄技法收尾。于此，白色摩天楼在整个影像中已然成为了一个独立意象。和"下之角"贫苦的生活不太一样，这里是贵妇和士绅们灯红酒绿、繁华喧嚣、纸醉金迷的"天堂"般世界。"下之角"和"天堂"之间实有一条无法逾越的鸿沟，小人物们的喜、怒、哀、乐统统与他们无关，最后权当做笑料而已。然而，影像中的这个幻梦天堂只不过是一个用金钱堆积起来的幻象，终将要泄露出它无法遮蔽的冷漠、狰狞与肮脏，而这一刻往往发生于梦醒之时。

二、精神上的放逐——《一江春水向东流》

【背景资料】

电影名：《一江春水向东流》

年份：1947年

片长:210 分钟
类型:剧情
地区:中国
语言:汉语普通话
色彩:黑白
制作:中国昆仑影业公司
导演:蔡楚生,郑君里
编剧:蔡楚生,郑君里

【剧情简介】

上海某纱厂的女工素芬和夜校教师张忠良相识并相爱。张忠良为宣传抗日,给义勇军募捐,引起纱厂温经理的不满。没多久,素芬和忠良结婚了,一年后有了一个儿子。抗战全面爆发以后,忠良因参加救护队离开了上海,与亲人告别。素芬带着孩子、婆婆回到乡下。但农村已被日寇侵占。忠良的弟弟忠民和教师婉华参加了抗日游击队。父亲因向日寇要求减少征收粮食,被吊死。素芬又和儿子、婆婆回到上海,到了难民事务所。忠良在参加抗战过程中历尽磨难,好不容易逃出到了重庆,但无依无靠,为生活所迫,他去找在抗战前认识的温经理的小姨王丽珍。已成交际花的王丽珍在干爸庞浩公的公司里给忠良找了份工作。渐渐地,忠良经不起堕落生活的诱惑,终于和王丽珍结了婚。这时,素芬和婆婆则过着艰难的生活。忠良当上了庞浩公的私人秘书,终日来往穿梭于上层社会的人群中,将素芬等早已抛置脑后。而抗战胜利后,素芬还盼望着得到丈夫的消息。忠良回到上海后又和王丽珍的表姐何文艳发生了关系。素芬为养家糊口,到何文艳家做了女佣。一次在何文艳举行的晚宴上,素芬认出了丈夫忠良,当她说出真相时语惊四座。素芬痛苦万端,张忠良却不敢正视他们的关系。后素芬收到忠民的来信,忠民已与婉华结婚,并祝兄嫂全家幸福。这时,素芬才将实情告诉婆婆。张母带着素芬母子去找张忠良,当面痛斥忠良,但懦弱的他慑于王丽珍的淫威仍不敢表态。素芬受尽屈辱,绝望地投江自杀了。

【导演介绍】

蔡楚生(1906—1968)走过的是一条现实主义、电影民族化的艺术创造道路。他编导的影片大都深刻地揭示了近代中国的社会矛盾,控诉旧中国的社会、统治阶级的腐败,倾吐人民大众的心声,呼唤黎明解放的到来。他导演的影片艺术特色鲜明,故事曲折动人,有头有尾,人物性格刻画细腻入微,内涵丰富,从多侧面表现了中华民族传统的伦理道德。

【鉴赏】

生命本体的软弱与无奈。正是因为暴露出了生命的软弱以及人们面对求生欲望时的无奈,影片在情节发展上才有了更多的可能性。在描写张忠良作为抗战救援队员支援前线的时候,影片对他的抗战形象虽有提及,但并未着力将他塑造为"坚定的抗日战士"。在仅有的几场表现他抗日工作的戏中,要么只是白描式地交代他成为救援队员这一事实,要么是为以后人物关系的发展铺设伏笔。而离家之后,刚闻到硝烟味的张忠良便开始了"被袭击、逃生、被俘、再逃生"的经历。张忠良的抗日行为实际上是一个退化的过程:从一开始的思想宣传、积极募捐、离家上前线,到后来忍受日军的折磨,直至最终放弃知识分子的矜持与爱国者的尊严,爬到水沟前喝脏水——抗日已经从救亡图存退化成单纯意义上的对生存权利的争取。电影镜头也从张忠良演讲时的小仰拍变成俯拍。我们从这里就开始发现了张忠良人性中软弱的一面。田汉

曾质疑张忠良为什么在到达重庆之后没有联系进步团体、人士,而是在求职失败后去找王丽珍。其实就是因为此时的张忠良已经不是在抗战而是在谋生了。他在战场上、战俘营中遭遇的是一种类型化的苦难,是日寇对所有抗日者都会实施的迫害与摧残,但这些没有使他真正觉醒,走上与革命相结合的抗日之路,而是让他成为一个原始的求生者,足见张忠良从来就不是一个意志坚定的抗日战士。他参加抗战,大部分是出于自身朴素的忠厚与善良,而缺乏后天的革命意志与革命修养。在抗日战争全面爆发之后,全国人民的民族激情空前高涨。但激情过后,除了有坚定思想信仰的抗日战士之外,我们的大多数民众能否抵抗人性的弱点对抗日决心的冲击?虽然张忠良没有成为一个背叛民族的卖国贼,但实际情况是:他既没有投降也没有选择以更激烈的方式抵抗,而是以逃避这一中性行为守住了自己的民族底线。而这一中性行为正是民族危机感的来源:抵抗的方式只是守住底线,而不是义无反顾的冲锋。

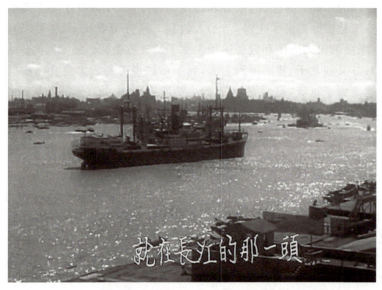

矛盾性格的挣扎与堕落。张忠良在逃到重庆之后,又展现了人性中另一个不可或缺的方面——矛盾。他的矛盾自上《八年离乱》后半部分起,贯穿于下集《天亮前后》始终。张忠良这一形象的艺术魅力集中体现在他的矛盾心理上。而矛盾心理表现在行为上便是艰难的选择。上进与沉沦、独立与依附、良知与金钱,甚至包括王丽珍与何文艳,张忠良一直都在取舍,而且纵观他在取舍之前的心理活动,却又经过从痛苦的挣扎到羞涩的接受,直至最后心安理得这样大起大落的心路历程。张忠良的选择结果总是二者中消极、反动的一方,但选择之后又流露出对另一方的留恋与歉疚,使自己成为了一个没有坏到底却也变不好的人。这种矛盾的定位增加了人物命运的不确定性。同时,张忠良的选择,其目的与从战俘营中逃脱一样,即争取生存。这种天经地义的行为却因为社会环境的渲染而成为"堕落"。张忠良在行为上体现的价值取向的局限,反映了抗战时期城市知识分子的精神困境和思想上的扭曲与褊狭。肉体的生存却必须以意志的沉沦和良知的丧失为代价,体现了编导对社会环境的控诉。

张忠良的"转变"是因为他的"不变"。而这种不变实际上是我们民族心理中长期以来固有的弱点。在战胜侵略者之后,我们人性中的软弱和矛盾心理造成的难以抉择,已经成为了民族生存的危机。这种危机汇成绵延不尽的愁思,宛如一江春水,缓缓东流。电影《一江春水向东流》,通过男性人物的深层变化传达了侵略战争、人性弱点、心理矛盾、落后观念给整个中华民

族的生存造成的危机,而且提出了解决这种危机的办法:坚持以不妥协的方式反抗,既不向侵略者妥协,也不像自身的弱点妥协,整个民族才有希望,否则只能是在躲过亡国灭种的威胁后继续沉沦。虽然在当时的历史条件、文化背景下,人们在痛斥黑暗社会对人的腐蚀之外,还难以体会到上述比较"前卫"的表达方式,但是一种由危机感引发的民族自省,已经通过电影传播开来。这种以塑造争议人物的方式传达民族危机感,不仅在中国早期电影中具有探索意义,并且对于当今的中国民族电影也具有相当大的启示与指导作用,即电影作品的民族责任感。现实主义和浪漫主义只是创作手法层面的思想,真正有生命力的作品需要有对本民族人民生存状况关注与反思的精神。

三、人性与蓬勃旺盛的生命力——《红高粱》

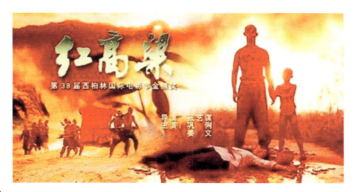

【背景资料】

中文名:红高粱

外文名:Red Sorghum

出品时间:1987年

出品公司:西安电影制片厂

制片地区:中国

导演:张艺谋

编剧:莫言,陈剑雨,朱伟

【导演介绍】

张艺谋,1950年4月2日生于陕西西安,中国电影导演,美国波士顿大学、耶鲁大学荣誉博士。1968至1971年初中毕业后在陕西乾县农村插队劳动。1971至1978年在陕西咸阳市棉纺八厂当工人。1978年破格进入北京电影学院摄影系学习。1982年毕业后分配到广西电影制片厂。1984年第一次担任电影《一个和八个》的摄影师,获中国电影优秀摄影师奖。1986年主演第一部电影《老井》,夺三座影帝。1987年执导的第一部电影《红高粱》获中国首个国际电影节金熊奖。从此开始实现他电影创作的三部曲,由摄影师走向演员,最后走向导演生涯。

2002年后转型执导的商业片《英雄》《十面埋伏》《满城尽带黄金甲》及《金陵十三钗》两次刷新中国电影票房纪录、四次夺得年度华语片票房冠军。

【剧情简介】

电影以第一人称我的视角展开叙述"我奶奶"的父亲在"我奶奶"19岁时以一头骡子的代价把"我奶奶"嫁给了开酒坊的李大头,一个五十多岁而且还有麻风病的老头。按照乡里的习

俗，新娘子在被轿子抬到新郎家的路上，要被轿夫用颠轿法子折腾一番，但是尽管轿夫用尽各种方法颠轿，新娘就是不吭声。在轿子抬到十八里铺的过程中，新娘子与余占鳌产生了情愫，而在新娘回娘家的时候和余占鳌发生了感情，余占鳌也就是我的爷爷。我奶奶几天后回去时李大头死了，酿酒的伙计们打算散伙，被奶奶用一番话留住了，继续开着烧酒作坊。不料我奶奶被土匪劫走了，罗汉大叔东凑西借才赎回我奶奶。我爷爷以为奶奶被土匪侮辱了，去找土匪头秃三算账，直到秃三说没碰过我奶奶才罢休。我爷爷在刚酿好的酒里撒尿，本来是恶作剧，没想到这酒的味道却特别好，奶奶为这酒取名为十八里红。日本鬼子在我爹9岁那年到了青杀口，无恶不作。我奶奶为了给罗汉大叔报仇让大家一起去打鬼子。但是我奶奶挑着吃的给我爷爷和伙计们的时候被鬼子用机枪打死了，爷爷和大伙一起十分愤怒地持着火罐和日本军火拼为奶奶报了仇。激战过后，我爷爷拉着我爹的手在我奶奶尸体旁悲伤，天空出现了日食，最后我爹唱的童谣响起：" 娘，娘，上西南，宽宽的大路，长长的宝船……"

【鉴赏】

莫言的力作《红高粱》曾令小说语言别开生面，在文学界引人瞩目；而张艺谋于1987年导演的《红高粱》，以"非电影莫属"的艺术魅力，又轰动中外影坛，荣获西柏林国际电影节"金熊奖"。银幕上，那将人物情感和动作都推向极致的重头戏：颠轿、野合及祭酒神的经典场面；方圆百亩的高粱地里随风摇曳、舒展活泼且会人语的株株高粱；人迹罕至、充满神奇色彩的十八里坡；血红的太阳、血红的天空、血红的高粱交织中与侵略者血战的造型画面，都迸射出电影语言特有的美学张力和艺术感染力，使观众感受到一种强烈的源于生命活力的冲动和对人的自由精神的讴歌。

纵观人类的艺术史，无数优秀工作的核心，无不集中到弘扬人的精神与生命的自由、解放和幸福追求上。艺术，这是人类自由精神的王国，它摆脱了物质功利的缠绕，理性逻辑的桎梏，以富有情感性的形象思维，来倾诉这独特而无穷的欲望。因此，人们并不都把艺术当做"实在"，而更愿意称它为"幻象"，象征以及人类"审美心理的对象化"。张艺谋说"我想做学问的目的，正是要使人越活越有精神。你把中国五千年历史文化往脚下踩也罢，捧上天也罢，在批判继承中重新确立自我也罢，你的生命状态首先得热起来，活起来，旺盛起来，要敢恨敢爱，敢生敢死。"电影《红高粱》中张艺谋等创作主体正是通过"颠轿"、"野合"、"祭酒神"三个经典镜头尽情表达了对敢爱、敢恨、敢生、敢死的自由精神与生命气度的独特感受和热烈礼赞。

"颠轿"一场，几乎是公认的绝唱。迎亲途中，"我奶奶"那不屈于命运与成规礼仪的个性，在隐隐中透露；而"我爷爷"与轿夫们，则可谓"野"性勃发，肆无忌惮地捉弄"我奶奶"，这里无需再加说明，画面上人物的行动告诉你这一切。张艺谋紧紧抓住它的内涵，予以尽情挥洒；镜头不断推移，动静结合，长短变化，竟整整拍了十分钟，占了全片的九分之一长。你说它是再现，是表现，都可以。你说"我爷爷"们是不满，是爱慕，是欺侮，是怜惜？似乎都是，又似乎都不是。不管你在全片中是如何来判定它的意义与价值，你千万不能忘掉这一切，都通向了一个高远的意境，即那蓬勃的生命力，与对精神自由的本能的渴望。这是一个神奇的序幕，它奠定了全片弘扬草泽之民的自由本质的基调。

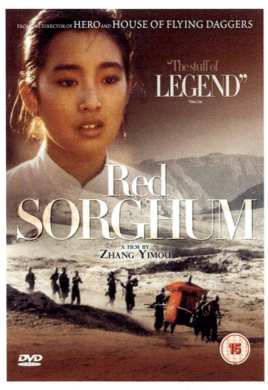

"野合"这场戏,不仅拍出了精美的、富于情趣的动人画面,而且在总体上拍出了一种人的求生存、求爱情的生命活力。镜头先是贴近地面仰拍。绿海中,那株随风摆动刷刷低语的高粱骚动不安的活力与神韵,那缕缕闪烁其间的灿烂阳光令绿海披上一层金黄外衣所显示的生命动感。接着,镜头变为居高临下的俯拍。绿海中,"我奶奶"仰面躺在倒伏的高粱所形成的圆形圣坛上,纹丝不动,"我爷爷"双膝跪下,祷告上苍。在这里,虽然没有任何男欢女爱的场面,但"我爷爷"与"我奶奶"爱情的炽热和生命的旺盛,却表现得灼人心扉。正如张艺谋所说"我这个人一向喜欢具有粗犷,浓郁风格和灌注着强烈生命意识的作品,《红高粱》小说的气质正与我的喜好相投。""我之所以把《红高粱》拍得轰轰烈烈,张张扬扬,就是要显示一种痛快淋漓的人生态度。""因为只有这样,民性才会激扬发展,国力才会强盛不衰。"影片《红高粱》执著追求的这种力度之美——弘扬人的生命和精神的自由解放,是对中国文化的艺术精神真谛的继承与发展。

"祭酒神"的两个场面,是一种仪式化的民俗表现。《酿新酒》的歌唱则把激励弘扬精神力量渲染表现的酣畅淋漓。罗汉大叔带着众伙计第一次敬酒神,显然是在出酒的喜庆气氛中,这群手捧大碗酒的顶天立地的汉子神情肃穆地向宇宙炫耀自己的创造和力量。第二次由"我爷爷"带领众伙计敬酒神,气氛有所不同,影片把这复仇的气氛揭示得极有层次:桌子和大碗,第一个下碗的人,紧跟着后面的人,再后是暗红的火堆和墙的背景。压抑不住的歌声响起,人们的复仇情绪,为证生命的自由反抗残暴的气氛,涨满了这个空间。

通过以上分析可知,仅仅把"我爷爷"的所作所为看成是"本能的生命冲动"是不够的。因为,人不是抽象的存在、特定历史时期的特定人物,即使是"本能"也往往打着历史与社会的印记。而且,这也不能解释,在那场拍得惊心动魄的"野合"之后,何以又有那一节更为惊心动魄、

激情奔放的"嚎"歌。这是"我爷爷"以他的全部生命在呼唤,它呼唤着人的精神的自由解放。正是后者才赋予了"我爷爷"爱情追求的脱俗的艺术品格,是《红高粱》在题材把握中得以"超脱"的灵魂所在。

也正因为如此,影片才不结束在"爱情上",而让"我爷爷"、"我奶奶"们在日寇入侵时,奋起反抗。斗争方式的落后与笨拙,诚然有一定的"喜剧性";但他们那敢爱、敢恨、敢生、敢死的永不屈服的自由精神,却确实是我们民族生活历史中最为壮丽的篇章。

循着"超越"的线索去看《红高粱》,我们就会理解那一片方圆百里的高粱地,那人迹罕至的十八里坡,那奇妙莫名的"十八里红",甚至"我爷爷"与"我奶奶"的爱情,命运本身,都不过是一场"虚幻的象征"。这个由当代青年"我"所叙述的祖辈的故事,无非是一个"现代神话"。你可以信它有,也可以信它无。但是祖辈们不屈不挠的求爱情、求生存、求自由的精神,却借着这"虚幻"的象征而集中、强化,终于震撼了我们的心灵。也许,在这个特殊的叙述方式中,还可能透露出"我"的一种隐忧:在社会文明的发展途中,我们是不是会失落这样一种可贵的精神素质。

对于这一点,张艺谋说"这几年,除了觉得自己活得不舒展之外,也深感中国人都活得太累。莫言小说中有一段话,我非常欣赏。他写道:生活在这块土地上的我的父老乡亲们……他们杀人越货,精忠报国,他们演出过一幕幕英勇悲壮的舞剧,使我们这些活着的不肖子孙相形见绌,在进步的同时,我真切感到种的退化。"为了表现种的退化,《红高粱》的画外音"以一个现代人说故事的方式,声音平淡,像是说过很多遍似的,有人信,有人不信。他不以绘形绘声的声调,而是以那样普通的语调与画面形成对比。画面里的人充满生命活力,动作强烈,但现代人(孙子)说话时却没有热情活力,像念书的人。我想表现现在的中国人的精神状态及生活不再有热情活力……我想现代人需要反思,虽然国家贫穷,人很贫困,大家受了不少苦难,但实际上,人活着要辉辉煌煌的生活,要有热情,因此画面与说话的对立是有这个含义,由孙子说爷爷的事。"而影片的最后一段,似乎有点弦外之音:"那年我回老家时,青杀口的桥还在,只是没了高粱。"这是对今天的人活的疲软、萎缩的一种不满的慨叹!

电影《红高粱》所彰显的强烈的生命欲望与自由激情不禁让我们反思:我们民族正在丧失什么,我们要寻回些什么,我们需要增加些什么。于是,我们不得不重新审视自己的生存状态:我们不敢爱、不敢恨,在被压抑中走向萎靡与麻木,我们一味地向现实妥协,乃至终身苟苟且且。电影《红高粱》所表现出的诸多精神品质恰是今天在走向现代化的过程中必须坚守、永远珍视的精神财富,而这,正是一个民族走向"现代化"的重要一步。

四、戏里戏外 错位人生——《霸王别姬》

【背景资料】

中文名:霸王别姬
外文名:Farewell My Concubine
出品时间:1993年
导演:陈凯歌
编剧:李碧华,芦苇
主演:张国荣,巩俐,张丰毅,葛优,英达,雷汉
片长:171分钟
对白语言:普通话
色彩:彩色,黑白

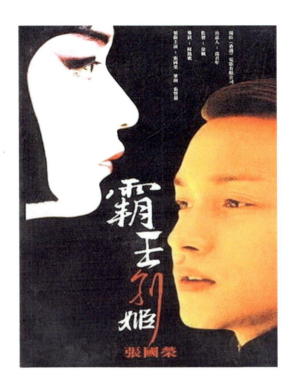

【主要奖项】
第46届戛纳国际电影节金棕榈奖
第51届美国金球奖最佳外语片奖
国际影评人联盟奖
第59届纽约影评人协会最佳外语片奖
第19届洛杉矶影评人协会最佳外语片奖

【剧情简介】
身为窑姐，小豆子的母亲无力抚养孩子，只能狠心将小豆子送到梨园谋生。古时戏班训练手段严苛残忍，身世不干净的小豆子既要忍受师傅好心却暴力的训练，又遭同伴孤立，还好有大师兄小石头帮扶，在保护与被保护中，二人的关系超越朋友，超越兄弟。经历生死之劫的小豆子明白了师傅的苦心教诲："人，得自个儿成全自个儿。要想人前显贵，必得人后受罪！"但是，他仍分不清假戏与真实生活，总固执地念错戏文，在连他最爱的师哥都狠狠用武力要他"承认"自己是女儿后，他在潜意识里彻底相信自己就是女儿。小豆子在一次演出后被一个老太监凌辱。悲痛却只能隐忍的小豆子从老太监处离开后，在大街上偶遇一名弃婴，感到同病相怜的小豆子执意将这名弃婴带回了戏班，小豆子与师哥合演的《霸王别姬》名震京师。小豆子艺名程蝶衣，对师哥的感情正如虞姬——从一而终，而艺名段小楼的师哥只把蝶衣当弟弟，不仅不懂他的暧昧，更在冲动下答应要娶同样命运多舛的风尘女子菊仙。蝶衣随即和菊仙争风吃醋。在意识到大大咧咧的师哥对他们俩的过去非常淡漠后，蝶衣欲与段小楼决裂。在一次演出中，段小楼刚要穿戏服却被一伪军士兵抢去穿在了一个日本军官身上，段小楼随之与那伪军士兵发生争执，用茶壶砸伤了士兵，然后就被关押在日军大牢里。程蝶衣为救师哥委身为日本人唱戏，却被不明事理的段小楼误会。段小楼一气之下真的娶了菊仙，而蝶衣则在绝望中投向此时身边唯一欣赏他的官僚袁世卿，任自己沉沦。二人斗气，被师傅教训要他们和好，菊仙阻挠，并

且暗示蝶衣在吸食鸦片,问做师傅的管不管,隐晦地表达了师傅偏心,这惹狂了段小楼,要打菊仙,菊仙气急说出自己已有身孕。后来师傅猝死,蝶衣和段小楼两人又重新收养了蝶衣多年前带回来戏班的弃婴小四,勉强和好。抗战结束后,两人被迫给一群无纪律无素质的国军士兵唱戏,段小楼与士兵冲突,混乱中菊仙流产。新中国成立后,两人的绝艺并没有受到重视,误尝鸦片的程蝶衣嗓音日差,在一次表演中破嗓,决心戒毒,历经毒瘾折磨后在段小楼夫妻的共同帮助下终于重新振作。却被当年好心收养的孩子小四陷害,小四逼着要取代他虞姬的位置与段小楼演出,段小楼不顾后果罢演,菊仙为了大局劝他演,段小楼最终进行了演出。蝶衣伤心欲绝,从此与段小楼断交。"文革"时,段小楼被小四陷害,并逼他诬陷蝶衣,段小楼不肯,被拉去游街,此时蝶衣却突然出现,一身虞姬装扮,甘愿同段小楼一起受辱,段小楼见蝶衣已经自投陷阱,希望能保护菊仙而在无奈中诬陷蝶衣,段小楼被逼与菊仙划清界限,说从来没爱过菊仙,菊仙在绝望中上吊自杀。历尽沧桑的程蝶衣和段小楼在十一年后再演(排练)《霸王别姬》,蝶衣情感依旧,却蓦地被段小楼提醒:自己原来终究是男儿。是的,自己是男儿,对段小楼的爱情都不过是一场美好而痛心的奢梦,终于梦醒,却将身心都已倾献。不愿梦醒的蝶衣宁愿像虞姬一样,永远倒在血染的爱情里——从一而终,他用自己送给段小楼的宝剑自刎了。这时,段小楼才终于意识到,他对蝶衣,蝶衣对他,都不仅仅只是兄弟……

【鉴赏】

《霸王别姬》讲述了新旧社会灾难深重年代的二男一女的情感纠葛,同性恋与异性恋激烈的冲突,其纵深的历史感及对人性的高度关注成为亮点。男伶程蝶衣一生迷失自我,把自己误认为是京剧《霸王别姬》中的虞姬,把与他同演此戏的师兄段小楼幻想成楚霸王项羽,一生痴缠于对段小楼的爱恋之中,并与段小楼的妻子菊仙在情爱场里厮杀了数十载。这个迷失自我角色的故事注定了结局逃不过一声叹息,也给我们以深深的思索。

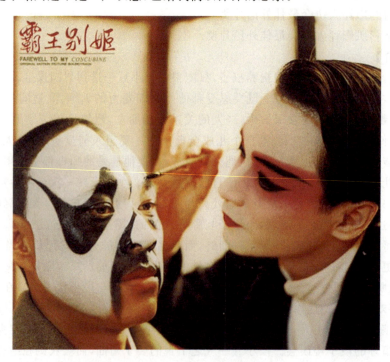

人的性别倾向有三种，即同性的、两性的、异性的。"男女两性的特征和气质同时植根于胎儿大脑之中，先天的生理因素和后天的环境因素极大地影响性别自认和性角色建立。"而性别不仅标识了男女两性在社会活动中的身份区别，还进而开辟了通向自我完善的道路。"自我意识"的生成，是"人格的开端、源泉和最终目的"，也是"自性"原型的外在显现自我是依赖于自身的他者才认识到自己的存在，是包含了期待与错觉的过程，于是认同与被破灭就构成了主体不断重复的发展。

身份确认对任何人来说，都是一个内在的无意识的终生行为要求。程蝶衣反复把《思凡》中小尼姑的唱词唱成："我本是男儿郎，又不是女娇娥"，说明了他在婴儿期镜像阶段已经确定了自我意识，有了明确的自我男性性别认同。但是由于后天的环境因素对性别自认和性角色建立也有极大的影响。"儿童在成长中需要建立自我形象并需要爱护和支持。这些重要心理成长因素在与同性家长建立的关系中得到满足和肯定。若这种关系不能建立，将会导致不平衡的心理发展。常见的例子为家长早逝，父母离家工作，或因疾病不能照顾孩子，离婚、战乱、在幼时受到性虐待等这些孩子成长以后，心理上仍希望弥补以往与同性家长的关系和遗憾。""程蝶衣从小不知道父亲是谁，卖入戏班后又失去了母亲。他的生活中没有亲情，没有温暖，没有欢笑。有的只是痛苦、眼泪，有的只是师兄弟的欺侮、师傅的责打。这是一个多么冷酷无情的世界。幸好还有师兄段小楼时常保护他关心他。因此，结果是程蝶衣一点点地迷失自己的男性性别，一步步走近镜像中被环境认同的异性身份，并对同性别者师哥段小楼产生了特殊的感情，最终由男性性别认同转变成了女性性别认同，迷失自己的性别身份。程蝶衣的性别指认转变也包含了主流意识形态不自觉的强加以及外界的种种诱惑和凌辱。不堪师父的毒打而逃出喜福成科班的程蝶衣被舞台上绚烂华丽的戏服所征服，被英武的霸王所征服，被观众对"角儿"的崇拜热情所征服。所以他忍着被责打的恐惧重回科班。"在师父分角色时，十多个孩子只有他一人演旦角，师兄弟们艳羡地说：'你倒好，只你一个做旦，我们都不行。'其实大伙那时根本不太明白，当了旦角这是怎么一回事。以为他学艺最好，所以才十个中挑一个。"经历师父的铜烟锅、张公公的狎嬉、师兄的期望……一次次的遭遇逐渐使他转变了性别意识，在唱念做打中、眉目传情的戏剧角色中一点一滴地体味女人的爱怜、幽怨与悲情，改变自己原有的鲜明的性别身份，人一旦迷上一个虚幻的镜像，就开始了一段异化之恋。他自身是一个空无，活跃其中扮演某种角色的社会之"本我"是被谋杀的"真我"的尸体。主体是活着的死亡，因为主宰他的是伪主体，而非他自己。

这种种个体历史形成了程蝶衣新的想象。这一新的想象遮蔽了最初的性别认同，调节了程蝶衣对自己相似形象（或映像）的依恋关系。他误将这个并不是自己的"他者"认同为"自我"，在认同于这个镜像的同时，失却的正是自己。"霸王/虞姬"的角色契合了他在现实世界里无法实现的女性"身份"，"霸王别姬"超越生死的爱情主题也正填补了他关于人生的那份意义空白。于是，"他的异性身份选择和自己内在规定的存在意义高度统一，和段小楼的情感联结保持着平衡。"

为了彻底地完成对"虞姬"的身份认同，程蝶衣对"霸王"段小楼的爱情从舞台延续到现实之中。其实，程蝶衣对段小楼的苦恋，是作为"虞姬再世"的程蝶衣对楚霸王的忠贞。"他的爱情不过是对一个古老爱情的模拟，他心目中的爱人不过是对一个末路英雄的虚构，他的梦也不过是一出叫'霸王别姬'的京剧。"他被镜像界的虞姬蒙蔽，他要成为被世人千百年称赞的女人——虞姬。而虚拟占有段小楼是他找到女性身份的唯一途径。此时的程蝶衣已经丧失了性

别意识,丧失了自我。自我已被"他者"(虞姬)所谋杀。从此,主宰他生命的不再是他自己,而是有着"从一而终"的道德内涵和美丽动人外表的女性"虞姬",程蝶衣已成了一个傀儡。程蝶衣用以构建女性身份的虞姬来自剧本,来自戏曲舞台。只有在台上,他才能在霸王与虞姬的想象中,身着蝶衣,得到霸王的爱,得到完整的女性身份的指认。然而蝶衣把戏内的虚幻与戏外的真实混淆了,心理发生扭曲,渴望一份像虞姬那样的生死恋情,渴望做一个像虞姬那样从一而终的标准儒家女性。

好戏苦短,不久万农楼的头牌菊仙走进了段小楼的世界。从此,段小楼再也不是他程蝶衣的私家所藏。于是,他从"虞姬",变为菊仙口中的"师弟",心中的"楚霸王"变成了现实中有七情六欲、要养家糊口的段小楼。程蝶衣的女性身份构建逐渐失去表演场,而之前辉煌却又基于幻影的自恋经验,已使他误认自己为一个理想化的自我——虞姬,而本身的他早已被异化成另一种客体而存在。他已经迷失了自己的性别身份。程蝶衣并不是没有意识到自己"应该"回到男性本位的轨道上,也有许多女性渴望嫁给他。程蝶衣自己却说:"男人把他当女人,女人把他当男人,都是错爱。他是谁?"他已经迷失了。性别改写的经历使他拒绝恢复男性身份。他哀求师哥和他演一辈子的戏,试图在他的镜像人生中永远保留女性身份的认同。然而在师哥"不病魔不成活"的责备下,他"这辈子就是想当虞姬"的愿望已无法从假霸王身上得到满足。

菊仙抢走了他定义自己为女人虞姬的主体——"霸王",残酷的文革剥夺了他存放幻象的舞台和表演女人的衣饰,太公庙批斗会上段小楼的背叛使程蝶衣发出了"你们都在骗我"的绝望哀号以及菊仙的上吊让他开始重新审视自我。这个"你们"包括段小楼、那荣、袁世卿、青木、国民党高官等形成的镜城中的"虞姬"的男性看客。人人都逼着哄着他扭曲自己,却又不肯陪他直面扭曲的人生。程蝶衣开始发现女人原不过是镜城中的幻象。沧海桑田后,程蝶衣和段小楼在香港好不容易团聚,原以为和他抢了一辈子段小楼的菊仙死了,他从此可以和师哥长相厮守,地老天荒,却没想到,段小楼却托他把菊仙的骨灰捎来……60年的时间,不过是黄粱一梦,偏偏那个他爱的人要唤醒他的梦。他终于深深地明白,自己根本就成不了虞姬,虞姬只不过是立在自己梦中的一片刹那消散的海市蜃楼。疯魔了几十年,追求了几十年,竟然错了!他自己不是虞姬,段小楼也不是霸王,他耗尽一生去维护的爱,竟然是一份错!

"也罢,不如了断!"于是他在今生今世最后一次演虞姬时拔剑自刎。他这样做并非是对段小楼失望或心灰意冷,而是对"虞姬怎么演也都有一死"的注脚。有即是无,打破了镜像也就没有了存在。虞姬已不存在,再演下去已无意义。正如拉康所言:"现实世界产生愿望客体。在这个客体作为一个现实因素尚不能得到满足时,愿望也就消失了,生命本身也就和它一起消失了。"于是程蝶衣在明白他的女性身份终无法实现后,他幻象中的女性身份虞姬也就不复存在。自刎的虽然是程蝶衣,但他杀死的是他幻象中的虞姬,他的自刎是对虞姬身份的一个了断。"他自妖梦中,完全醒过来"了。于是,他"强撑着爬起来,拍拍灰尘气","随团回国去了"。程蝶衣终于认识到镜像界的虚幻,认识到自己永远不可能成为虞姬。他从镜像界回到现实,杀死了"虞姬",找回自我角色,重新做回自己。

五、穿越黑暗的光明——《风声》

【背景资料】

出品时间:2009年

片长:118分钟

制片地区:内地

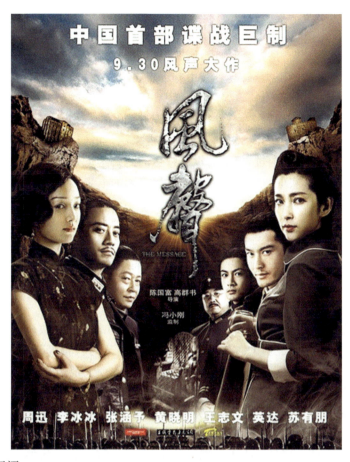

对白语言：国语
导演：陈国富
主演：周迅，李冰冰，张涵予，黄晓明，苏有鹏

【剧情简介】

在一个平常的夜晚，发生了一件不平常的事。原因是日军及伪政府的高级将领屡遭暗杀。在一次暗杀失手后，一位被捕的女同志被用尽各种酷刑后始终没有泄露半点机密，最后却被一个叫六爷的人用针灸征服了，六爷的银针插在奄奄一息的女同志身上，日军终于得到了情报。武田判断，只有内部情报已遭泄露的情况下，这些抗日杀手才能屡次得手，司令部藏有一位代号为"老鬼"的共产党，而"老鬼"在不知行动泄露的情况下，依然发出了错误的情报。武田在截获这份情报后，对汪伪政府直属单位"华北剿匪司令部"的情报人员展开了调查，希望能在五天后对刺杀人员瓮中捉鳖。武田调查到负责发送指令的"老鬼"就潜伏在剿匪司令部内，于是将最有可能接触到电报的五个嫌疑人——伪军剿匪大队长吴志国，伪军剿匪总队司令侍从官白小年，伪军剿匪司令部译电组组长李宁玉，伪军剿匪司令部行政收发专员顾晓梦，伪军剿匪总队军机处处长金生火——带到了封闭的裘庄。调查的期限只有五天，武田必须采取各种手段甚至残忍的酷刑才能找出"老鬼"。被软禁的五个人为了保全自己，也在处心积虑地观察着周围其余四人，都希望尽快把"老鬼"揪出来以便自己能够安全的离开裘庄。吴志国亦正亦邪，白小年文质彬彬，李宁玉自持冷静，顾晓梦洒脱娇纵，金生火处事温吞，他们当中谁才是真正的

"老鬼"？短兵相接明争暗斗之后，谁又能够最终逃出裘庄？

【鉴赏】

 影片在最初的宣传时期，是打着"中国首部谍战巨制"的大旗出现在人们的视线中的。谍战剧是以间谍活动为主题的一类影视剧，其中有卧底、特务、情报交换、悬疑、爱情、暴力刑讯等元素。对饱经战火的中国历史而言，这样的元素并不陌生，并渗透到中国文艺的各个领域。但是谍战这个词汇我们倒是用得不多，总觉得这个"谍"字带有某种贬义的色彩。谍战元素并不陌生，但是以谍战为题材的作品并不多见。无论是麦家还是电影《风声》，都是走了一条别人走过但不常走的路，或者说别人走过，但走的没有特色的路。这也是麦家及电影《风声》获得巨大成功的主要原因之一。其实电影《风声》是一部主题多元的电影。"历史就像'风声——远处传来的消息'一样，虚实不定，真假难辨"。麦家认为这是小说最肤浅的主题。关乎历史的故事总是给人厚重的感觉，就像加了根基的建筑，又像根系发达的大树。然而，今天的读者，正如麦家所担忧的那样，不再关心历史，不再关心大事，而是将太多的精力和精神放在了自我感受之中，因为这是个崇尚自我、张扬个性的时代。电影《风声》的出现，竟然在这样一个文化氛围中赢得了一个满堂彩，无疑是一个意外。建国60周年这样一个特殊的时代背景，加之国庆期间的档期，宛如一股东风，将电影推到了无人媲及的票房纪录。

 1940年的历史并不遥远。它是离我们大众影迷最近的一段充满故事和感情的历史时期，它是我们年轻一代的父辈们经历的时代，它是决定我们今天时代信仰和精神的年代。我们对那段历史再熟悉不过了，同时，我们感激那段历史给我们的今天带来的一切。所以说，电影《风声》正是触动了我们灵魂深处最温暖的一处，很多人说自己看电影的过程中哭了。一部电影能让观众笑，是好电影；若一部电影能让观众哭，那就是电影中的经典了。虽然我们不愿意承认，但那毕竟是一个事实，最起码是一个现象。那就是昂扬主题（这里我们姑且沿用麦家的说法）的故事往往不再讨喜，因为那是二十年前流行的东西。今天的大众，活的完全没有章法，这就是他们所谓的生存章法。历史、民族、自由、信仰、精神、牺牲、奉献等昂扬的词汇，不再是年轻一代生活中的关键词。取而代之的是现在、自我、个性、追求、独立、成功等。年轻的一代，在长辈们的质疑声中成长起来，成为了今天中国各行各业的主力军。意料之外也是意料之中，他们接纳了《风声》的故事，并给予了很高的评价，这是他们别样的爱国方式，这是具有新时代特色的爱国方式。这与2008年北京奥运会举办前夕，网络上给80后定性为"具有浪漫的爱国主义情怀的一代"是并行不悖的。

 电影中最煽情的部分无疑是在结尾处，顾晓梦的那段独白，着实揪住了所有观众的心："我身在炼狱留下这份记录，只希望家人和玉姐能原谅我此刻的决定，但我坚信你们终会明白我的心情。我亲爱的人，我对你们如此无情，只因民族已到存亡之际，我辈只能奋不顾身，挽救于万一。我的肉体即将陨灭，灵魂将与你们同在。敌人不会了解，老鬼、老枪不是个人，而是一种精神，一种信仰！"周迅特有的沙哑低沉的声音和意味深长的音乐令这段独白尤为动人。麦家说信仰是让你把自己"交出去"的一个具体的人或组织，从而使自己变得坚强和宽广。人生多艰辛，我们需要信仰的支撑。不管你是为亲情而活，还是为爱情所累，抑或是某种信念的忠实保卫者，你都是无怨无悔的。顾晓梦如此，吴志国如此，李宁玉亦如此，包括日本特务机关长武田也不例外。这里麦家对信仰一词的理解特别好。麦家将信仰一词拉下神坛，它不再是宗教术语，也不仅限于高谈阔论之中。现在信仰就在我们每个人的心里，在每个人的生活点滴之中。为民族为国家而活是一种信仰，为所爱的人而活也是一种信仰。顾晓梦、吴志国、刘林宗等为

民族为大义抛头颅、洒热血,李宁玉为爱情为友情消得人憔悴,武田为家族荣誉冒死犯上,王田香和六爷等人为仕途和金钱出卖良心……影片最后部分,顾晓梦说:"敌人不会了解,老鬼、老枪不是个人,而是一种精神,一种信仰!"这纯属影片说教功能的体现。其实,敌人是了解的,因为他们也有"老鬼"和"老枪"。

有人说,电影《风声》是丈量人心的尺度。一栋楼,五个人,各种极刑,就为一个秘密。这是一个关于民族命运的秘密,也是一个关于个人命运的秘密。五个人中,有人为信仰而保守这个秘密,有人为保住性命而破解这个秘密。五个人之间的关系可谓微妙至极。三天时间,五个人之间展开了白热化的心理战,猜忌、诬陷、谎言、谩骂皆有发生,直至被动用了大刑,这里的大刑远非皮肉之苦可以形容的,进而五个人的命运发生了翻天覆地的变化。麦家说"通过'密室和囚禁之困'考量一个人的智力到底有多深,丈量一个人的信念的力量到底有多大。"正如麦家希望的那样,人信念的边界无法度量。

第三节　经典港台电影鉴赏

一、独特世界里的独特意象——《倩女幽魂》

【背景资料】

中文名:倩女幽魂

外文名:A Chinese Ghost Story

出品时间:1987年

制片地区:中国香港

片长:98分钟

对白语言:粤语,普通话

导演:程小东

制片人:徐克

主演:张国荣,王祖贤,午马

上映时间:1987年07月18日(香港)

【剧情简介】

清贫书生宁采臣,去郭北县城收账,适逢暴雨,把账簿淋的一塌糊涂,无凭无据收账不成,又身无分文,只好去无人古刹兰若寺夜宿。

在去兰若寺的路上结识了剑客燕赤霞,两相不欢,但两人同宿在寺中,夜半子时,一时睡不着的宁采臣听有女子拂琴低吟,便一路寻去,那女子是女鬼聂小倩,幸有燕赤霞寻着鬼气赶到,聂小倩原想害死宁采臣,宁采臣在浑然不知小倩是女鬼的情况下,帮小倩逃过燕赤霞,宁采臣的单纯'傻气'令小倩对他心生爱意。宁采臣窘于无法交差,突发奇想,把淋得透白的账簿自己填了个七七八八,城里人听闻他夜宿古寺一夜无恙,惊诧的不得了,倒是让他把账顺利收了上来,在街上闲逛的他忽在奔丧的人群里看见小倩,是夜,忘不了小倩的宁采臣又回到了兰若寺,宁想带小倩走,不成。恍惚而归的宁采臣在街上看到通缉贴上的杀人犯头像,误认为燕赤霞就是那名杀人犯,不放心小倩的宁采臣一路奔回兰若寺。怕宁采臣迷恋自己无法自拔,小倩告诉了他实情,自己是鬼。深爱小倩的宁采臣决意帮她重新投胎做人,控制小倩自由的千年树妖显身,剑客燕赤霞赶到,揭开一场人妖大战……

【鉴赏】

《倩女幽魂》改编自中国古代短片小说杰作,由《聊斋志异》中女鬼"聂小倩"的故事改编而成,这本是一个不起眼的小故事,但经过李翰祥、徐克、程小东、叶伟信几位导演的间隔四分之一世纪的拍摄,《倩女幽魂》早已被大家耳熟能详。从总体上来看,三版《倩女幽魂》,它们在人物和剧情上的设置基本保持了统一,前两版都是"聊斋"中的人鬼之恋,最近一部是人妖之恋,都是正义的一方战胜邪恶的一方,人物在内外矛盾中将情感升级。宁采臣、聂小倩、燕赤霞、姥姥四位主人公有贯穿一致的出场,而87版中出现了小倩的妹妹小青、黑山老妖,在2011版中姥姥变成了树妖,出现了燕赤霞的师兄夏雪风雷。

1. 宁采臣

宁采臣是第一个出场的人物,他从出场到去破旧的古寺的促成原因在剧情上是有所不同的,在情节发展上也展现了宁采臣不同的人物风格与内心情感。张国荣扮演的宁采臣是路遇大雨湿了账本无法收钱而住入了兰若寺。同样,他被后院曼妙的琴声吸引而遇到聂小倩。张国荣饰演的宁采臣在人物形象与性格上与60版有很大差别,背着竹篓略显柔弱,书生气十足,一版中的义正词严与阳刚之气都减少很多。他在面对王祖贤饰演的小倩对他的"引诱"时并不斩钉截铁而是模棱两可,半推半就,表明他在内心情感上的畏惧和少不经事的无知。他遇事时

的软弱无力,缺乏成熟与稳重,完全摆脱了一版中家国天下的担当,一副白面小生的模样。所以,可以说是一个不谙世事的懵懂少年,凭天真无邪打动小倩,使得小倩心甘情愿地爱上他,他也在与小倩相爱的过程中从一个软弱的青涩男子变成一个成熟地敢于承担责任的男人,从一个涉世未深的收账书生变成一个闯荡过阴曹地府的成熟男子。最新版中宁采臣在形象上与前一版差别不大,但性格上和身份上有较大改变。这一版中的书生变成了水利专家,性格虽然软弱但是遇事信念坚定、勇气十足。他与小倩的相识依旧发生在兰若寺,不过影片中宁采臣已不是这场爱情的主导,宁采臣在叙事中更多承担了水利专家的责任感。此时的小倩是作为妖出现在宁采臣面前的,小倩欲与宁采臣发生关系,但是被单纯的宁采臣搞乱,最终,宁采臣的可爱使得小倩放弃了她的元气与生命,并渐渐地喜欢上这个给她糖果吃的宁采臣。

2. 聂小倩

聂小倩,她是影片的核心人物。小倩向往爱情、渴望自由、不懈追求幸福的人物理想在她的行为中表现无遗,影片将《聊斋志异》中对于女性的重视和尊重生动地再现。

聂小倩由王祖贤扮演,此时的小倩神秘、幽怨又性感,娇柔又风情万种,可谓是把鬼的妖媚全力地展现,面对这样飘逸妖娆如神仙般的女鬼,宁采臣半推半就,欲拒还休,这样的小倩着实勾魂摄魄。他们共同期待着"黎明不要来,让梦幻的今晚永远存在,留此刻的一片真,伴倾心的这份爱,清风温馨,冷雨送暖,默默让痴情突破障碍,不许红日叫人分开",好个"不许红日叫人分开",黄霑的这句歌词将小倩与宁采臣阴阳两隔的情感深刻地表达,鬼在人心中闯开心扉,人鬼在漆黑中相拥,爱你也宁愿背对着你,莫让朝霞漏进来。他们的爱在不经意间产生,也在不经意间得到升华。

3. 燕赤霞

燕赤霞性格丰富起来,极具喜感和暧昧,对小倩和宁采臣都一直充满善意,他的法力高强,性格刚烈,伴着声光电的那一段武打更具有老顽童之感,而这种顽童之感,正是他隐于人外,独善其身的法宝,因为在那个正义难以压倒邪恶的世间,他只得终日以挥剑、饮酒来麻痹自己,只有在深夜舞剑放歌时才能展露出他的真性情。苦涩、无奈的侠客豪情,一个没落侠士的沧桑情怀。

4. 姥姥

姥姥,虽然不是影片核心人物,但却是影片不可或缺的正邪两方中的邪恶的代表。对于渴望生命、爱情、自由,并为其幸福不断努力的小倩来说,姥姥是她遇到的最强劲的邪恶敌对势力。姥姥被妖魔化了,这个大反派姥姥还是由男演员反串,长长的舌头以及那阴阳怪气的语调,妖魔功力增强,脾气喜怒无常。在正邪人物打斗的场面中,姥姥的形象极具魔幻色彩。

"倩女幽魂"是中国影坛上频频出现,又被人津津乐道的香港鬼片电影。作为电影类型中鬼片的代表作品,自然也少不了音乐的参与。

二、喜剧与哲学的结合——《大话西游》

【背景资料】

中文名:大话西游
外文名:A Chinese Odyssey
出品时间:1994年
制片地区:中国香港

导演：刘镇伟
编剧：技安（刘镇伟）
制片人：周星驰
主演：周星驰，朱茵，吴孟达，莫文蔚，蓝洁瑛，罗家英，刘镇伟，蔡少芬
片长：87分钟，95分钟上映时间1995年1月21日（香港），2014年10月24日（大陆重映）
对白语言：粤语，普通话，闽南语
色彩：彩色

【剧情简介】

1.《月光宝盒》

话说孙悟空护送唐三藏去西天取经，半路却和牛魔王合谋要杀害唐三藏，并偷走了月光宝盒。观音大士闻讯赶到，欲除掉孙悟空免得危害苍生。唐三藏慈悲为怀，愿意一命赔一命，观音遂令悟空五百年后投胎做人，赎其罪孽。五百年后的一天，五岳山下的大漠之上风沙漫漫，突然来了一个奇怪的女客春三十娘。众人在斧头帮二当家带领下欲行抢劫，反被她制住。匪头至尊宝率众复仇失败，春三十娘勒令群匪找一个脚底有三颗痣的人。晚上至尊宝等欲用迷香加害春三十娘，却令其现出蜘蛛精的真身。至尊宝孤身潜入春三十娘的房中，发现多了一个白晶晶，至尊宝对她一见钟情。二当家夜探二女，查出原来春三十娘是蜘蛛精，白晶晶是白骨精，她们从菩提老祖那里得知唐三藏将会出现在五岳山，为了吃唐僧肉而来。二当家不幸被抓住，春三十娘用移魂大法将其奴化。菩提老祖为了挽回自己的过失来到五岳山，他说明至尊宝是孙悟空转世，至尊宝不相信。白骨精五百年前和孙悟空有一段纠缠不清的恋情，为了救至尊宝打伤了春三十娘，自己也受重伤。此时牛魔王杀到，二女不敌，挟持至尊宝和二当家回到盘丝洞。春三十娘逼迫白晶晶杀掉至尊宝，反被二人关在机关里。春三十娘欲用迷情大法对付至尊宝，又错用在二当家身上。白晶晶和至尊宝逃出后，白晶晶的毒发作，开始尸变，至尊宝为了白晶晶返回盘丝洞，他以知道唐僧下落为由要挟春三十娘和他一起去救白晶晶。白晶晶早上醒来不见至尊宝，误以为至尊宝不顾她离去，悲愤跳崖，幸为牛魔王所救。

至尊宝在盘丝洞找到盘丝大仙留下的月光宝盒，此时牛魔王带白晶晶来到盘丝洞。白晶晶以为春三十娘和二当家生下的孩子是她和至尊宝所生，愤而自刎。至尊宝为了救白晶晶，使用月光宝盒使时光倒流，几次之后至尊宝终于救下白晶晶，并告诉她没将其抛弃不管，是找春三十娘要解药，此时白晶晶明白真相，二人经过盘丝洞时，看见春三十娘正和牛魔王打斗。晶晶、三十娘欲合力击垮牛魔王，与此同时盘丝洞的洞门也要关闭，白晶晶、春十三娘为救至尊宝、二当家和孩子将自己和牛魔王关在盘丝洞内……至尊宝再次使用月光宝盒穿越，但是多次

后产生故障,竟将其带回五百年前,这时紫霞仙子向他走来……

2.《大圣娶亲》

紫霞与青霞本是如来佛祖座前日月神灯的灯芯,白天是紫霞,晚上是青霞,二人虽然同一肉身却仇恨颇深。紫霞有一誓言,只要谁能拔出她手中的紫青宝剑,就是她的意中人,此举被看成是仙界的耻辱而遭到追杀。这一日紫霞打败二郎神和南天门四大神将后来到水帘洞,恰巧看见神情迷惘的至尊宝。至尊宝好心告诉她这是盘丝洞不要乱闯,紫霞便就势将水帘洞改为盘丝洞,自封为盘丝大仙,至尊宝这才知晓自己回到了五百年前。紫霞宣布山上的所有东西都归她所有,包括至尊宝在内,并给他盖上记号——三颗痣,至尊宝发觉自己原来真是孙悟空转世。为了逃避青霞,紫霞将紫青宝剑给至尊宝让他骗说自己已被杀死,孰料至尊宝将剑拔出,紫霞发现至尊宝是自己的意中人。二人上街市散步时,紫霞向至尊宝表白心意,至尊宝自觉挂念白晶晶,拒绝了她,紫霞快快离去。晚上,至尊宝巧遇观音惩戒孙悟空的一幕,发现月光宝盒已被孙悟空抢走。至尊宝终于又将宝盒得到,却在将唐三藏变走的同时消失。至尊宝在一野店投宿,巧遇唐三藏、猪八戒和沙僧,牛魔王在这个时候出现,认为至尊宝是将唐僧作为迎娶自己妹妹的聘礼,将四人带回妖窟。牛魔王宣布妹妹和至尊宝的婚事,同时宣布自己亦将纳妾,新娘是他从沙漠中救回的紫霞,聘礼是从唐僧手中得到的月光宝盒。这时铁扇公主赶到,牛魔王大惊失色,至尊宝趁机找到紫霞,撒谎说自己爱她,骗她偷取月光宝盒,二人约在二更时分见。晚上至尊宝欲赴约取月光宝盒,却撞上猪八戒和沙僧并被他们要求去救师父,迎面撞见牛魔王的妹妹香香。香香恼恨至尊宝移情别恋,用移形大法将紫霞和猪八戒转换,失误之下又错将自己和沙僧转换。其实紫霞在晚上是青霞,因此和猪八戒转换身体的是青霞,众人正在大乱时,牛魔王和铁扇公主互相打斗到这里,原来铁扇此次是来找孙悟空重叙旧情,二人互相吃醋而至打斗起来。

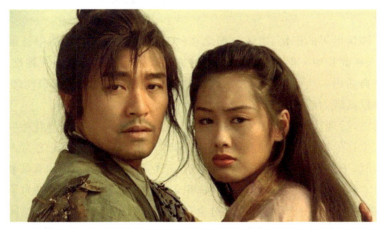

牛魔王抢走了铁扇公主的宝扇,将一众人等带回妖窟,至尊宝为逃避铁扇假装跳悬崖,不料真的掉了下去,却救了三个被抓住的小偷。至尊宝在昏迷中将三人带到盘丝洞,这时白晶晶慕盘丝大仙之名前来拜师,至尊宝向其说明前因后果,决定和她成亲。另一方面,牛魔王逼迫紫霞结婚,紫霞幻想自己的意中人会踏着七彩祥云来救自己。白晶晶看见了紫霞留在至尊宝心里的一滴眼泪,发现至尊宝之所以回到五百年前其实是为了寻找紫霞,她留下一封信后离去。至尊宝死后回到了水帘洞,因为死前看到紫霞留在自己心里的一滴泪,意识到自己深爱的其实是紫霞!他决定戴上金箍圈,恢复无穷法力,解救紫霞脱离苦海!甘愿接受观世音的完全

脱离尘世,一心一意保护唐僧西天取经的条件。孙悟空踏着祥云来救唐三藏,却对紫霞百般讥讽。旨在让紫霞忘了自己,他深知自己已经不能再和紫霞长相厮守了!牛魔王打不过悟空,恼羞成怒,取出铁扇将城市扇向太阳。悟空用力顶住城市,牛魔王暗中偷袭,紫霞拼命为悟空挡了一叉。"我的意中人是个盖世英雄,有一天他会踩着七色的云彩来娶我。我猜中了前头,可是我猜不着这结局……"紫霞带着深深的遗憾走了,悟空抱着紫霞的尸体久久不愿放开,但是头上的金箍却越收越紧,无奈松手,看着紫霞飞向太阳。悟空将所有愤怒发泄在牛魔王的身上,终将其打死。城市离太阳太近快要爆炸,师徒四人借助月光宝盒离开。苏醒后的悟空好像置身于另一个世界,所有的人或物都变了样。难道这是一场梦而已?悟空似乎无法相信。他看到了菩提的化身而挨了前世所谓的三刀,看到了春三十娘和白晶晶的化身和睦相处,看到了至尊宝和紫霞的化身并且帮助他们紧紧相拥在一起后,他心事终了,义无反顾地踏上西天取经的征程……

【鉴赏】

现代人对于纯情世界的记忆、追怀与渴念在《大话西游》深深的感动中被触动、被唤起、被激活,并悄然注入在此片中。但当《大话西游》被纳入"后现代"的语境中并被推向经典后,它也成了后现代的经典话语。然而,尽管《大话西游》中弥漫着后现代的情调和气息,但并不意味着在其所指模式中就显现为后现代精神。

就生存论而言,后现代所显明的生存模式是"非人化生存",也即是异化生存。它所表明的是:异化,是人的生存处境,是此在的真实状态。同时它也意味着人对人之为人的原始状态失去了记忆与感知时,于是生命固有的本真状态成为记忆的荒漠后,此在的真实状态也就担负起重构并描述生存本真状态的使命。在后现代那里,异化也就理所当然地成为了生存的本真状态。而《大话西游》则彰显了纯情的生命。对生存来说,纯情意味着什么呢?同样当我们从生存论的视野,浸入人类意识的历史长流时,发现在人类意识中有关于人是情感动物的记忆,这即是说情感曾作为生命唯一素质而言说了人类生存的本真状态:情感化生存。《大话西游》的纯情世界正是要把生命还原为情感,所要彰显的恰恰是非异化生存。

《大话西游》用无厘头的搞笑方式颠覆了实存社会的话语机制,从而使此话语机制的内在价值随其神圣根基的颠覆而成为了无价值,并在荒诞与可笑中将之撕碎。在颠覆中,当下社会和文明所生成的人生模式也失去其指引人类的神圣性,而生命本身则在人生模式的颠覆中也不断消解此在的社会机制赋予生命的社会性、道德性等一切被迫承担的"他我"。"他我"在消

解中成为无价值,同时"本我"则在彰显其特别有价值,并不断消除无价值的他我。当本我完全显现,生命就显现其原初本真的状态——纯情。《大话西游》正是把情感作为生存的本真的界定,在终极指向中,情感成为了价值与意义的唯一尺度。这就是为什么瞎柄这些强盗的任务只是抢脚底板,为什么神仙妖怪不做其正当职业而偏偏迷恋于世间的情爱,为什么菩提老祖在做山贼之余,却留恋于人间微妙的情感的探究,这就是"荒谬"。在实存话语机制所认可的东西成为了无意义的荒谬之后,情感化的自我生存也就成为了《大话西游》的本真显现。

《大话西游》进一步把情感化生存设置为两大世域——爱与恨。纯粹的爱与恨构筑了生命的价值与意义的终极根基与生存空间,也建构了生命的每一历程。情圣至尊宝从来都是为了爱而活着,紫霞来到世间只是为了寻找命定的情缘,白晶晶五百年来嫁不出去只是对孙悟空深情难忘。爱在支配着生命,生成着生命。同样恨也如此,春三十娘与白晶晶,紫霞与青霞生来就在无缘无故的恨中。如果至尊宝显现为爱的极端,而牛魔王则与至尊宝决然对立,显现为恨的极端。在《大话西游》中爱与恨很多时候都是荒唐可笑的。这种荒唐与可笑同样要做的努力是在消除黏附在爱与恨上的庸俗化的实存社会所赋予的其他维度的动因,使之纯粹与纯真。于是爱成为了爱,恨成为了恨,生存成为了生存。

《大话西游》中人们时时刻刻在爱着与被爱着,恨着与被恨着。当生命形式和其终极根基如此完美的交融与渗透,就在诗意中彰显了神圣生命的本真奥秘。这即《大话西游》中的爱与恨被推向终极时带来的对生命的洞烛与阐释。这即《大话西游》的现代性神话(原型)构筑。有趣的是《大话西游》把古希腊神话精神置换变形到了中国传统的神话模式中,于是我们看到也正是深深迷醉于爱与恨的纯情,才使我们面临着难以言说的悖论与无奈。

《大话西游》的最终的意旨实实在在是对爱恨情仇的否定与化解来"配合"大无量之佛法精神。这即是至尊宝的生命之旅:情圣向佛圣的皈依。如果这皈依乃其成人之途,那么这皈依早已前定。至尊宝无数次梦回水帘洞,观音告诉他:不是别人带他来,是他自己要来的,一个人离家太久了总要想家的。因为前世是佛徒孙悟空,故至尊宝注定的皈依是佛法世界,这一前定也就暗含了情圣的命运:从此越是迷恋情爱,生命越是无意义,因为,在价值的抉择与取舍中,情感的终极化永远都在配合大无畏之神圣佛法。那么佛法在《大话西游》又被进行了怎样的透视呢?同对生命本真的界定一样,《大话西游》也在荒唐与可笑中搅乱并颠覆了佛法世界的因因果果与是是非非,然而,它也同样在颠覆中彰显了佛法之为佛法的真谛——对情感生命的否定。对佛家言,宇宙森罗万象,然皆空幻不实。一切有为法,如梦幻泡影。生命即虚幻,而世俗生命为情欲所困,为无明业障所困,迷妄执著,堕入无穷之轮回中,坠入虚无与苦难的深渊。一切因缘起于情与欲,故佛法旨在破除对情欲生命的执著,除迷去妄,敛性息心,以了悟空静本色,见性成佛。这即是以真如为终极根基的大无畏之佛法生命精神,它与以情感为终极根基的生命精神决然对立。情感化生存执著于情感、执著于生命,而佛法却洞穿情感生命的空无本质,破除其神圣性。至尊宝"生又何哀,死又何苦",是佛法对生存的肺腑之言与本真感知。

至尊宝并不是一开始便认同佛法生命的,与之相反的是他在生命之初是否认佛法的。在至尊宝的情圣岁月中,它从来就认为自己是一个人的存在,情感的存在,所以他才断然否定自己就是前世孙悟空,并拒绝孙悟空所担当的佛家天命。然而他终究放弃了情感生命,认同并担当了佛法的使命。我们要追问的是:至尊宝的心灵为什么会裂变,情感生存终究无意义吗?原来在他的情感生命中,他最终发现爱是虚幻的、痛苦的,有限的爱永远都在生成着恨,恨是永恒的,恨才是生命的唯一元素。而在他的生命的最初的期待与预设里,爱才是永恒的,而且恨从

来就和爱是互无干涉的两大世界。所谓情圣，即把情爱推向神圣并由此而取缔其他情感而成为唯一生存方式与价值尺度的人。当他对白晶晶一见倾心后，这份真挚之爱便成为其生命的终极意义，生命存在的神圣使命即为之抱守，为之奔涌。这一奔涌的渴望即使爱从"未然"生成为"已然"状态。然而在此生成的渴望中，当未然成为已然时，恨便滋生了。恨即来自对爱的生成之途的羁绊。爱便具有了另一种显现形式：对羁绊的恨。而且由于爱的至高无上与神圣性，恨作为其显现也分享了这一神圣性，也分有了爱作为生存的意义与价值尺度。爱不再唯一，同时恨也在生成着蔓延与爱无干涉的属于恨本身的世域。爱之弥笃，恨之弥深。当恨已经分有了爱的至高无上的神圣性后，也意味着恨也成为生命的执著。尤其是深爱着的却永远处在未然状态时，生命便处于爱之理想与现实分裂的不和谐状态。当实存生命无法承受分裂的痛苦，也无法承受未然状态所带来的生命的空虚时，生命就需寻求新的载体来弥补并充实神圣之爱的未然与已然的间离而带来的价值与意义之无法落实的空洞。于是恨便担当起这一重任，走向了曾是爱所居住的意义之家。同时与爱无关涉的恨也随之不断弥漫，当恨走向极端，占据了生命的全部，也就取消了爱的神圣性。爱便渐渐消散，而恨则全面取代了爱后便成了生命的全部，于是爱便拥有了有限的品格。有限的终究是虚幻的，而当把有限之爱推向无限神圣时，就形成了生存根基的空洞，于是生命就走向了痛苦。

至尊宝为了与白晶晶的神圣而不可侵犯之爱，无意中竟穿梭时空隧道，寻回到五百年前。这时由于白晶晶不在场，即意味并象征着神圣之爱的已然状态的隐匿与缺席。至尊宝无时不感召到来自遥远的隐匿之爱的呼唤。然而正是爱的不在场，才使得至尊宝在回归爱的渴望与努力中转向了恨。因为五百年前的此在时空中，大千世界，花花草草，妖怪神人都成了其回归的羁绊。恨充溢于至尊宝的生存空间，并承担起生存价值之尺度而取代并填补了爱的缺席。正是来自对于爱的回归之渴念，才使至尊宝在不经意之中成了恨的载者。

于是深爱着至尊宝的紫霞，对至尊宝来说只是一个认识的讨厌女孩。因为至尊宝的所有渴念都是回到晶晶身边，也即是五百年后的世界。这一渴念生成了至尊宝对恨的执著，然而也是对恨的执著才渐渐淡化对爱的渴望。恨正如爱的"人格面具"，戴久了也就容易"失真"。而一旦"失真"，恨不再是"面具"，而是人的实在状态了。恨造成了当下境遇的变幻莫测而使渴念在渺茫之中苍白无力。不管至尊宝承不承认，爱正走向荒漠中。而他仍然忠行的要回到五百年后的努力，也可能是只能欺骗自己的一种谎言的真诚表露。而最终认识到这一点的恰恰是他曾经执著的恨的消解。对五百年前时空的恨，对紫霞的恨竟然在慢慢淡化。而至尊宝还在试图做着一种以恨彰显爱的努力的话，那么对紫霞的恨的消解正意味着对晶晶的爱的淡化。而最终当他不得不承认他毫无理由地爱上了曾经所讨厌的紫霞后，对晶晶的爱终于消失了，而更为可怕的是对晶晶的这份感情成为了他新爱的心灵羁绊——恨。

晶晶的突然到来，至尊宝违着良心做着与晶晶结婚的努力。但这种努力并不是对爱生成为已然状态的企盼，他是想实现当初对生存模式的预置与期许，他急切地要挽留住随着与晶晶的神圣的爱而逝的曾经的预置价值与意义。晶晶的悄然而去的选择最终表明了当爱已成往事，已成为昔日田园牧歌时，违背这一实存的抉择是徒劳的。于是菩提老祖有了永久的困惑：爱一个人需要理由吗？后来的春三十娘的当头棒喝终于使至尊宝晃然开悟：生又何哀，死又何苦。一切如过眼云烟，转瞬即逝，于是他走向了佛法，而首要的使命即取西经来化解恨。

至尊宝要追问的是为什么爱一个人那么难，而恨一个人可以十年百年地长久地恨下去。在他看来，恨是生命的唯一本真状态。而正是恨带来了生命的罪恶与痛苦。恨也被化解了，生

命还拥有什么呢?至尊宝似乎从未注意到,其实恨也同爱一样,也是短暂的,并无限地向爱生成的。春三十娘在生下唐僧容纳二当家后,爱已在恨的世界里萌生。而最后和晶晶并肩死于牛魔王的手下时,五百年来的恨已随风而逝。终究她作为恨的存在转向了爱的存在。紫霞与青霞也一样,与生俱来的恨终究被姐妹深情所替代。而恨的象征牛魔王,最终不也死了吗?正是牛魔王的死,也表明了恨和爱一样永远都是短暂的,并且是向爱生成的。生命如斯。爱与恨永远都在不断地相互生成,相互衍化,相互冲突,相互融合,相互对立,相互消长,相克相生,相依相成。

爱与恨恰如太极的阴阳两仪在永恒的相互运动中变幻出五彩斑斓的生命图景和生生不息的大千世界。爱是痛苦的,恨也是痛苦的。生命总是要承受把有限的爱或恨推向终极价值并为之执著的痛苦。而且,在爱与恨的冲突对立与生成转化中,生命常常被推向生存的两难抉择的边缘处境,也被推向了价值之间的对立与转化而产生的巨大张力所带来的生存方式的巨大落差的困境,这就是生存的永恒的痛苦状态。或许正是有限的爱与有限的恨的不断地相互生成,人也就在做西西弗斯式的永远不停地寻求生存价值的取向。这就道明了人是痛苦的生存,这就是情感生存的本来面目。生存即痛苦之旅,而生命的高贵则在于对生存的执著,对情感的执著,在执著中孕育着生存的痛苦,在痛苦中蕴育着生的欢歌。在执著中生命从虚空走向了实在,从有限走向了永恒,从而拥有了意义。

至尊宝要化解恨,实际上也就化解了爱,化解了情感。他要化解痛苦,事实上也就化解了生命。他担负起了解救人类的使命,然而却放弃了对个体生命的执著,放弃了对情感生存的执著,也放弃了对痛苦人生的承担。在放弃中不能不认为,至尊宝缺乏坚韧的生命力。当至尊宝走向了平淡心境,给我们带来了痛心疾首的深憾:为什么至尊宝的心灵如此脆弱,只能享受情爱的欢娱而不敢承担生命的痛苦?与之相反的恰恰是神仙和妖怪。当仙子紫霞知道了她的命定的情爱将终究成为梦幻泡影时,她在对爱充满激情的向往中默默地承受着爱的痛苦,并仍心甘情愿至死不渝地深爱着、恪守着这份情缘,尽管恰似飞蛾扑火。晶晶则在爱与恨的交织中守候孙悟空达五百年之久,并为了假称是孙悟空的至尊宝而与师姐反目,终以性命相许。

三、华丽的忧伤——《花样年华》

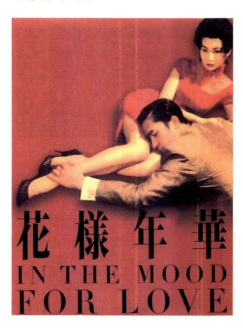

【背景资料】

中文名:花样年华

主演:张曼玉,梁朝伟

出品时间:2000年

导演:王家卫

制片地区:中国香港

片长:98分钟

上映时间:2000年

对白语言:粤语,沪语

【剧情简介】

1962年的香港,报社主编周慕云和太太搬进了一幢公寓,与他们同时搬来的,还有另一对年轻夫妇——苏丽珍和丈夫。苏丽珍在一家贸易公司当秘书,而她的丈夫由于工作关系,常常出差。周慕云的妻子和苏丽珍的丈夫一样,经常不在家,于是独自留守的周慕云和苏丽珍成了房东太太麻将桌的常客。在逐渐的交往中,周慕云和苏丽珍发现对方有许多与自己共同的兴趣和爱好,比如看武侠小说等,相互之间变得越来越熟悉。直至有一天,两人突然发现各自的另一半原来早已成为一对婚外恋的主角,周慕云和苏丽珍不得不共同面对这个现实。两颗受伤的心小心翼翼、难舍难分,却最终化成了无缘的伤痛。那是一种难堪的相对。她一直羞低着头,给他一个接近的机会。他却没有勇气接近。她掉转身,走了。身处遥远的异国,周慕云仍无法忘记过去与苏丽珍的种种。如果当天她真的答应跟他走,他们现在会不会还在一起?抑或注定分离,各奔东西?也许有人会说,自从他们同一天搬进同一层楼房,成为门户比邻的邻居,命运已将他们放在一起了。而当他们发现彼此的配偶竟发生了不可告人的关系的时候,在他们之间更像是牵连着无形的线,要割也割不断。至今他还能看见那一群飘荡的身影,刹那的相聚。房东夫妇们、自己的妻子周太太、陈先生、陈太太——苏丽珍。楼梯间,走廊上,与她擦肩而过,或微笑寒暄,又何曾想过她那素静的面容,明媚的体态,竟会成为他日深刻的思念。他们在配偶背叛的阴影下,各怀心事地靠近。那是个一切变得飘摇不定、难堪的所在。有时她仿佛依赖,又突然叛离。他想要占据,但缺乏勇气。想要忤逆,但是面对着她那庄重的神色,他感到说不出来的情怯。见不着时,愈来愈想。那些背着人偷来的、幽室相守的时光,是多么和煦而平静。那些久候不至的苦等,明知是她却听不见声音的电话,又是多么的炽热和辛烈。直到他做出了远行的决定,才向她道出真心的说话。此时此刻,他不禁想到他真正背叛了的人,也许是她。一切都退去了,香港、1962年、那个陈旧的秘密。不管当初是为了报复或色诱,抑或单纯的慰藉,到最后,只剩下眷顾。

【鉴赏】

《花样年华》是香港导演王家卫执导,香港著名演员张曼玉和梁朝伟主演的一部影片,获得了第53届戛纳电影节最佳男主角奖、最佳特别技术奖。影片以一名被丈夫冷落的女人和一名遭妻子背叛的男人为主人公,讲述了两个人相识、相怜、相恋,而又主动相离的故事。影片如一首二十世纪三四十年代旧上海的老唱片,喑哑、忧伤、缓慢地流淌在昏黄而苍凉的夕阳残照下,撩起人一种说不清道不明的哀婉、幽怨、落寞而凄凉的情绪。

婚外恋是现代文明人热衷探讨的话题。人类逐渐告别了野蛮的群婚制和对偶婚,实行了一夫一妻的婚姻制度。这种婚姻形态一方面体现了人类进化的成果和文明的程度,另一方面

也带来了一些社会问题。因为人的感情不是一成不变的,尤其在现在的信息社会,夫妻双方由于生活的环境不同,接触的信息不同,久而久之,两人的思想观念和行为方式就会产生很大的分歧。因此,这就导致了婚外恋的发生或婚姻的解体。

《花样年华》男女主人公的配偶或许由于工作上的接触产生了婚外恋情,背叛了各自的家庭,这给男女主人公造成了很大的伤害和打击。"同是天涯沦落人"的共同心境使他俩慢慢靠近,不知不觉地,他们自己也陷入了当初他们所深恶痛绝的婚外恋的沼泽。在道德和自尊的双重约束下,他们毅然决然地斩断了情缘,重新回到了各自冷清、孤独和寂寞的家。影片的结尾虽说两人都离开了配偶一个人生活,但是,我们从他们身上感知到的信息却是:他们理解了配偶的不忠和背叛,也消解了配偶给他们带来的伤害和痛楚,这是他们从自己的这桩婚外恋情中悟到的:任何一个男人和女人,只要遇到合适的土壤、空气和水分,很容易就会产生爱情之花,因为人的感情是复杂多变的,人的天性是喜新厌旧的。至此,两人如菩提树下开悟的释迦牟尼,心中一片澄澈明净,无怨无恨,有的只是对往昔恋情的回味和对生活的感激。《花样年华》这种对婚外恋的理解和诠释,无疑是十分高明的。

月满则亏,水满则溢,任何事物达到了极致之后便开始走向它的反面,美的事物也是一样,所以,为了使美能够存在得长久一些,人们便设法使之保留在残缺状态,西方的断臂维纳斯、中国武侠小说中杨过和小龙女天残地缺(一个断臂,一个失身)的爱情就是如此,因了这份残缺,美反而更能打动人,更能激起人的疼惜和怜爱的情绪。《花样年华》深谙人的这种审美心理,它没有给男女主人公安排一个圆满的结局,反而一个被送到国外,一个被留在香港,让男女主人公在时空的阻隔中去回味昔日爱情的甜蜜。王家卫曾经说过:"影片结尾两个人在一起会开心吗?我不太相信。"王家卫深知:美的东西易碎,尤其爱情更为娇嫩,沾不得一点尘世的烟火。如果让男女主人公突破道德的防线,各带着颗伤痕累累的心结合在一起,每天忙活柴米油盐一日三餐,那他们的爱情还会长久吗?毫无疑问,答案是否定的。因此,男主人公周慕云最后选择了离开,女主人公苏丽珍也没有要求跟随,虽然一个在心里千万次地问:"如果有多一张船票,你会不会跟我一起走?"另一个也在心里万千次地问:"如果有多一张船票,你会不会带我一起走?"但最终这话都没有说出口。两人明智而痛苦地选择了分离,虽然心中有遗憾,但因为这份遗憾,反而留住了对方在自己心目中完美的形象,留住了一份再不能被残酷的现实掳走的爱情!《花样年华》用残缺和遗憾抒写了一份人间别样的爱情!

据王家卫说,拍摄此部影片前,特地请上海老裁缝为女主人公量身定做二十四套旗袍。这些旗袍有橘红色的、深蓝色的、黄绿色的,白底碎花的、棕黄大花的、纯色无花的……万紫千红、美轮美奂的旗袍既向观众暗示了女主人公内心的孤寂与落寞——花样的年华、美丽的青春无人欣赏,只能消磨在日复一日地等待、寂寞和忧伤中,同时又向观众传达出了女主人公对美和爱情的不懈追寻。众所周知,一个女人如果蓬头垢面、不事修饰则说明这个女人放弃了爱情;相反,如果一个女人时时刻刻注意自己的容貌,注重自己的衣着,甚至在穿过一段晦暗、肮脏的小巷去买面时仍然穿得漂漂亮亮、风情万种,显而易见表明这个女人内心里仍存在着对美的热爱、对爱情的渴望。苏丽珍把对爱情的渴盼隐藏在频繁更换的旗袍下,旗袍每一种花色和款式的变化都隐喻地书写着她对爱情的热烈呼唤和追求。除此之外,旗袍的变换还有一种功能,那就是暗示时间的流逝和推进情节的发展。这部影片大胆地运用了蒙太奇的手法,对故事情节进行了大刀阔斧地剪辑,如果没有旗袍的存在和变换,观众就很难明白故事情节的发展变化。比如两人在西餐厅就餐的一个场景,苏丽珍刚开始穿的是一套乳白色点缀有百合花的旗袍,后

来则换成了棕黑色带竖条纹的另外一件,从苏丽珍旗袍的变换中我们就可以知道两人吃饭已不是一遭,旗袍的更换在这里就承担了暗示时间变化和推进情节发展的功能。

《花样年华》像一幅淡淡的水墨画,一张干净的灰白色宣纸上勾勒出几枝疏梅、斜石或墨荷,这些疏梅、斜石或墨荷只占据画面的一角,留下大片的空白供观者想象和补充。中国画讲究"留白",中国美讲究含蓄和蕴藉,中国人对爱情的要求也是"吐三分、留七分"的。《花样年华》的男女主人公对对方的爱不可谓不真、情不可谓不浓,但在表达的时候却是欲言又止、欲说还休、"欲语泪先流"的。最有代表性的是周慕云为躲避日益炽热、无法自控的感情去了新加坡之后,苏丽珍有一次情不自禁地给他打电话的场景。这在西方的电影中不知该如何大肆渲染,但在此部影片里,苏丽珍却是欲言又止,一字未吐又挂上了电话——千回百转、刻骨铭心的爱无法用语言诉说。影片此时无声的处理胜过滔滔的倾诉,留下大片的空白供观众揣摩和体味,使人回味无穷。两人肌肤的接触也仅限于拉拉手和拥抱,连亲吻都没有,更不用说床笫之亲了。这种含蓄的爱情表达方式跟男女主人公内敛的性格是一致的,也跟他们对爱情的态度是吻合的:在他们心目中,一直坚守一份"跟他们不一样"的纯洁的爱情,一份目的不在于情欲的宣泄而在于情感的慰藉的柏拉图式的爱情。这种爱情如深山幽林里的清泉,时断时续若隐若现,却又经年流淌,永不停息。

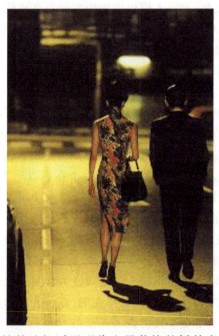

《花样年华》用简约的诗性笔法探讨了现代人最苦恼的婚外恋问题,表现了道德、规范约束以及克制在传统的东方社会里的力量,展现了东方人情感层面的丰富曲折。人物的一颦一笑、一举一动伴随着缓慢但节奏感极强的华尔兹,晃动的镜头把每一个画面都处理得色彩迷离,恍如春梦。美轮美奂、线条优美的旗袍则向观众展示了东方女性的娴雅、温柔和含蓄之美。整部影片如一首婉约的唐诗宋词,一切都是那么朦朦胧胧、隐隐约约,一切都是那么意犹未尽、余音袅袅。所有的激情最终以含蓄和克制化开,化成万种柔情和惆怅;理智最终战胜情感,但情感却躲在一个角落里永远回味着伊人的衣香鬓影。这部影片把东方人独有的唯美内敛的爱情表达方式演绎得细致入微,如同中国古典的江南园林,别有一种曲径通幽、含蓄蕴藉的风韵,让观者回味无穷。

四、侠义云天 中国情怀——《卧虎藏龙》

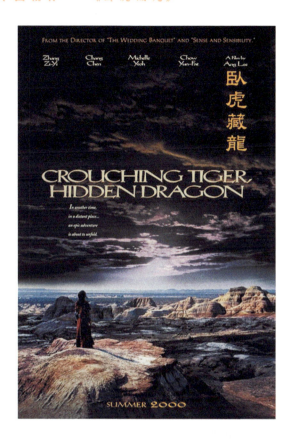

【背景资料】

中文名称：卧虎藏龙

外文名称：Crouching Tiger，Hidden Dragon

片长：120分钟

出品时间：2000

导演：李安

主演：周润发，杨紫琼，章子怡

对白语言：汉语普通话

【剧情简介】

　　一代大侠李慕白有退出江湖之意，托付红颜知己俞秀莲将自己的青冥剑带到京城，作为礼物送给贝勒爷收藏。这把有四百年历史的古剑伤人无数，李慕白希望如此重大决断能够表明他离开江湖恩怨的决心。谁知当天夜里宝剑就被人盗走，俞秀莲上前阻拦与盗剑人交手，但最后盗剑人在同伙的救助下逃走。有人看见一个蒙面人消失在九门提督玉大人府内，俞秀莲也认为玉大人难逃干系。九门提督主管京城治安，玉大人刚从新疆调来赴任，贝勒爷既不相信玉大人与此有关，也不能轻举妄动以免影响大局。俞秀莲为了不将事情复杂化，一直在暗中查访宝剑下落，也大约猜出是玉府小姐玉蛟龙一时意气所为。俞秀莲对前来京城的李慕白隐瞒消息，只想用旁敲侧击的方法迫使玉蛟龙归还宝剑，免伤和气。不过俞秀莲的良苦用心落空，蒙

面人真的归还宝剑时,不可避免地跟李慕白有了一次正面的交锋。而李慕白又发现了害死师傅的碧眼狐狸的踪迹,此时李慕白更是欲罢不能。玉蛟龙自幼被隐匿于玉府的碧眼狐狸暗中收为弟子,并从秘籍中习得武当派上乘武功,早已青出于蓝。在新疆之时,玉蛟龙就瞒着父亲与当地大盗"半天云"罗小虎情定终身,如今身在北京,父亲又要她嫁人,玉蛟龙一时兴起冲出家门浪迹江湖。任性傲气的玉蛟龙心中凄苦无处发泄,在江湖上使性任气,俨然是个小魔星。俞秀莲和李慕白爱惜玉蛟龙人才难得,苦心引导,总是无效。在最后和碧眼狐狸的交手之中,李慕白为救玉蛟龙身中毒针而死。玉蛟龙在俞秀莲的指点下来到武当山,却无法面对罗小虎,在和罗小虎一夕缠绵之后,投身万丈绝壑。

【导演介绍】

李安(Ang Lee),编剧、导演。1954年10月23日出生于台湾屏东县潮州镇,祖籍江西德安。1995年,李安凭借英文电影《理智与情感》,获得奥斯卡金像奖七项提名,进入好莱坞A级导演行列。1999年,因执导《卧虎藏龙》首次获得奥斯卡金像奖最佳外语片奖。李安是电影史上第一位于奥斯卡奖、英国电影学院奖以及金球奖三大世界性电影颁奖礼上夺得最佳导演的华人导演。

【鉴赏】

毋庸置疑,中华民族的鲜明文化特征就是我国影视艺术在世界上的最大优势和特色。但一些新生代的导演在接受了西方电影或者文化之后,常常会在借鉴西方的同时忘记中华民族的传统文化底蕴,这种抛弃根本的做法很明显就像没有根的浮萍,不可能拥有长久的生命力。虽然从十九世纪末我国的国门向西方打开之后,西方殖民主义文化对我国文化产生了很大的影响,但无论在生活方式还是价值观念上,我国始终都与西方文化有着无法跨越的差异性。对电影人来说,如何利用好我国传统文化中好的一面,是其应该一直追求的问题。李安的《卧虎藏龙》就是立足于中华传统文化精神的产物,虽然其中对西方文化进行了择取和融合,但其基调仍然是以我国传统文化为主的。首先《卧虎藏龙》的题材本身就带有浓厚的中国风意味,《卧虎藏龙》改编自王度庐的武侠小说,而武侠小说是中国特有的文学体裁之一,与现代的很多小说相比,武侠小说始终保持我国的一些特性。武侠小说中包含的武术招式与术语更是中国传统文化中具有特色的一部分,《卧虎藏龙》中无论是称谓礼仪还是禁忌民俗等都是我国传统美学的反映,具有巨大的文化魅力。《卧虎藏龙》对我国传统文化体现最深的一点是我国传统的伦理观。

《卧虎藏龙》中的李慕白与俞秀莲无疑是中国文化精神最直白的反映者,通过李慕白与俞秀莲两个人,我们能够明显地看到中国所特有的传统文化精神。在我国的传统文化中,一直以来都很讲究"伦理主义"、"重道轻器"以及"德政相摄",在李慕白与俞秀莲的身上我们也完全能够看到他们对于传统精神的恪守,两人都以家族为重,坚持侠义大德,不仅尊师重道,而且克己宽人。《卧虎藏龙》中,俞秀莲是有丈夫的,但丈夫在与她成婚的那天去世,李慕白与俞秀莲的丈夫是好友,因此在此后的很多年,李慕白都处处照顾着俞秀莲。不知不觉间两人便互生情愫,但中国自古有"朋友妻不可欺"之论,碍于伦理道德他们只能默默暗恋,谁都不肯也不敢向对方倾诉爱慕。与他们在行动上的无拘相比,两人的内心却是被沉重束缚,在他们的身上我们很容易就能找到中国传统的文化精神。在传统的"礼"与"非礼"之间,两人不约而同地选择了"非礼"。在爱情中采取了最中国式的方式——退却。通过对李慕白与俞秀莲之间隐忍感情的细腻刻画,国人心领神会为两人惋惜,西方的观众也能从中对中国的传统文化一探究竟,原汁

原味的中国式文化无疑是吸引西方观众的利器之一。

人类世界之所以能发展成目前的形势,也是国家与国家、地区与地区不断交流与融合的结果。人们在秉持自身文化意识的基础上,有选择性地吸收其他不同的文化优势,《卧虎藏龙》是中国电影中西方文化择取融合的最典型代表,整部影片始终贯穿着东方与西方两种文化精神或强或弱或高或低的择取与融合,形成了《卧虎藏龙》独特的文化底蕴。可以说,《卧虎藏龙》最精彩的部分就是李安让中西方差异明显的精神文化意识毫不突兀地融合在了一起。影片中李慕白虽然是中国传统文化精神的代表,始终恪守中国礼法,绝对不会背离礼法,但通过与玉娇龙的交手,也同样带给了李慕白极大的震撼。玉娇龙的桀骜与不逊,在李慕白看来本身该是对"礼"的反叛,不应该为礼法所容,但李慕白却始终不忍心伤害她,甚至被玉娇龙执著追求自我价值与幸福的个性所震动,李慕白自觉地接受了玉娇龙身上的一些特性,对自身礼法的压抑进行伸张和释放,也正是因为如此,李慕白因救玉娇龙而被"碧眼狐狸"重伤即将离世之际,用最后一口真气对俞秀莲说出了一直碍于礼法隐埋于心底的话:"我已经浪费了这一生,我要用这口气对你说——我一直深爱着你!"李慕白生命中的这最后一番话,无疑是对自己以往尊礼的行为的一种否定和自我拷问,但即便如此,他还是不顾俞秀莲的劝阻,说出了这些会让他永远失去生命的话。俞秀莲所受的震动并不一定比李慕白要小,所以最终她放了玉娇龙,让她去与罗小虎相会。但中国传统文化毕竟是经过几千年的洗礼沉淀下来的,自然有其精华之处。道家的这种人的修养,对提高人的精神境有重要意义,玉娇龙经过与李慕白和俞秀莲的一系列交手,在他们身上也看到了很多闪光的地方,最终悟出"道"的强大,因此,玉娇龙放弃了与罗小虎的相守,毅然决然地跳下了悬崖,用自己的生命来礼敬李慕白的侠义。结局中的这一转变是最中西文化择取融合的最明显展现,中国文化与西方文化在影片中达到了水乳交融的境界。《卧虎藏龙》站在西方人能够读懂和接受的视角,用中西方文化相融合的方式讲述了两段悲剧的东方爱情,让西方人能够真正从自己的文化意识中深入到东方武侠文化的情境之中,用一种全人类都能感受得到的情感方式打动西方观众,同时,这部影片也让本土的观众们在熟悉的文化中感受到不同和创新。所以,《卧虎藏龙》对中西文化的择取融合无疑是成功的,《卧虎藏龙》的成功,也让我国电影界了解到,要想真正赢得国际市场,除了坚持中国传统文化底蕴,还要有选择性地将中西方文化加以融合,只有这样,才能真正使中国电影走向全世界。

五、动作天下——《精武门》

【背景资料】

中文名：精武门

外文名：The Chinese Connection

导演：罗维

主演：李小龙，田丰

片长：110 分钟

对白语言：国语，英语

【剧情简介】

电影中李小龙饰演陈真,是精武馆的创办人霍元甲其中一个徒弟,他的师傅霍元甲逝世,陈回到上海一心想跟青梅竹马的师妹(苗可秀饰)结婚,回来却得到师傅逝世的消息,好不难过。日本人办的虹口道场派人来霍元甲的公祭,送上"东亚病夫"牌匾;陈真不甘侮辱,瞒着众师兄弟,独自将牌匾送回虹口道场,以一敌百,以"迷踪拳"及双节棍打败日本人;并且在公园内凌空踢碎"狗与华人不得入内"的告示牌。当时陈真身处在公共租界,精武馆上下知道陈真闯祸,力劝他离开上海暂避。就在临行前的晚上,陈真无意中发现精武馆有两个日本人派来的奸细,并且就是毒杀师傅的元凶。于是陈真杀了二人后,改变初衷,决定留在上海,找出杀死师傅的幕后黑手报仇。最终打探到是虹口道场的日本人干的,盛怒之下血洗虹口道场。而正在此时,道场的人找来了租界巡警,为了不拖累精武门,陈真英勇就义。

【鉴赏】

本片是李小龙主演的功夫电影,至今仍是功夫电影代表作之一。本片突破了以往功夫片狭隘的复仇主题,将影片上升到民族大义,以其强烈的爱国意识和民族精神引起广泛共鸣。这其中代表性的例子是陈真飞脚踢碎租界公园大门上"华人与狗不得入内"的木牌,将"东亚病夫"字幅撕碎塞到日本武士口中等著名情节。在打斗中,李小龙第一次在银幕上展示了他双节棍的惊人绝技,短小精悍,威力无比。李小龙尽量避免使用蹦床等辅助设备,不用替身。李小龙的功夫电影以男性为主,女演员戏份很少,感情戏也很少,起不到什么作用。李小龙性格粗犷,大大咧咧,见到女性就拘谨害羞。本片中苗可秀是女主角,她在《唐山大兄》中尚为女配角。苗可秀与李小龙是世交,自幼相识,是与李小龙合作最多的女演员。影片中,师徒两代人侠肝义胆,为正义与国家不屈不挠,无坚不摧,体现了中国人高贵的武侠精神与爱国主义情操。影片故事曲折紧张,武打动作设计高超,拼杀场面凶狠激烈。尤其是在影片的结尾,陈真一个凌空腾起,画面突然停格,成为功夫片中经典画面,给全世界的观众以震撼。

《精武门》,一部为国而战的功夫英雄片,整部影片严肃而杀气腾腾,与当时萌生的香港功夫喜剧大相径庭。在《精武门》之前,大多数香港功夫片以花拳绣腿冒充真材实料,反观该片不但打出了真功夫,而且武打场面往往实感强烈、节奏刺激,同时又干净利落、闪电过招,与残肢断臂、腹破肠流的暴力杀戮有本质区别。影片中摆脱了当时香港武侠片中表演风格的脸谱化现象,另外,剧中主演中西合璧的性格和他自由奔放的表演达成一致,特别是打斗时的怪叫怪吼、自我陶醉的摇头等动作,使武打场面的气氛营造、动作设计都充满刺激的张力,激烈之甚更超乎观众想象。这些动作不仅成就了主演个人的独特魅力,使其受后人模仿,与此同时,也成就了电影自身独特的艺术风格。在《精武门》这个涉及家国情仇的民族电影里,被誉为"功夫之王"、"武之圣者"的李小龙唯我独尊式的打斗完全体现在其中,其扮演陈真一角,更让后人赞誉为"陈真=李小龙",无论是从表情还是身段或是姿态更或是精神世界,都勾勒出了李小龙的

银幕形象,具有很高的辨识度,贴上了李小龙的标签,《精武门》的武打风格也就成了"没有风格",没有固定招式套路,以自我为中心地进行自由搏击。需要说的是,在李小龙版的《精武门》中,虽然当时的拍摄手段有所落后,摄影与剪接也未曾对动作本身的呈现起到多大帮助,看似只是在做长镜头的"记录",但这并没有影响到电影中陈真的气势,更没有影响电影的全局气势。影片中塑造的"中华大丈夫"的阳刚形象既继承了中国传统,又加入了部分西方文化的现代性,不仅让国人赞叹不已,甚至还颠覆了西方人眼中刻板又阴柔的华人印象。不得不说,这是一部经典中的经典之作。

《精武门》是一部具有个人风格的代表作,陈真和李小龙早已合为一体,影片中手握双节棍、脚蹬黑布鞋、一身黄色黑杠连体裤、身轻如燕的灵活身手、标志性的嘶吼、打得坏人跪地求饶的英雄形象早已深入人心,他用拳脚功夫和刀光剑影制造了一场场"视觉的震动"。无论是一记飞脚踢碎租界公园大门上"华人与狗不得入内"的木牌,还是把"东亚病夫"的字幅撕碎塞到日本武士口中都令多数观众产生"肾上腺素狂飙"的快感。对于中国人来说,在一度被国际社会边缘化的情况下,此片增强了国人的种族自豪感。对于香港电影而言,影片的价值更是难以计量。

第三章 经典英文电影鉴赏

第一节 英美电影概述

一、美国无声电影

1893年，T.A.爱迪生发明电影视镜并创建"囚车"摄影场，被视为美国电影史的开端。1896年，维太放映机的推出开始了美国电影的群众性放映。19世纪末20世纪初，美国的城市工业发展和中下层居民迅速增多，电影成为适应城市平民需要的一种大众娱乐。它起先在歌舞游乐场内放映，随后进入小剧场，在剧目演出之后放映。1905年在匹兹堡出现的镍币影院（入场券为5美分镍币）很快遍及美国所有城镇，到1910年，每周的电影观众多达3600万人次。当时影片都是单本一部的，产量每月400部，主要制片基地在纽约，如爱迪生公司、比沃格拉夫公司和维太格拉夫公司。

1903年E.S.鲍特的《一个美国消防员的生活》和《火车大劫案》，使电影从一种新奇的玩意儿发展为一门艺术。影片中使用了剪辑技巧，鲍特成为用交叉剪辑手法造成戏剧效果的第一位导演。电影收益高，竞争激烈。1897年，爱迪生即为争夺专利进行诉讼，到1908年，成立了由爱迪生控制的电影专利公司，公司拥有16项专利权。到1910年，电影专利公司垄断了美国电影的制作、发行和放映。独立制片商为摆脱专利公司的垄断，相继到远离纽约和芝加哥的洛杉矶郊外小镇好莱坞去拍片，那里自然条件得天独厚，又临近墨西哥边境，一旦专利公司提出诉讼便可逃离。D.W.格里菲斯1907年加入比沃格拉夫公司，次年导演了第一部影片《陶丽历险记》。至1912年，他已为该公司摄制了近400部影片，他把拍片重心逐渐移向好莱坞，并发现和培养了许多后来的著名演员，如M.塞纳特、M.璧克馥和吉许姐妹等。

第一次世界大战前夕，镍币影院逐渐被一些条件较好的电影院所代替；电影专利公司的垄断权势逐渐消失，终于在1915年正式解体。此时以格里菲斯为代表的一批新的电影艺术家已经出现，制片中心也从东海岸移到好莱坞。第一次世界大战不同程度地破坏和损害了欧洲各国的电影业，却促成了美国电影的兴起。美国电影源源不断地涌入欧洲市场。到第一次世界大战结束时，美国已经建立起在欧洲电影业的霸权地位。导演格里菲斯、英斯和塞纳特对美国早期电影的发展作出了贡献。卓别林于1914年拍摄了第一部影片《谋生》，立即吸引了全世界观众。1919年，卓别林、D.范朋克、璧克馥三位著名演员和格里菲斯一道创办了联美公司，以发行他们独立制作的影片。

20个世纪20年代，美国影片生产的结构从以导演为中心逐步转化为以制片人为中心的体制。"制片人中心"模式形成了20世纪20年代的"明星制度"，各大公司均拥有一批明星。

"好莱坞"此时已成为"美国电影"的同义语。由于在明星制度鼎盛时期有些明星的行为不检点招致公众的抨击，美国电影业成立了"美国制片人与发行人协会"，在W.H.海斯的主持下这一组织制定了"伦理法典"，以便在审查影片时剔除其中不合乎美国公众道德观念和生活

方式的情节、对话和场面。这就是著名的海斯法典,它对美国电影的约束一直延续到1966年。严格的审查制度使美国无声电影的主要成就表现在喜剧片、西部片和历史片三个方面。喜剧片的佳作首推卓别林的《寻子遇仙记》《淘金记》和《马戏团》等;西部片主要有《篷车》《铁骑》和《小马快邮》等;历史片有C.B.地密尔的《十诫》和《万王之王》等。

第一次世界大战后,不少欧洲导演陆续来到好莱坞,他们的才能不同程度地受到了制片公司的抑制和扼杀。但他们和美国导演一道,拍摄出无声电影的最后一批重要影片,如弗兰克·鲍才奇的《七重天》、克拉伦斯·勃朗的《肉与魔》、金的《史泰拉恨史》和维多的《大检阅》等。弗拉哈迪的《北方的纳努克》则为纪录电影奠定了基础。20世纪20年代中期,豪华的电影院已基本上取代了镍币影院。20世纪20年代末期,好莱坞电影为战胜商业无线电广播这样的竞争对手,在音响方面进行了一次革命,产生了有声电影。

二、美国早期有声电影

1926年,华纳兄弟影业公司拍摄了用唱片来配唱的由华纳·巴里摩尔主演的歌剧片《唐璜》(克罗斯兰导演)。1927年10月6日又首映了由克罗斯兰导演、乔生主演的有歌唱、对白、声响的《爵士歌手》,这是世界上第一部有声故事片。1928年7月6日华纳公司又推出了"百分之百的有声片"《纽约之光》。自此,有声电影全面推开。至1930年,除卓别林继续拍摄了几部无声片外,全部故事片均为有声片。在导演中间最先适应有声片制作并拍摄出富于创造性影片的有:马莫里安的《喝彩》和使用了主观镜头的《化身博士》,迈尔斯东的《西线无战事》和《头版新闻》,刘别谦的《爱情的检阅》和《微笑的中尉》,维多的《哈利路亚》。卓别林也拍摄了他的第一部有声片《城市之光》。好莱坞的制片公司是1912年开始相继建立的。随着1928年雷电华影业股份有限公司的组建,形成了美国电影业的八家大公司。它们包括五家较大的影片公司,即派拉蒙、20世纪福斯、米高梅、华纳兄弟和雷电华;三家较小的公司,即环球、哥伦比亚和联美。

三、美国电影黄金时代

美国电影中的特殊现象——类型影片,在20世纪30年代获得了充分的发展。最初的类型片是无声电影时代的喜剧片、闹剧片和西部片,到20世纪30年代初期,歌舞片、盗匪片、侦探片、恐怖片等类型相继出现并得到繁荣发展。类型电影是美国经济、社会和文化需要的直接产物,它们中成为经典作品的有歌舞片《四十二街》《掘金女郎》和《齐格飞大歌舞》等影片,盗匪片《小凯撒》《公敌》《疤面人》和《吓呆了的森林》,恐怖片《吸血鬼》和《弗兰肯斯坦》等。

除上述类型影片外,20世纪30年代还产生了大量成为美国电影史中代表作的影片,如弗兰克·卡普拉的《一夜风流》和《斯密斯先生到华盛顿》;卓别林的《摩登时代》和《呼啸山庄》等。此外,霍克斯、华尔许等亦拍摄了多部质量优秀的影片。

从20世纪20年代末开始,W.迪斯尼创造了米老鼠、唐老鸭等一系列家喻户晓的动画形象;从1938年的《白雪公主和七个小矮人》开始,创造了《木偶奇遇记》《幻想曲》《小鹿班比》等脍炙人口的动画长片,使美国动画片的影响遍及世界。

好莱坞在20世纪30年代发展为美国一个文化中心,众多的作家、音乐家及其他人士相继来到这一电影都城。他们之间相互影响,拍摄出一批社会意识较强的影片,如上述《斯密斯先生到华盛顿》《告密者》《我是越狱犯》和《巴斯德传》等,以及《华莱士传》《黑色军团》和《穷巷之冬》等。年轻的O.威尔斯1941年导演的《公民凯恩》吸取了经典美国电影的精华,导演了这部从叙事结构到镜头结构均有重大创新的影片,把美国电影推向一个新的高点。威尔斯的《公民

凯恩》和《安倍逊大族》(1942)对以后电影的结构、摄影和电影理论的影响十分深远。

美国的纪录片在20世纪30年代中期,在英国的J.格里尔逊和荷兰的J.伊文思的影响下再次受到重视,拍摄了《开垦平原的犁》《河流》和《城市》等。第二次世界大战爆发后,除为军方摄制了大批军事训练片和战争纪录片外,还摄制了数量相当可观的堪称经典之作的纪录片,如J.福特的《中途岛战役》,J.休斯登的《来自阿留申群岛的报告》《圣彼得罗之役》,W.惠勒的《孟菲斯美女》,L.德·罗歇蒙的《战时女郎》等。卡普拉率领他的分队自1942年起用资料片和缴获的敌方影片制作出《我们为何而战》的系列片。G.卡宁和英国的C.里德合作导演的《真正的光荣》被誉为长纪录片的顶峰。

第二节 经典电影鉴赏

一、梦想与救赎——《肖申克的救赎》

【背景资料】

出品人:哥伦比亚影片公司

编剧:斯蒂芬·金

导演:弗兰克·达拉邦特

主演:蒂姆·罗宾斯,摩根·弗里曼,鲍勃·冈顿

【剧情简介】

《肖申克的救赎》这部电影是根据美国作家斯蒂芬·金的小说《丽塔·海华丝与肖申克的救赎》改编而成。这部电影讲述了20世纪40年代末,青年银行家安迪(蒂姆·罗宾斯饰)被指控因为妻子有婚外情,酒醉后本想用枪杀了妻子和她的情人,但是他没有下手,巧合的是那晚

刚好有人枪杀了他妻子和妻子的情人,他被指控谋杀罪,被判无期徒刑,这意味着他将在肖申克监狱中度过余生。

瑞德(摩根·弗里曼饰)1927年因谋杀罪被判无期徒刑,数次假释都未获成功。他现在已经成为肖申克监狱中的"权威人物",只要你付得起钱,他几乎能有办法搞到任何你想要的东西。每当有新囚犯来的时候,大家就赌谁会在第一个夜晚哭泣。瑞德认为弱不禁风、书生气十足的安迪一定会哭,结果安迪的沉默使他输掉了两包烟,但也使瑞德对安迪另眼相看。

好长时间以来,安迪几乎不和任何人接触,在大家相互抱怨的同时,他在院子里很悠闲地散步,就像在公园里一样。一个月后,安迪请瑞德帮他搞的第一件东西是一把石锤,想雕刻一些小东西以消磨时光,并说自己想办法逃过狱方的例行检查。之后,安迪又搞了一幅丽塔·海华丝的巨幅海报贴在了牢房的墙上。

一次,安迪和另几个犯人外出劳动,他无意间听到监狱官在讲有关税上的事。安迪说他有办法可以使监狱官合法地免去这一大笔税金,作为交换,他为共同工作的犯人朋友每人争得了3瓶啤酒。喝着啤酒,瑞德猜测说安迪只是借用这个偷闲享受自己以前自由的感觉。

一次查房,典狱长递给安迪一本《圣经》,并告诉他"救赎之道,就在其中",随后,他被派去和一名即将假释出狱的老人布鲁克斯,变成了监狱的财务总监,并每周写一封信,为图书馆的扩大而努力着,六年后,他的愿望终于实现。而他利用监狱广播为众人播放《费加罗的婚礼》,他为整个监狱的犯人带来了自由。他开始帮助道貌岸然的典狱长洗黑钱。

一名小偷因盗窃入狱,巧合的是他知道安迪妻子和她情人的死亡真相,兴奋的安迪找到了狱长,希望狱长能帮他翻案。虚伪的狱长表面上答应了安迪,暗中却用计杀死了告诉他这个事实真相的 Tommy(安迪在狱中的学生),只因他想安迪一直留在监狱帮他做账。

安迪知道真相后,决定通过自己的救赎去获得自由。行动之前,他为自己最好的狱友瑞德留下了神秘的留言。

安迪通过艰辛成功"越狱",领走了他帮助典狱长的没有任何污点的钱,典狱长绝望自杀,电影最后是两个朋友最终相遇,潸然泪下的结局。

【鉴赏】

看这部电影要了解几个关键词,第一个是——肖申克,第二个是——救赎,第三个是——安迪,而最后一个是——希望。

1. 关键词一:肖申克

肖申克,一座监狱的名字,无数的犯人关押在这里,在台湾三区版的 DVD 里,这所监狱被翻译成鲨堡,何谓鲨堡?想来也不难理解,鲨鱼的凶猛是众所周知的,这座监狱也如其名,是一座黑狱,一座吃人的监狱。

2. 关键词二:救赎

正如典狱长办公室墙上所挂着的那副刺绣的圣经里的一句话一样:"上帝的审判比预料的来得快!"安迪用了十九年,用一把小小的锤子凿开了一条通往自由的道路,所救赎的不仅仅是自己,也救赎了狱中其他犯人的心,从此他们开始相信一切皆有可能。而当初瑞德开玩笑说,如果想用这把锤子逃出去,恐怕需要整整六百年。

3. 关键词三:安迪

一个貌似普通的银行家,安静腼腆到让人不忍心对他下什么毒手,但是正是这个大姑娘一

样的银行家,被指控杀害了自己的妻子以及妻子的情夫,也就是这个银行家,在蹲了19年冤狱之后,抱着信念在一个风雨交加的夜晚逃出生天,而他的工具是:一张偌大的海报以及一把仅仅被认为是可以雕琢小石子的小锤子。

4. 关键词四:希望

这个词放在最后,是因为它是最最关键的一个词汇,因为无论是什么,都关不住希望,一切皆因希望而起,一切只要有了希望便变成可能。有了希望,肖申克监狱不过是一座形同虚设的监狱,有了希望,一把小小的锤子便可以救赎生命,可以救赎自由。有了希望,安迪可以在救赎自己的过程中尽情地享受每一个小小的乐趣,并将这乐趣传播开来,将希望播种在每个人心里。

整个剧情以安迪放唱片为线,划出了两个不同的环节。前一个时期,监狱就像一个没有人性的世界,除了野蛮便只有野蛮。所有的犯人就在这样一个看似有光明的黑暗中沉沦地安然度日,就像那只温水中的青蛙一样,慢慢地适应着,慢慢地死去。正如瑞德所说:"这些墙很有趣。刚入狱的时候,你痛恨周围的高墙;慢慢地,你习惯了生活在其中;最终你会发现自己不得不依靠它而生存。"这就叫体制化。影片中的另一位人物Brooks便是一个最好的例子。Brooks在入狱五十年后终于被假释出狱,自由给他的是希望,然而希望带给他的却仅仅只是担忧和惶恐不安的生活,最终只能以死来解脱这种对外界生活的不适应。相比之下,安迪体现了另外的一种心态。"要么忙着生存,要么忙着死去",一句话道明了安迪对生存的渴望和那些从不曾熄灭过的对希望的热诚祈盼。

《肖申克的救赎》结尾的那段台词可能能够解释导演斯蒂芬·金在电影中的寓意:"我发现自己是如此地激动,以至于不能安坐或思考。我想只有那些重获自由即将踏上新征程的人们才能感受到这种即将揭开未来神秘面纱的激动心情。我希望跨越边境,与朋友相见握手。我希望太平洋的海水如同梦中一样的蓝。我希望……"影片一次次用一个普通人的坚强和执著告诉我们,坚强是最好的注解,勇气是最好的救赎。

在好莱坞的电影里一般对影片的商业性很看重,而能像《肖申克的救赎》这部影片,将电影的商业性和艺术性这样完美地结合起来的影片,不是很多。更难能可贵的是《肖申克的救赎》这部电影的艺术性要远远超过它自身的商业性,以至于十几年后的今天,这部电影仍然备受人们喜爱,甚至被认为是"男人必看电影"之一。

《肖申克的救赎》这部电影,自1994年在美国公开上映之后,在美国仅仅获得了两千八百万美金的票房收入,但是,却因为录像带出租而受到了观众的注视,翌年参加奥斯卡奖的评选时,获得了包括最佳电影、最佳男演员、最佳编剧、最佳摄影、最佳剪辑、最佳音效、最佳音乐/歌曲七项大奖的提名,却因为遭遇了《阿甘正传》而统统坠马(最佳配乐败给《狮子王》),乘兴而来,空手而归,但是在影迷心中的地位,这部电影绝对是影迷心中的无冕之王。

二、越简单越纯真——《E.T.外星人》①

【背景资料】

出品人:环球影业公司出品
导演:史蒂文·斯皮尔伯格
编剧:梅丽莎·马西森
主演:亨利·托马斯,迪·沃伦斯,罗伯特·麦克纳夫顿
奖项:1983年第55届奥斯卡最佳音响、最佳效果、最佳电影音乐、最佳音效剪辑奖;1983年第40届金球奖最佳电影(剧情类)、最佳电影音乐奖

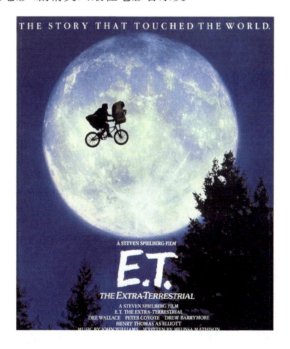

【剧情简介】

艾里奥特,一个充满着幻想的小男孩,有个老想作弄他的哥哥麦克和一个还不太会讲话的小妹妹葛蒂,兄妹三个和不久前离异的母亲住在一起。由于工作忙碌加上心情糟糕,母亲时常会忽视对孩子们的关爱和沟通。

E.T.,一个被同伴不小心留在地球上的小外星人,差点被挂着一串钥匙的男子带领的一群人抓住,却幸运地被善良的小艾里奥特发现,小男孩将巧克力豆放在地上诱引小外星人来到了自己的房间,他瞒着妈妈偷偷收留下了孤独无助的E.T.,还把它介绍给自己的狗狗哈维、哥哥和妹妹。虽然语言上E.T.和艾里奥特还无法沟通,但是他们的感情却跨越了一切外在

① 何春耕.影视鉴赏[M].长沙:湖南大学出版社,2008.

的障碍而联系在一起。虽然他们的外形有如此大的差异,但却都有着一颗善良敏感、渴望着爱和呵护的童心。在他们之间,建立起一种奇妙的心灵感应,E.T.难过的时候,艾里奥特也会感觉忧郁,E.T.病了,艾里奥特也会跟着不舒服。孤独的E.T.和孤独的艾里奥特成为了最好的朋友,于是他们都不再孤独。艾里奥特和哥哥妹妹一起教E.T.说话,帮助E.T.与他的同伴联系,帮助他回家。

可是不久,外星人的存在被大人们知晓,无情地追捕行动展开了。E.T.被抓进实验室,艾里奥特也一病不起。孩子们愤怒了,他们自发组织起来,营救外星人。艾里奥特也在心灵的感召下苏醒过来,加入营救行动。艾里奥特与哥哥、朋友们一起骑着单车躲避大人们的追踪,就在快要被截住的时候,E.T.突然展现了他不可思议的力量,艾里奥特和小伙伴的单车飞了起来,带着大家摆脱了包围,飞向远方。在当初发现E.T.的树林里,来接E.T.回去的外星飞船赶来了,E.T.终于要走了,艾里奥特只好恋恋不舍地和他的外星朋友告别……

【鉴赏】

《E.T.外星人》讲述的是一个关于孩子的故事,小主人公艾里奥特生活在一个缺少交流的家庭。母亲因为离异无心与孩子们多交流,哥哥总是不大理会艾里奥特,而他们的小妹妹连话都说不太清楚。而外星人不小心被遗忘在地球,艾里奥特把他喜欢的巧克力豆撒在森林里,因为他觉得外星人和他一样,喜欢小零食。当外星人把巧克力豆放回毯子上时,艾里奥特也突然明白这个怪异的小东西对他并无恶意。于是两个孤独的孩子在一起相互温暖,虽然他们语言不通,但是艾里奥特试着教外星人说话。

"你会说话吗?我是人,男孩,艾里奥特。可乐,瞧,是喝的,这是饮料,也是食品……你想吃吗?这是花生,可以吃。可是这个不能吃,因为这是假的……"

虽然他们语言不通,但是孩子间的语言是相通的,所以外星人明白了艾里奥特,他们之间开始产生强烈的心灵感应。

外星人对地球上的一切充满好奇,当他每一次见到人类的时候都惊恐不已,因为他和孩子一样单纯,害怕受伤害,同时又渴望找到同类。在艾里奥特这个家庭里他不再感觉那么孤独,当他伸长脖子的时候,就是他不再戒备的时候。孩子们把外星人也当成孩子,给他吃的,教他认字,和他玩耍。而大人们面对外星人则是截然不同的态度,他们被外星人怪异丑陋的面孔吓

坏了。外星人也渴望得到妈妈的呵护，大人们充满戒备的心态让外星人再次觉得孤独绝望。

在大人的世界里，他们总是那么匆忙，不愿意多花时间听孩子们说话与他们交流，所以在寻找外星人的时候他们也不容易发现外星人。大人们配备了一大堆先进的仪器，出动了警察、记者、研究人员。在阵容强大的大人面前，孩子们终究保护不了外星人，任由他们把外星人抬上实验台，插上各种各样的仪器。当外星人死去的时候大人们尝试用各种仪器去救外星人，不理会艾里奥特的呼喊。可是最后救活外星人的还是孩子那真挚的话语。

影片的最后，孩子们骑着车载着外星人向山顶出发了，汽车在孩子后面疯狂猛追，孩子们分头行动，但会合后发现了等待着他们的长枪，这时艾里奥特与外星人又一次有了感应，外星人又用了意念让孩子们的车都飞向了天空。外星人跟大家告别，对妹妹说了妹妹教过他的话"be good"（乖乖的），对哥哥说了谢谢，外星人对艾里奥特说："come"（跟我走），艾里奥特说："stay"（别走），之后他们久久地拥抱着。终于外星人抱起了妹妹送给他的一盆花，消失在一片光芒中。地上的人表情各异，复杂、痛苦、伤心、欣慰、惊异、震撼……

外星人在影片中不断重复"home（家）"这个词，表达了对归属感的渴望。他渴望回家，艾里奥特也无法离开他的家园地球。虽然这是个信息高度发达的世界，但人与人之间的交流不仅没有因此频繁，反而隔阂更加深了。这部电影是一个美丽的童话，在这个心灵干涸的年代，美丽的童话能带给人们心灵的安慰。导演也借这部电影表达了一种对童心的渴望、对交流的渴望、对纯真的渴望……

三、奇幻史诗巨作——《指环王3：王者归来》

【背景资料】

出品人：2003年美国新线公司出品

原著：J. R. R. 托尔金

导演：彼得·杰克逊

编剧：弗兰·沃尔什，菲利帕·博耶斯，彼得·杰克逊

摄影指导：安德鲁·莱斯尼

主演：维戈·莫特森，伊利亚·伍德，伊恩·麦凯伦，安迪·瑟金斯，奥兰多·布鲁姆，伯纳德·希尔

获奖：2004年奥斯卡最佳导演、编剧、剪辑、化妆、音乐等11个奖项

【剧情简介】

甘道夫和阿拉贡在罗翰国军队与精灵兵的帮助下,取得圣盔谷的胜利,和树胡们一起打败了白袍巫师萨鲁曼的皮平和梅利,也赶来与阿拉贡他们会合。遭受重创的索伦并没有善罢甘休,准备打一场真正的决战把人类彻底消灭,实现他统治世界的野心。甘道夫知道形势已经到了最后关头,他带着皮平前往刚铎首都米那斯提力斯,联络人类各路军马在此决战。

另外一边,弗罗多在山姆的陪伴下,继续赶往厄运山的火焰口,完成他们把魔戒投进毁灭之洞的使命。但是,和他们同路的咕噜已经暗生祸心,他要夺回魔戒,在使计摆脱山姆后,咕噜把弗罗多带进了一个死亡黑洞。

还在罗翰国逗留的阿拉贡,收到了甘道夫的信号,他立刻带上国王塞奥顿和伊奥温,率领罗翰国的军队赶往刚铎首都米那斯提力斯。半路上阿拉贡遇到了他的岳父精灵王艾尔隆,后者把当年砍断魔王索伦手臂的纳西尔圣剑交付给阿拉贡,只有依靠这把神剑才可打败索伦,并且统一整个中土世界。

阿拉贡拿着纳西尔圣剑前往死亡之谷,唤醒那里被死神禁锢的死亡战士们,使他们成为了新的人类战士,此时,他的几位好友精灵莱戈拉斯和矮人金利也赶了上来,带着浩浩荡荡的大军来到米那斯提力斯与甘道夫他们汇集在一起。

魔王索伦的黑暗军团终于杀到了米那斯提力斯,在白城前面广袤的佩兰诺平原上,一场决战终于开始了:汹涌的魔兵、巨型的象兵,刀与枪对垒、魔法与神杖相抗。惨烈壮观的决战之后,人类大军终于又一次打败了黑暗军团。但是最后的胜利还没有来到,唯有把魔戒毁灭掉才能够完成人类的最后使命。

【鉴赏】

黑暗魔王索伦铸造了十九枚"权力的指环",其中一只可以统辖其他的指环,使他的拥有者获得无比的力量。影片中各方力量都因为这枚充满魔力的戒指而相互纠葛,环环相扣。从第一部弗罗多等人离开夏尔国之后,各种危险、挑战便接踵而至。同时,几场场面恢弘的战争也依次拉开序幕;此外,几代人的族群矛盾以及一段人类与精灵之间的生死爱恋也在影片中浪漫上演。虽然影片结构庞大,但其线索和故事的推进却一点也不让观众产生迷惑,因为故事的目的简单明了,就是为了销毁魔戒,不让索伦重生,不让他的势力摧毁人类。

作为魔幻片,在第一部里向人们展示了矮人族的神奇地宫,在第二部里展示了险峻的圣盔谷以及巫师萨鲁曼的地堡,而在第三部《王者归来》这部影片里则像人们展示了魔王索伦神秘的巢穴、罗翰国辽阔的平原。影片在这里没有一句台词,骑着白马的甘道夫沿着街道盘旋而上,雄伟的城池梦幻般展现在观众的眼前。影片中的魔幻色彩非常浓郁,开场不久便展示了魔戒具有让人隐形的魔力,水晶球能看到未来、远方和人的内心。巫师甘道夫是护戒联盟中唯一具有法力的人,在危急时刻借助自己的法杖赶走了空中的飞龙和戒灵。

《王者归来》的影像主体是战争场面的平行蒙太奇和情感交流瞬间的特写。大量的抒情段落和戏剧化段落放在战斗场面之后用以调整情绪节奏。影片突出表现了两次恢弘的战争场面,尤其是在罗翰国首都展开的那场激烈壮观的保卫战。魔王索伦集结了多方势力分批次向刚铎进犯,数以万计的黑暗军团在城堡的前面排开阵势,如黑云压境。半兽人、强兽人、巨人族、食人妖、戒灵、猛犸部队……这一部的特效镜头是前两部的总和,达一千五百多个。咕噜这一角色是真人表演和电脑特技结合的产物,许多战争场面中的战士都借助特技由几百个复制到成千上万个。原著小说深厚的文化背景让影片避免了"特技淹没表演""形式大于内容"等常见的问题,使《指环王三部曲》成为了观众喜爱的作品。

四、黑色幽默电影之鼻祖——《两杆大烟枪》

【背景资料】

出品人：1998年Summit Entertainment公司出品

导演：盖·里奇

编剧：盖·里奇

主演：杰森·弗莱明，德克斯特·弗莱彻，尼克·莫兰，杰森·斯坦森

获奖：1998年第11届东京国际电影节获最佳导演、最佳影片；1999年第52界最佳英国电影节获最佳英国电影

【剧情简介】

故事讲述艾迪从小就是个玩牌高手，所以他的好朋友——肥皂、汤姆和贝肯决定各凑两万五千英镑，让艾迪去参加一场黑社会高额赌金的牌局。

艾迪从头到尾不知道，其实整个赌局根本就是个大骗局。于是艾迪不但输光所有的钱，还倒欠赌场主人五十万英镑。艾迪在一个星期内不能还清，他和他朋友们的手指和他老爸的酒吧都将不保。朋友们商量如何筹到钱来还债，甚至想到"老玻璃俱乐部"这个超级搞笑的创意。

艾迪酒后回家，打开衣橱的门，无意中听到隔壁贩毒团伙的抢劫计划，毒贩们打算抢劫胆小又富有的毒品种植商，于是艾迪想到了螳螂捕蝉，黄雀在后的主意——不费多大事，反正就在隔壁。

为了行动去买枪。在淅沥的小雨里，汤姆跟中间人尼克讨价还价，"枪管太长了不是吗？""锯短的卖完了"。最后汤姆用700元买了两把价值共50万以上的古董枪。

毒贩们带着重型机枪打劫,过程很辛苦,笑料百出。当然最后他们成功地弄到了一大笔钱、一车大麻、一个交通警察。种植商钱多得超乎意料,用熨斗熨的平平整整……

毒贩们回到处所,艾迪和他的三个伙伴早已拿着古董枪在那里埋伏,然后成功地将毒贩们抢来的大麻加现金反抢回去。

汤姆通过尼克将大麻卖给一个当地的毒品供应商罗伊,却没想到罗伊正是被抢的种植商的幕后老板。

罗伊得知自己的大麻被抢,并且强盗还自己上门再卖给自己,自然气不打一处来,他带着一帮人到艾迪的家准备将他们全杀了。

与此同时,艾迪的邻居,也就是那些毒贩们也无意中得知抢他们的就是自己的邻居。他们也在同时埋伏在艾迪家准备要将艾迪他们杀了。幽默的是,艾迪和他的朋友却正在酒吧回来的路上。

故事戏剧化的发展下去,罗伊团伙和毒贩们全都死了,艾迪回来时看到的是满地的尸体。

【鉴赏】

"黑色幽默"一词最早由法国超现实主义者所使用,见之于布勒东与艾吕雅1937年合写的一部题为《黑色幽默》的论著。直到1965年,美国作家布鲁斯·杰伊·弗里德曼收集了12位作家的作品片段,并将它冠名为《黑色幽默》出版。此后,越来越多的评论家使用这个概念。于是,"黑色幽默"才开始作为一个指称特定风格流派的美学术语而得以流行。其基本涵义是"滑稽"与"恐怖"的结合,作者从可怕的事物中看到了滑稽的性质,对荒诞的世界感到绝望而发出令人毛骨悚然的疯狂大笑,借以缓解莫名的生存焦虑和令人窒息的压抑感。尽管黑色幽默中包含着悲剧的内容和恐怖、绝望的因素,但它仍属于喜剧性范畴。这是一种变态的喜剧形式,即以喜剧的艺术处理形式表现悲剧的内容。

"黑色幽默"是以一种无奈的嘲讽看待现代人与社会环境的冲突,并将这种冲突放大、扭曲、变形,使其显得荒诞不经和滑稽可笑。表现社会建制的荒谬、社会对人性的扭曲与异化,希望与梦想的破碎,在经过徒劳无益的挣扎与反抗之后产生的人生幻灭感,这一类人与社会环境的不协调与以此引发的冲突,种种迹象,对于这一切人们从内心深处发出嘲讽与玩世不恭的笑声,用幽默又无奈的人生态度拉开与现实的距离,以维护饱受摧残的自尊,这是"黑色幽默"的大概含义,也有人称之为"大难临头时的幽默",带有这种艺术风格的影片也就是黑色幽默电影。从早期库布里克的《奇爱博士》《发条橙》等高屋建瓴的叙事方式和独特的拍摄手法及其黑

色幽默的讽刺手法,发展到1998年,就算是黑色幽默电影,也得和库布里克等老前辈们分道扬镳了。在盖·里奇的英伦地下世界中,一切对社会的责任和讽刺都已烟消云散,处于社会中下阶层的年轻人们并没有成为控诉的载体,他们只是盖·里奇的棋子,只是这场影像游戏中的参与者。于是,挨枪子并不会让他们觉得痛楚,在导演近似炫技的长镜头、慢镜头、倒镜头中,死亡和受伤仅类似于电子游戏中的"game over"。一场后现代式的影像狂欢就此诞生,一个世纪即将结束,享乐主义君临天下。

《两杆大烟枪》是盖·里奇的处女作,对于此片的英文片名,我们可以有很多种解释。"Lock Stockand Two Smoking Barrels"在英文俗语中的意思是"豁出去拼了",而就本片的内容来讲,"Lock"指的则是那帮种大麻的小白脸门厅里的那个锁,"Stock"是那批"货"(大麻),而"Two Smoking Barrels"就是那对价值50万英镑的古董烟枪了。无论如何,作为一部典型的后现代黑色幽默电影,《两杆老烟枪》的片名和它的内容一样有趣、复杂、玄关重重而又肆无忌惮。下面就从其叙事方式、人物形象及影像配乐等方面分析其对黑色幽默的继承与发展。

盖·里奇在两杆大烟枪中的叙事方式颠覆以往的线性叙事传统,而是采用一种环形线索。凭着他们自己对影片的理解和感受编织故事情节,把电影的叙事情节分割成非线性环形式的碎片,并把这些碎片按照故事的结构排列组合在一起,将这些打乱顺序的、零散的故事情节填充在环形故事框架内,使影片的叙事结构看起来是零碎的、无序的、散乱的,但随着影片叙事线索和情节的展开和发展,观众们就会把这些零碎、散乱的情节搭配组合成一个整体,逐渐解开疑团弄清故事的缘由。

影片的这种结构设置使观众始终处于一种既主动又被动的地位,因此会造成强烈的悬念或悬疑,使观众提出疑问,随着情节的发展和继续,影片的原因和发展过程在后面交代,在这样一个因果倒置或并置的状况下观众就会紧紧地随着影片的发展去主动地、一层一层地剥离出故事的真相,充分调动了观众的观影积极性并产生强烈的兴趣和快感。比如在《两杆大烟枪》中一个酒吧里有个人浑身着火从酒吧里跑了出来。艾迪和汤姆等人看到后不知道发生了什么,在插入一段其他情节的叙事后才把故事的缘由出来,原来是黑帮老大罗伊·贝克为了看电视里的球赛和那个人发生了争执,然后用嘴在那个人的身上喷上烈酒并点着了火,那个人嚎叫着从酒吧里跑出来,正好被艾迪和汤姆等人撞见。这就通过改变故事的时空顺序造成了悬疑。

巧合和意外在电影中比比皆是,盖·里奇在设置这些巧合和意外的过程中并不是把巧合与意外直接呈现出来,而是在巧合和意外发生之外做一些铺垫,使这些巧合和意外既在情理之中又在意料之外,极大地刺激了观众的兴奋点,让人觉得不可思议并具有强烈的喜剧效果,这种喜剧效果往往会带有黑色幽默的性质。黑帮老大罗伊·贝克手下的大麻和毒品被阿狗抢走后,艾迪等人又抢了阿狗,艾迪等人通过中间人把抢获的毒品又卖给罗伊·贝克。意外的是阿狗和罗伊·贝克两伙人在同一个房间相遇并展开了枪战,而艾迪、贝肯、汤姆和肥皂却在外面逍遥。此外影片叙事一个重要的特点就是采用开放式结局。在《两杆大烟枪》的结尾处,一个人正在往桥下扔猎枪,但另外三个人抢着给他打电话并要叫他不要扔掉那只猎枪,最后画面定格结束。

影片没有表现猎枪是不是回到汤姆和他兄弟的手中,也没有表现枪是否被扔进河里,导演在片尾留下了一个悬念,给观众以想象空间,让观众自己去想象故事的结局。盖·里奇在《两杆大烟枪》里展现了众多生活在伦敦社会底层的小人物和社会的边缘人物,他对表现对象的选择有着相当的一致性。从毒品贩子到黑社会打手,再从小偷到劫匪,还有杂货商和小混混几乎

清一色全部都是男性。撇开各自的身份表象,这些人物其实都具有相同的本质——市井无赖或强盗,唯一合乎情理的职业就是利用暴力来谋生。然而,即便是我们所知道的片中这些人物的职业和身份,也仍然是虚空无凭的,他们的家庭背景和社会关系都是缺乏的:哈利是个经营成人情趣用品的零售商,但是有关他的生意状况影片只字未提,他甚至没有离开过他那间怪异的办公室;还有那四个种大麻的小家伙,不见天日地成日蜗居在一幢昏暗的阁楼里,更是完全没有生活背景可言。

影片从整个叙事上抹去了所有人物的日常琐碎生活,以跳跃式的串接来突出冒险与暴力在他们生活中的排他性,用暴力的日常化和仪式化来置换世俗生活的吃穿住行,并以此把角色从现实生活中抽离出来,既没有平常的吃喝拉撒,也没有正常的人际往来,明明是一群活生生的类型电影人物形象,却又都在现实生活的表面无根地漂泊,有的人无意义无价值地生活着,有的人则阴差阳错荒谬地死去,无论论生还是死都没有任何道理和公正可言。

与其他前辈大师相比,在盖·里奇生活的这个时代里,电影观众似乎不再迷恋于复杂宏大的深沉叙事,而更重视便捷的视觉享受所带来的平面快感。由于电视广告形象的渗入,电影越来越追求广告般细腻、强烈而直接的视觉效果,大量地对肖像艺术、装饰艺术、灯光艺术以及MTV的拍摄手法进行借用。此外,定格是盖·里奇在《两杆大烟枪》中运用的又一影像表现方式,他总是在表现快节奏和紧张的气氛时突然使用定格来表现人物那一刻的状态,通过画外音来介绍人物或讲述接下来将要发生的事情。在定格的时候把人物所处的空间状态凝固起来,人物在那一刹那表情显得特别滑稽搞笑。而配乐方面,本片音乐给人的感觉就是很"酷"。从头到尾配合画面的都是非常刺激的音乐,迷幻摇滚、重金属、朋克、爵士都被收录其中,绝对真正意义上的"让眼睛和耳朵一起坐过山车"。盖·里奇还在影片中运用人物旁白或心理独白等方式适时表现情节段落。

盖·里奇富有灵性的独特的对电影的理解和创作能力,使他的电影引领了英国电影票房并屡创奇迹。他创作的电影不仅在英国本土上取得了辉煌的成就,而且在世界的电影创作观念的变更方面也起了重要的影响。《两杆大烟枪》这部电影通过复杂的叙事结构、意外的巧合事件、夸张的电影影像、狂欢式的音乐、音响把电影的传统叙事模式和表现方式进行变革;镜头切换得如行云流水,数十个分段将包含着多达九条复杂人物线索的事件清晰连贯地呈现出来;衔接精确,几条平行发展故事线总能在恰当的时候有选择性地结合在一起,通过其中的某个条件导向下一个高潮;节奏上收放自如,开片时不紧不慢,正待我们放缓思维时,突然一个个人物接二连三地活跃起来,一个个地点不断地沸腾,变化发展应接不暇,让我们满是紧张与好奇;幽默的台词与动作亦不乏经典;而开放式的结尾,既让人忍俊不禁,又意犹未尽。

五、最真实的二战大片——《拯救大兵瑞恩》

【背景资料】

出品人:1998年美国梦工厂、派拉蒙影片公司联合出品

制片:伊恩·布莱斯

导演:史蒂文·斯皮尔伯格

编剧:罗伯特·罗达特

摄影:詹纽兹·卡明斯基;

主演:汤姆·汉克斯,爱德沃兹·伯恩斯,马特·达蒙,汤姆·塞兹摩尔

获奖:第71届奥斯卡最佳导演、最佳摄影、最佳录音、最佳剪辑、最佳音效编辑

【剧情简介】

第二次世界大战后期,德军东部战场正打得不可开交,英美联军则于1944年6月6日在法国的诺曼底大区开始进行大军团的全面登陆,试图从西部直取德军总部柏林,而在地面部队的登陆作战之前,部分分队已经空降到了远离诺曼底的法国内陆地区,试图在破坏骚扰德军的部署能力之后再与登陆的部队集结,以便于进一步进行大规模的组织进攻。二等兵詹姆斯·瑞恩(马特·达蒙饰)所在的部队就被远远地抛离到了德军前线的后方。詹姆斯·瑞恩是家中四兄弟中最小的,他的三名兄长都在这次战役中相继阵亡。美国作战总指挥部的将领在得知该消息之后,为了不让这位不幸的母亲再承受丧子之痛,决定派一支特别小分队,将她仅存的儿子安全地救出战区。

该拯救小组的任务就落在了刚刚完成登陆任务的约翰·米勒上尉(汤姆·汉克斯饰)身上,而米勒上尉和他的部队刚刚经历过奥马哈海滩登陆战的惨烈激战,伤亡很大,此时米勒已经顾不上闲暇歇息,而必须组建一支小队即刻出发开始拯救任务,他匆匆地挑选了几位身边较为优秀的士兵,然后又临时从别的部队征召了几名专业兵种,在别的部队还在原地休整的时候,米勒的八人小队又开始踏上长驱直入敌方占领地带,在茫茫未知的广阔地域中寻找一名叫瑞恩的士兵的征途。

当小分队的士兵们陷入敌区,各种困难和危险相继扑面而来,人力和装备的严重不足,对语言与地形的不熟悉,还有路边墙角随时可能埋伏的危险的敌人,都成为他们所面临的巨大挑战。他们逐渐怀疑这项任务的合理性:为什么这个士兵,就值得让八名士兵去冒死拯救?瑞恩的一条命为何比他们的生命更有价值?但是,尽管他们心存疑惑,他们还是坚决执行上级的命令。最后,瑞恩活了下来,但那些去营救雷恩的八名士兵,全部壮烈牺牲。

【鉴赏】

影片在战争场面的表现非常逼真,几乎是真实再现了当时的战场血腥景象,被认为是有史以来最逼真的战争片之一,美国电影协会将其定为"极度渲染战争的暴力片"。不过许多二战老兵对影片却给予了极高的评价,称它是"最真实反映二战的影片"。尤其是片中全长 26 分钟的重现诺曼底登陆的壮观场面,被影迷、军事迷、发烧友奉为宝典,无人可出其右。在此之前尚没有哪一部影片把战争的真实残酷描写得如此淋漓尽致,对于没有亲身经历过战争的人们而言,战争的惨烈仅仅停留在想象层面。被炸得飞向天空的士兵身体、只剩半截身体的战友、四处游走的士兵、血淋淋的战地手术……这段高还原的战斗场景被评论家和观众评为"电影史上最真实的"战争场面。

大兵瑞恩并不是一个十分重要的角色,即便处于事件的核心,他的重要性也早被这次行动本身的意义所掩盖。但是,略去拯救对象的额外身份,他又是观众了解美国最普通士兵的途径。瑞恩就像一扇窗,透过他,不难看到那些平凡的美国年轻人在没有被社会赋予特殊关照时应有的战争经历,那些跟瑞恩一道守桥的战士们,甚至包括去拯救瑞恩的小分队。被拯救,这是外界不为他所掌控的因素赋予他的义务,与他无关,因而影片的视角扩大了,在守桥之役前瑞恩跟米勒讲述自己兄弟趣事的一场戏,导演并非在试图说服观众,力证这次行动是在拯救一个多么值得怜悯的家庭,而是通过瑞恩的嘴,说出每一个美国士兵的故事——战前,谁都有美好的生活,每个人都有他们被子弹击中时要为之感伤和不舍的东西,那究竟是什么?可能在美国,那是家庭的回忆,在别的地方又是别的什么,总之是一些值得珍藏和怀恋的,却又远离的东西。战争的作用在这里仅仅是毁灭所能毁灭的一切,战斗者们便是要夺回他们能夺回的部分。瑞恩的性格体现相对于其他人来说,更为类型化,同样更具有现实意义。

第四章 其他语种优秀电影鉴赏

第一节 欧洲浪漫爱情电影

天使在身边——《天使爱美丽》

【背景资料】

导演:让·皮埃尔·热内

编剧:纪尧姆·劳伦特,让·皮埃尔·热内

主演:奥黛丽·塔图,马修·卡索维茨,贾梅尔·杜布兹,多米尼克·皮诺,友兰达·梦露,艾特·迪·彭吉云

主要奖项:第74届奥斯卡最佳原创剧本(提名);第74届奥斯卡最佳摄影(提名);第74届奥斯卡最佳艺术指导(提名)

【剧情简介】

法国女孩艾米丽·布兰从来就没有享受过家庭的温暖,她的童年是在孤单与寂寞中度过的。八岁时,母亲因意外事故去世,伤心过度的父亲也患上了自闭症,沉醉在自己的世界里。他是一名医生,因此他除了给艾米丽做医疗检查之外,很少和女儿接触。可笑的是,他仅仅根据艾米丽在检查时心跳较快就断定她有心脏病,并决定将她留在家里休养。艾米丽又被剥夺了与同龄伙伴一起玩耍的乐趣,孤独的她只能任由想象力无拘无束地驰骋来打发日子,自己去

发掘生活的趣味,比如到河边打水漂,把草莓套在十个指头上慢慢地嚼等。

终于等到她长大成人可以自己去闯世界了。艾米丽在巴黎的一家咖啡馆里做女侍应,光顾这家咖啡馆的似乎总是一些孤独而古怪的人,他们的行为往往乖张怪癖。不过总的说来,她的生活还过得不错。但艾米丽并不满足,她的满腔热情还不知向哪里发泄呢。

1997年夏天,戴安娜王妃在一场车祸中不幸身亡。艾米丽突然意识到生命是如此脆弱而短暂,她决定去影响身边的人,给他们带来欢乐。一个偶然的机会使艾米丽在浴室的墙壁里发现了一只锡盒,里面放着好多男孩子们珍视的宝贝。看来这应该是一个小男孩藏在这里的。那个男孩已经长大了,早已忘记了童年时代埋藏的"珍宝"。于是艾米丽决心寻找"珍宝"的主人,以悄悄地将这份珍藏的记忆归还给他。而她决定暗中帮助周围的人,开始实施改变他们的人生、修复他们的生活的伟大理想的行动。

艾米丽积极行动起来,冷酷的杂货店老板、备受欺侮的伙计、忧郁阴沉的门卫,还有对生活失去信心的邻居都被她列入了帮助对象。虽然遇到了不少困难,有时甚至也得耍耍手段、用用恶作剧,但经过努力,她还是获得了不小的成功。

在她斗志昂扬的朝着理想迈进时,她遇上了一个"强硬分子",她的那一套"法术"似乎对这个奇怪的男孩——成人录像带商店店员尼诺没多大作用。她渐渐发现这个喜欢把时间消耗在性用品商店,有着收集废弃投币照相机被人扔弃的老照片等古怪癖好的羞怯男孩竟然就是她心中的白马王子。

【鉴赏】

无数人喜欢《天使爱美丽》。看过这部影片的人都无法忘记它那些充满着感染力的小细节,擅长"黑色幽默"的导演让·皮埃尔·热内,在这部影片中,用那些看似随手即来却又苦心设计的小细节,使观众产生共鸣,同他一道,完成一次集体的狂欢。

《天使爱美丽》中那些独特而有魅力的小点子,并不是随便的安排,而是导演让·皮埃尔·热内多年来悉心收集的结果。早在1990年,他就完成短片《琐碎玩艺》片中主角——多明尼克农从头到尾碎碎叨叨,讲着他喜欢哪些事,不喜欢哪些事。让·皮埃尔·热内善于观察,喜欢收藏,日常生活启发的灵感思维,情节片断,他全都写在小纸片上,装进一个大铁盒,多年来他一直想拍《琐碎玩艺》加长版,而盒子里的纸片越积越多,足够拍成四五部电影。于是拍完《异形4》回到巴黎,他决定挑个小成本、深思熟虑的老点子,突然间瓜熟蒂落,清楚成型,主角是个女孩,一个决心改变他人命运的女孩。

可以说导演为这部电影做的大量而充分的前期工作,是这部电影之所以让人迷恋的重要原因。尤其是非常注重片中一些微小不起眼但极具感染力的细节的处理,让观影人看的心动。用十个指头扎满草莓一一吃掉,吹纸卷的女孩,会说话的玩偶和相片,喜欢整理工具箱的父亲娶了喜欢整理皮包的母亲,睡觉起来脸上的压痕……那些妙趣横生的细节都是源于他自己以及所收集的一些生活趣事。敏锐的洞察力不停地在让他的天使光临并创造出那些饶有意味、又冲击情感的时刻,那些来源于真实又平凡的生活,却又被他赋予了感情细节,这些都使整部影片细致动人,突显了法国浪漫主义电影的感染力,使影片更加温情,更加细腻。

在这部影片中,对于人物出场的介绍主要集中在艾米丽工作的咖啡店里,人物的亮相就像是贴好的商标,除了明显的外形和具体职业的差异,影片强化了他们怪异的性情和癖好。艾米丽的父亲不喜欢别人议论他的凉鞋,不喜欢游泳后裤子湿乎乎地粘在大腿上,喜欢把墙纸大块撕下来的感觉,喜欢整理工具箱;她的母亲,一个刻板的小学教员,喜欢清理自己的手提包,

喜欢看电视台滑冰运动员的服装,喜欢用脚给地板打蜡,不喜欢泡澡时手指的皮肤发白变软,不喜欢购买东西时,别人轻触她的手指,每天早晨醒来,脸会留下压在被单上的皱纹……导演让·皮埃尔·热内用细致到烦琐的细节来标识突现人物的性格和形象。

其他人在观众中印象深刻的地方也在于奇怪和难得要领的爱好憎恶:比如咖啡店老板苏珊娜喜欢喝酒,但从不一饮而尽,她喜欢看到因失败而哭泣的运动员,她不喜欢看到别人在孩子面前侮辱别人;烟草柜台的掌管吉奥捷特,一个假想病者,偏头痛时,就会担心坐骨神经出毛病;而女招待吉娜喜欢把自己的手指关节弄得咯咯作响;不成功的作家依莱多要了杯酒,他喜欢看斗牛士被牛角戳伤;约瑟夫,吉娜的旧情人天天来店里,为的是防止别人取代自己的地位,并且拿着录音机记录他看到的不利于自己情感发展的一切,他喜欢用手挤破塑料气泡;空姐菲罗林喜欢一碗水放在地板上发出的声音……即使两位男女主人公的爱好也是奇特和令人琢磨不透。比如艾米丽喜欢将手深深插进米袋里,用汤匙敲碎结成固体状的奶油层,在运河里打水漂。而让她倾心的尼诺·坎康普瓦在一家成人用品店工作,喜欢收集在自动投币照相处被人扔弃的老照片,并把它们修复整理成相册。

这些人物都是通过旁白介绍,同时配合空间和镜头的调度,要么让人直接走向镜头,要么镜头向前推进,形成人物的特写,在这过程中,通过黑白片的穿插来表现属于他们各自私人的"秘密"好恶,这种没有任何内在逻辑关系的个人癖好成为清晰辨识人物的特征。而且某种程度上的袒露某个人的怪癖,也是建立了同接受者的某种亲密关系,有效地拉近了剧中人和观众的心理距离。因为大家在彼此分担一些共享的秘密记忆和习惯。同时不禁让人想到我们再看的时候会心里暗暗地说:对,我也喜欢用手挤破塑料气泡,我也喜欢这样整理我的包包,对对,我和他一样。同时不禁让人想到,不仅仅是这些生活中细节的相似,人与人之间的命运也总是有着某种看似巧合却又共通的相似性。这时候,观众已经融入到了这部和蔼可亲的影片中。这些都是作者真切地联系自己生活中突然冒出的概念和念头,他给这些赋予形象的声画表现,直接引发了观众的共鸣。它以对人的共通命运的层层揭示的魅力,征服了所有观影者。

第二节　日韩动漫、恐怖电影

一、献给孩子和大人——《千与千寻》

【背景资料】

编剧:宫崎骏

主演:柊瑠美,入野自由

配乐:久石让

动画制作:吉卜力工作室

获奖情况:第75届奥斯卡最佳动画长片奖;第52届柏林电影节金熊奖

【剧情简介】

年仅10岁的荻野千寻是一个看起来非常普通的四年级小学生,她随父母搬家来到一个陌生的城镇准备开始一个全新的生活。然而,因为途中迷路,她和父母误闯入了一个人类不应该进入的灵异小镇。小镇的主管是当地一家叫"油屋"的澡堂的巫婆——汤婆婆;而"油屋"则是服侍日本八百万天神洗澡的地方。镇上有一条规定:在镇上凡是没有工作的人,都要被变成猪

被吃掉。千寻的父母由于贪吃,未经过店员允许就随便触碰食物,而遭到惩罚变成了猪。

千寻为了拯救父母,在汤婆婆的助手"白龙"的帮助下,进入澡堂,并成功地获得了一份工作。作为代价,她被汤婆婆夺走了名字,成了"千"。在澡堂工作的过程中,千从一个娇生惯养,什么活都不会做的小女孩,逐渐成长,变得越来越坚强能干;同时,她善良的品格也开始得到了澡堂中其他人的尊重,而她和白龙之间也萌生出一段纯真的感情。而为了拯救父母和对自己重要的人,面对各种困难和危险,千寻也一次次作出了自己的选择,影片也随着她的心理变化历程而展开。

【鉴赏】

在以往影片中,宫崎骏的情景设置只为了一个目的达到建构一种作者所想象的美丽空间,大多是森林,例如风之谷中的森林,普拉达的自然景观,龙猫居住的大树和乡村美景等。画面上森林占了很大的比例,色彩上以绿色、蓝色为主,分多层次展开,制造了一种视觉效果,从而激起相应的心灵感应。《千与千寻》中则大胆地起用了现代都市背景,同时故事的主要部分不再是在森林,而是安排在一个日本古时期的澡堂。虽然说该片在影像技术方面有突破,是首次以全数码制作的动画电影,在画面、色彩、音响上更具细腻感和层次感,但片中的场景不仅仅只是为了达到一个视听上的超越,而是有了较前期更深的用意。一方面,借此场景表现日本民族传统文化,本土观念更易回归;另一方面,场景本身有其寓意,千寻在这个场景中成长与洗练,不仅是对人身体的洗礼,更重要的是对人类灵魂的洗礼。

《千与千寻》叙述了千寻的一个生活小片段,讲述她在面对困难时,如何逐渐释放自己的潜能,克服困境,这正是小朋友需要学习的。这故事也令人联想到现实社会中,一个初出茅庐的女孩进入一间大机构做事的情形。面对陌生的环境,冷漠的人事,这女孩要付出相当的努力,挖掘内在的潜能,克服种种挑战,方可建立一片立足之地。现实世界里的人事,是如斯复杂!是非黑白,往往很难界定。正如故事里的汤婆婆,看似是个坏人,但背后却也有她辛酸的一面。

宫崎骏没有迪斯尼那么花哨,他甚至有些落伍,直到现在,他还坚持用手工绘画而不是电

脑绘图来完成自己的卡通片。但他懂得一部卡通片,或者说是一部电影,用什么去打动别人,这就是人文。所以,宫崎骏笔下的形象是一个个人,而不是一个个没有知觉的卡通。

"电影的力量在于动人,卡通的力量在于纯真,宫崎骏掌握了这些力量,他取得了理所当然的胜利。"

——《新闻晚报》

"这是一个没有武器和超能力打斗的冒险故事,它描述的不是正义和邪恶的斗争,而是在善恶交错的社会里如何生存。学习人类的友爱,发挥人本身的智慧,最终千寻回到了人类社会,但这并非因为她彻底打败了恶势力,而是由于她挖掘出了自身蕴涵的生命力的缘故。现在的日本社会越来越暧昧,好恶难辨,用动画世界里的人物来讲述生活的理由和力量,这就是我制作电影时所考虑的。"

——本片导演 宫崎骏

《哈利·波特》和《千与千寻》都是很流行的幻想文学作品,都很受欢迎,但从想象力这点来看,前者不如后者。日本漫画家宫崎骏的《千与千寻》非常好,把孩童时期的想象力都发挥出来了。如果比较两部作品,可用搭积木来做比,有一堆各色的积木,《哈利·波特》很好地使用这些积木搭了一座非常好的建筑物,而《千与千寻》的独特之处在于,它创造了另一套积木。

——评论人 杨鹏

二、姊魅情深——《蔷薇红莲》

【背景资料】

编剧:金知云

导演:金知云

演员:廉晶雅,金甲洙,林秀晶,文根英

【剧情简介】

铺满石子的路上,有干燥的植物。姐姐被父亲从医院接回家里(妹妹在电影开头早就死

了,妹妹是姐姐的幻想)。高大的公寓,四边都是秋天的植物。如花的女孩子洁白的手指,细长的小腿拍打着静静的湖水,清脆的笑声在回荡。

精致面容的继母在等待她们,很明显继母与姐妹的关系并不好。这幢古老的木式屋子,一切装潢都很豪华和浓重,挂钟、人物的衣着也很考究。这个本来就不温馨的屋子,女孩回来以后更显得阴冷和诡异。

继母的神经质,夜晚走廊上的奇怪声音,妹妹床上粉红色的血迹……

一连串怪异的事情发生,血腥和争吵不断,错综复杂。继母不断欺侮妹妹秀莲,姐姐秀薇保护她:"一切都有我在。"最终原来是一场人物角色的病态转换。妹妹早以死去,以上的种种都是姐姐秀薇因为精神刺激而空自妄想。空自扮演继母的角色,自虐的浑身血迹。而秀莲的白色裙子、深夜哭声也只是存在于秀薇的妄想中。

电影结尾时间回到过去,揭开所有谜团:

一样是深秋,父亲带来漂亮的继母,家庭的关系开始紧张。亲生母亲因为无法忍耐而缢死在妹妹秀莲的衣柜里。秀莲疯狂地想把母亲从衣柜里拽出来,却把衣柜拉倒,被砸在底下。继母亲眼看到秀莲的死前挣扎,却因为恐惧没有援救。秀莲沾满血迹的手指不断地想抓住什么。生命在这一刻是潮水般的涌动,但是却没有人理睬。

姐姐秀薇与继母吵架后愤怒地走出房子,回头看去的时候,秀莲终于断气,只是一声微弱的"秀薇,救我。"手也终究没有抓住什么,变做了遗憾的寂寞姿势。

铺满石子的路上,有干燥的植物。其实只有秀薇一个人被爸爸接回来。开始,就是一场空想。

【鉴赏】

结尾是提琴和钢琴的音乐,轻快而落拓。穿着红色毛衣和淡色棉布裙子的秀薇,一个人坐在湖边的木板上,枯萎的叶子,波动的湖水,还有秀薇身旁寂寞的鞋子。

《蔷薇红莲》于 2009 年 6 月 13 日在韩国上映,立刻打破了韩国首映日的票房纪录,而第二周成绩更力压日本热门恐怖片《咒怨》,蝉联票房冠军,足见其票房号召力。

此外,《蔷薇红莲》还引发了好莱坞片商间空前的版权争夺战,最后梦工厂击败了环球、派拉蒙、哥伦比亚以及米高梅,拿下该片的美国改编版权。

原版故事:

"蔷花红莲"原本是一篇在韩国流传已久的民间故事,大意说是曾经有一对姊妹,分名蔷花与红莲。两姐妹被继母许氏视为眼中钉。许氏为除去她们,便把一只老鼠的皮剥去,偷偷塞进两姐妹的被窝中,借此在丈夫裴座首面前诬告蔷花,说这是她有奸情怀孕小产的证明;在把蔷花送到姥姥家去的途中,许氏指示儿子贞守把她推入水中淹死。红莲得知姐姐无故被害后痛不欲生,在青鸟的引导下,找到姐姐淹死的池塘,也跳入水中自尽,水池中盛放出鲜红的莲花。姐妹两人阴魂不散,去找郡守申冤,郡守见阴魂,立即仆地而亡。此后,该地数任郡守皆因见两魂而亡。事情终为朝廷所知,特派一名胆大精明的郡守受理此案。该郡守接受两冤魂的申诉后,弄清真相,将凶犯许氏凌迟处死,并树碑以慰蔷花与红莲的冤魂。

第三节　印度宝莱坞主题电影

归属与信仰——《三傻大闹宝莱坞》

【背景资料】

导演:拉库马·希拉尼

编剧:拉库马·希拉尼,乔普拉

主演:阿米尔·汗,马德哈万,沙尔曼·乔什,卡琳娜·卡普

获奖情况:第 37 届日本电影学院奖,最佳外语片(提名)

【剧情简介】

法罕、拉加和兰彻是同寝的大学同学,他们都在印度的著名学府帝国工业大学就读。法罕

其实并不想学工业设计,他想成为一名野外摄影师;拉加的家庭十分贫困,他的家人希望莱吉毕业后能找个好工作,以改善家庭的经济状况;而兰彻的身世一直是一个谜。这个谜要到他们毕业十年之后才能揭晓。

 大学里的生活总是和学习、考试、爱情相伴。兰彻成绩很好,总是名列前茅,而且他对机械有一种异乎寻常的热爱和天赋。而另外两个室友法罕和拉加则没有这么好的脑子,虽然学习很努力,但他们总是成绩倒数的学生。法罕每天惦记着摄影,拉加每天畏首畏尾,早晚都要求神告佛以期自己考试通过。除了成绩出众之外,兰彻还是一个喜欢开导别人的人,他似乎是先知、又似乎是上天派来的神明,每每当他人在无助、错误或者是生活即将步入歧途的时候,他总是会恰当地出现,恰当地给予指点。因为他的这种高强的"本领",他得罪了学校的院长、整蛊了只会死记硬背的同学,而且还得到了自己的爱情。

 毕业前夕,院长把象征着荣誉的"太空笔"送给了兰彻,并告诉兰彻,他是一个天赋异禀的学生。毕业的时候,法罕得到了一个匈牙利摄影师的工作邀请,拉加得到了公司的聘用,而兰彻则一声不响地离开了学校。他去了哪里,没有人知道。

 十年之后,当年被兰彻整蛊的"消音器"找了回来,他要带着拉加和法罕找到兰彻。在他被整蛊的那个夜晚,他和兰彻打了一个赌,要在十年之后的今天一比"事业的成功"。如今他拿着高薪、开着沃尔沃,自诩为"成功人士"。于是他便带着"两个白痴"按照一个模糊的地址便走上了寻找兰彻的旅程,也许这更像是一次朝圣之旅。

 旅途渐次展开,他们也在屡屡回忆着大学生活的点点滴滴。而兰彻那离奇的身世和经历也将一点一点被揭露开来。结果总是出乎意料的,在一个硕大的学校里,在笑眯眯的兰彻面前,那个"成功人士"也不得不低下了自己高傲的脑袋。而当年和兰彻一坠爱河的姑娘最终也找到了自己的幸福。

【鉴赏】

 《三傻大闹宝莱坞》是由著名导演拉库马·希拉尼导演的一部极具有教育意义的电影,剧中三个主人公法罕、拉加和兰彻是就读于印度著名学府帝国工业大学的同学,法罕并不喜欢学工业设计,他想成为一名野外摄影师;拉加家庭十分贫困,他的家人希望他毕业后能找个好工作以改善家庭的经济状况;而兰彻的身世一直是个谜,这个谜要到他们毕业十年之后才能揭

晓。整部影片围绕这些大学生的生活展开，这些生活中发生的各种琐事，不仅仅抨击了填鸭式的教育和等级教育对学生的摧残，批判了家长对孩子的独权教育，同时，弘扬了友谊，讴歌了现代爱情，又鼓励了充满迷惑、恐惧但拥有热情冲动的青年们大胆追逐梦想的志气。

影片开始，兰彻便以一个大学新生的身份给学长来了个下马威，接着在院长"病毒"的致辞上让他下不了台，他的到来仿佛在平静的湖水里抛下了一颗石子，每个环节他都敢于突破常规。有一天，院长终于对他忍无可忍了，拖着他上了讲台，"你以为你比教授都聪明吗？那你来上一课。"兰彻一言不发地在黑板上写了"法罕式""拉加也"，说："30秒钟你们定义这两个词。"下面的人努力地找，但没有人能找到，兰彻说："我提出这个问题时你们有好奇吗？你们陷入了疯狂的比赛中，这样的第一有什么意义，这样增长的不是知识，而是压力，这儿是大学，不是压力锅。""这只是我两个朋友的名字，我不是在教工程学，是在教怎么教书！"这一席话道出的就是传统填鸭式教育的重大弊端，很多人读了很多书，却一直不明白读书为了什么，不少人急切地追求分数、排名，却背负着不快乐的心情去学习，教育也就没有了意义，这就是我们当下教育所应该思索的东西，如何教育，教育出于什么目的，影片给了我们很好的启迪。

一部优秀的影片，一定是能触动人心灵深处的，在不经意间感染人，形成共鸣。《三傻打闹宝莱坞》把人与人之间的那种纯洁而真切的情感表现得淋漓尽致，无论亲情、友情，还是爱情，都能渐渐深入观众内心，兰彻骑着摩托车送莱吉的爸爸去医院，"朋友是一个男人最大的胸部""我可以有很多考试，但爸爸只有一个"，他也帮助法罕认识到应该追寻自己的热爱——摄影，"只需要一点点勇气，你的人生就截然不同"，在医院的病床上他帮助莱吉重拾生活的勇气，"折了两条腿才让我真正站起来，我保留我的态度"，轮椅上面试的拉加以最坦然的姿态面对了考官。不仅仅如此，兰彻应用自己的知识救了"病毒"的女儿和他的孙子，也让他顽固的思想有了改变，当他激动地看着自己的孙子被救活踢了一下时，他说："踢得好，以后踢足球好不好，想干什么就干什么。"那一刻，相信所有的观众都能身受感染，正是影片中无比真实的情感才达到了这种影视效果，这也是这部影片取得成功的一个重要因素。

虽然影片在很多地方显得夸张，调侃嬉笑的有些过，歌舞也很不适应，但它表达的思想，凸显的主题却很明确，在改变传统影片古板的同时，极大地表现了自己的风格，这是一种巨大的创新，也获得了成功。总之，《三傻打闹宝莱坞》是一部非常成功的影片，它所包含在内的追求卓越打破常规的精神、乐观积极的态度等道理都将鞭策我们共同成长，让我们面对所有说："一切顺利！"

第四节　泰国动作电影

泰国真功夫——《拳霸》第一部

【背景资料】

导演：普拉奇亚·平克尧

编剧：普拉奇亚·平克尧，帕纳·日提克莱

主演：托尼·贾，帕姆瓦瑞·尤德卡默尔，派特察泰·王卡姆劳，瓦瑞·尤德卡

主要奖项：法国杜维尔电影节亚洲影展最佳动作片奖

【剧情简介】

《拳霸》是2003年泰国拍摄的拳霸系列电影的一部动作片。故事发生在泰国边远的一个小山村里。主人公永亭是一个孤儿,生下来就被遗弃在村里佛堂前的台阶上,一个和尚发现后收养了他,在师傅们的教导下,他一天天长大,武艺也一天天高强。一天,村里的小流氓唐偷走了佛堂里昂巴克佛陀的头和村民们为佛陀过生日而捐的钱款。然而再过七天村民们就要为昂巴克佛陀庆祝二十四周年的生日了,这可急坏了村民们。于是他们东拼西凑地筹集了一些路费,委托永亭去城里找回佛陀的头。

永亭到了城里之后,他找到了同乡洪力,不料洪力趁永亭不备将他的路费全部偷走了。洪力不学无术,生性好赌,并欠下了一大笔赌债。于是,他把偷来的钱全押在了拳击赌场上。永亭为了要回村民的血汗钱,只好赤膊上阵,与人高马大的外国拳击手决一死战。永亭功夫超人,几场比赛全都得胜,这引起了操纵赌场的大庄家的注意。后来,永亭无意中得知这个装着假嗓子的大庄家竟是一个大文物走私犯,他要找的佛陀头就在他手中。由于永亭的出现,使假嗓子损失惨重。假嗓子便心生一计,通过洪力说服永亭上场进行拳击比赛,但条件是只能输,不能赢。他答应如果永亭照他说的做,他会还给永亭那樽佛陀头。永亭为了找回佛陀头,只好上场挨打,他被打得鼻青脸肿,差点丢了性命。可是,假嗓子却背信弃义,不但佛陀头不还给永亭,还下令手下杀人灭口。无奈,永亭只好出手还击,从枪口下死里逃生……

此时,假嗓子正领着一帮盗贼在一个山洞里偷一樽巨大的佛像头。突然,天兵降临,永亭和洪力来到了他们面前。经过一场殊死的搏斗,他们打败了盗贼,抢回了佛陀头像,但洪力却为了保护佛陀头像献出了年轻的生命。

永亭把佛陀头送回了村里,村民们喜气洋洋地为佛陀过了二十四岁生日。人们的脸上又绽开了往日的欢笑。

【鉴赏】

《拳霸》又名《寻佛记》《盗佛线》，是泰国动作片，片中打斗场面均为真功夫，并未使用替身、吊钢线或电脑图像。片中主角柏朗·依林（托尼·贾饰）为泰拳高手，曾苦练多年。在此片中，托尼·贾很好地演绎了泰国人民对宗教的无比热忱和崇尚信仰。因为泰拳的威力很大，为了在拍摄中不伤及别的演员，男主角特为本片的拍摄闭馆修炼了2年的时间，在不减弱动作强度的情况下，减少了杀伤力。特别值得一提的是，他还曾担任过李连杰的泰拳老师。

本片淋漓尽致展现了泰国的国技——泰拳，导演刻意把拳手们设计为不同拳种和不同人种，从而更加烘托出泰拳的独特魅力，全面展示了泰拳的威力，画面拍摄得既真实又充满视觉快感，片中无替身也没有使用特技，获得法国导演吕克·贝松和日本导演北野武的一致推荐。

第五章 了解电视

第一节 电视概述

一、电视的媒体属性和传播形式

与传统的印刷媒介相比,电视在传播手段上呈现出更为生动丰富和快捷方便的特点。与报纸、杂志、书籍以静态文字、图像作为传播介质的手段不同,广播电视是以更具视听享受的声音、影像作为基本表达媒介的。这种传播手段的应用使广电传媒具有了自己的传播特点:首先,电视传播的时效性更强。在现代化传播手段的支持下,电视的信息采集、处理与发布传播几乎可以做到与事实现场的同步;其次,广电传播的受众覆盖面也更为广泛。我国广电传媒的受众层次分布也十分丰富和广阔,从儿童到老人,从文盲到高知,基本上都能无障碍地接收到电视传播的信息,大容量的信息、高自由的选择度让电视成为现代百姓日常生活中的亲密伴侣。

除了技术手段上的这些特点外,中国广播电视还呈现出自己明显的意识形态特点和体制化特征,党性是中国电视事业的根本属性之一,是区别于资本主义电视事业的最显著的标志。在国家哲学社会科学研究"九五"规划重点项目成果《中国电视论纲》中,对我国的电视事业性质做了如下的界定:"中国电视事业是中国共产党的整个新闻事业的一个重要的有机组成部分,中国的电视台都是党和政府的新闻宣传机关,中国电视是党、政府和人民的喉舌"。这一界定从根本上说明了中国广播电视事业的传播属性和新闻组织原则。从宏观建设的角度上来讲,以明确的目的和自觉的意图反映和引导社会舆论,贯彻传达中央的各项方针路线政策为社会主义现代化建设服务,为构建和谐社会氛围和生活环境服务就成为了中国广电传媒义不容辞的社会责任和传媒特点的体现。坚持以正面宣传为主,把社会主义放在广电传播的首位,不断以科学的理论武装人、以正确的舆论引导人、以高尚的精神塑造人、以优秀的作品鼓舞人成为中国广电媒体宣传工作中不可偏废的有机整体。

(一)电视的本质特征

1. 对现实的再现

电视上的视像是用一种类似于人们感知世界、解释世界的方式来再现现实世界,是电视节目的制作者以一定的方式程式化、符号化了的人、物和事件。当我们在看电视的时候,所看到的视像是建立在电视脉冲信号的编码和解码基础上的,我们看到的是每秒钟25帧的静止画面,不过人眼视觉暂留的生理特征给我们造成了错觉,让我们以为自己看到的视像是连续不断的,而且所谓每秒25帧的静止画面也并非真正是静止的,而是由电视机解码系统扫描产生的一系列光点的组合。无论我们以直接经验(比如亲身经历)还是以间接经验(比如观看视像)的方式认识这个现实世界,当一切人、事、物被我们感知到时,它已经被主观化了,成为了对现实

世界的再现,而视像恰恰是模仿我们的认识过程来再现现实世界的。正因如此,作为观众,当我们看到呈现在电视屏幕上的视像时,我们忽略了视像节目制作者对现实世界的主观加工,我们的潜意识倾向于毫无意义地接受它——当然前提是它所传达的内容是没有错误的,或者这些错误是没有被我们发现的。

2. 对客观世界的再现

电视的特质首先是它的叙事性。无论是新闻类、动画类、纪实类还是电视剧、戏剧类或广告类节目,电视的表达都必须依赖于叙述的手法。但是作为大众传媒,电视的叙事性是与观众的道德情感、理智情感和审美情感统一在一起的,不仅是用画面和声音再现客观世界和表述认知结果,而且在再现和表现过程中必然会有意无意地渗透进主题的情感和意志。

现代科技和电视手段赋予了电视以逼真性,摄像器械、录音设备、照相器材和编辑系统的特殊手段带给了电视不同于绘画、文学、戏剧、音乐等艺术形式的逼真性特质。当然,电视虽然声画合一、视听兼具,但也是具有假定性和虚幻性的。假定性既表现在电视叙事时间和空间方面,也展示于电视人物内心活动的具象化和声态化,通过电视技术和艺术手段把本来看不见摸不着的人的心灵世界,通过闪回、梦境、幻觉、特写等假定性手法,把人物的内心隐秘直接呈现在电视画面中。电视以其传真的即时性、现场感和临场感而获得了真实性,使人感觉如临现场,如见真人,另一方面又以其屏幕的画框局限和光影的虚幻、非真人的气息与呼应性有别于现场的活生生的直观感受。

(二) 电视画面的色彩表现

就色彩的记忆而言,高纯度的色彩记忆率高,明清色比浊色高,色彩单纯简单的要比色彩复杂、形态多样的高,画框面积对比以黄金分割的高。一般而言,暖色调常常给人以积极、兴奋的感觉;冷色调给人以沉静和消极的体验。根据色彩的表现,就会衍生出色彩的象征,比如象征着天空和海洋的蓝色始终是气象标志和环境节目的首选。

1. 画面与视觉心理

心理学上认为:人的感觉是由知觉、想象、动机、性格等多种因素共同存在于心理这个系统之中,他们不是孤立的,而是相互联系、相互作用的。因此,电视画面对其中任何一方的影响都会产生视觉心理的改变。色相(颜色的种类名称)的视觉心理是观众把电视画面的各种色彩与日常生活中的具体事物联系并加以想象的结果。不同的色相产生不同的心理情绪。比如蓝色,往往形成的是纯净、大方、朴素、高雅和宁静的感觉;而红色则给人热情、美好、鼓舞、喜庆的感觉;绿色则给人以青春、和平、安全之感。

视觉对电视画面的冷暖、深度以及轻重的不同,也会产生不同的体验,暖色调使人视觉上接近,心理上会给予优先反应;冷色调则使人视觉上疏远,心理上会有迟缓、收缩、后退的反应。红、橙、黄等暖色调,使人感到喜悦、温暖、欢庆;蓝、灰、白等冷色则让人消沉、冷落,甚至悲哀。

2. 画面与情感表达

任何一种色彩都有其独特的情感特征,电视画面运用色彩表达情感的方法是丰富多彩的,不同的色彩在人们的心理上会产生不同的反应,正如音乐可以表达情感一样,电视色彩同样具有表情达意的作用。人们对电视画面的感知,除了声音之外,主要依靠形状和色彩。任何一个视觉形象都有一种特殊的色彩,色彩对情感的传递既有通过人眼传递的对色彩的生理、心理反应,也有人们以日常经验为基础的联想,还有不同民族、不同团体的风俗文化乃至政治等因素的影响。

不同的色彩特征,同时具有鲜明的时代特征,人们对色彩的感觉也形成了鲜明的差别,如鲜艳与朴素,轻盈与沉重等,纯正明亮的红色能够表现热烈的活泼和激情,而晦暗的红色则往往给人悲哀、忧愁感;深蓝色表现的情绪是冷漠、忧郁,而浅蓝色却能给人清新、明快的感觉。因此,在色彩的运用上,通过对色彩的控制和调节,改变景物影像的色彩与组合关系;通过镜头间的色调组接和色彩变化,让流动的色彩与电视节目的内容、情节相得益彰,形成和谐统一的整体,使色彩在流动、变化中强化电视的魅力。

(三)电视声音的特性和分类

1. 电视声音的特性

(1)时空性。即声音具有时间的延续性和空间的扩展性,它利用视听觉的不一致,从视、听两方面立体获取信息,使画框内外连成一个整体。比如解说词,就是以画面为基础,为画面服务的。它既可以对处于无序状态的画面信息进行概括,又可以对画面信息给予强调突出,将画面中容易被人忽视的细节放大。

(2)抽象性。即展示事物的不具体性,拓展了人们的思维,展开丰富的联想,增加画面的横向运动感和纵向空间感。

(3)情感性。即声音带有强烈的感情色彩,是强调和提高影视作品中情感的重要手段,它在表达感情内容的同时,又表达了感情的强度。

(4)思想性。即声音可以表达人们的想法,体现作品的思想含义,一定情境下的声音的变化,也能充分表现人物思想内容的变化。

2. 电视声音的分类

电视声音中的音响,具有丰富的艺术表现力和感染力。音响至少能表达出叙事、再现、表现、表真和表情等多方面的功能。由于对以上几方面特性表达的不同需要,电视声音具体可分为以下几类:

(1)对白。电视画面中人物之间的对话称为对白,它是刻画人物形象、表现人物性格的有力手段。

(2)独白。它是人物独自表述或倾吐自己内心活动的人声语言,独白可分为自我交流对象的自言自语和向其他交流对象的大段述说两种方式。

(3)旁白。表现为第一人称的自述或第三人称的评说。旁白可以节约次要的场景,突出主题,并达到延伸画面表现力的作用。

(4)解说。它是从客观叙述者的角度叙述内容或评论事件。解说突破了电视屏幕画框的限制,囊括了画面形象以及同期声所不能包含的信息内容。

(5)音乐。一般在后期制作配制,往往可以准确、细腻地表达人物的思想感情。

(6)效果声。为了增强表现效果或追求画面真实感,在录制配音时使用效果声,能够形成很好的语言传意和造境效果。

(7)现场声。这是现场同步录制的声音,具有真实感和证实性,常常被应用在电视新闻节目中。

二、中国电视剧的发展概况

(一)从无到有的成长阶段,承担体现社会主义意识形态的宣传任务

新中国的广播电视事业,诞生于特殊时代与历史时期。1940年,中共中央成立了以周恩

来为首的广播委员会,同年12月,第一座人民广播电台——延安新华广播电台正式开播。当时的广播新闻形态往往是"战地式",强调"电台广播是各抗日根据地目前对外宣传最有力的武器"。1949年10月1日,中华人民共和国开国大典在北京隆重举行。北京新华广播电台对此进行了中国广播史上第一次全国性的实况转播,被载入史册。同年12月,北京新华广播电台更名为中央人民广播电台。在那样一个新语境下,电视诞生了,并取得了一定的发展。

1958年6月1日,北京电视台播出了我国第一条电视新闻,内容是《红旗》杂志创刊,形象而深刻地说明了它的时代趋同的、意识形态的特征。同年6月15日,北京电视台在演播室内直播了根据《新观察》杂志发表的同名小说改编而成的电视剧《一口菜饼子》。9月4日,在报刊报道上海广慈医院抢救严重烧伤的工人邱财康的真实事迹的第二天,北京电视台据此以最快的速度编写了《党救活了他》一剧。它快速、及时、实证,据说是动用了3部摄像机,来拍这部电视剧。电视新技术的想象性的再现同样是和时代统一的,是与现实的需要结合在一起的。

"文革"期间虽仅拍过《考场上的斗争》《架桥》等4部电视剧,但在"文革"以前,电视剧作为"文艺战线的轻骑兵",创作及播出却颇显活跃,据统计8年中播出约200部电视剧。中国电视于1958年开播以来,作为中国当代政治、文化与传媒中的主体形态之一,传递社会主导价值、信息,实现宣传、教育、娱乐、服务等方面的功能,电视节目、电视剧作为一种政治意识形态工具而被创造出来,成为人们思考、聚焦、提取和储存能量的中心,数十年间发挥了巨大的作用,产生着愈来愈大的社会影响力。

电视的政治意识形态特征和社会性特点,首先体现在与时代互动上,从它自身的传播出发并使之适应变动不居的时代与日常生活。有人曾感叹:"电视是中国政治和社会生活最敏感的反映者、记录者,说它是和时代最为同步偕行的媒体,实在恰如其分。"1958年,中国电视差不多是广播电台的视像"克隆"版,电视机也是极珍贵的稀罕物,电视技术也处在起步阶段。而在今天的中国,地无分南北,人无分老幼,都可在电视机前观看奥运会、宇航员太空行走、地震救灾的直播,让自己随着这些轰击内心的画面流泪、欢叫或者高歌。世界上再没有人会否认电视是人类社会最快捷、和时代最同步的传媒了,整个地球瞬间共享同一信息,只有互联网和电视才能做到。

(二)改革开放以来逐步确立转型、选择与话语的主体位置

1978年,邓小平作出了改革开放的历史性决定,中国走上了一条同经济全球化相联系的改革的路程。十一届三中全会的召开,思想解放之风吹遍神州,电视事业迎来大发展。1978年1月1日《新闻联播》正式开播,同年5月1日北京电视台更名为中央电视台。在20世纪70年代末、80年代初,电视文艺专栏与春节文艺晚会的应运而生,如中央电视台的《周末文艺》《外国文艺》,北京电视台的《大观园》等;央视春节联欢晚会则凸显出其主导地位和极强的形式特征,从1983年开始影响力与日俱增。而电视剧介入电视荧屏,成为以家庭传播方式为主的一种崭新的综合艺术样式,成为新时期中国电视转型发展速度最快、影响力及成就最大的重要标志。

1980年前后,国外和香港地区的电视剧被大量引进,吸引着大量的观众,但很快在20世纪80年代初,电视剧编创人员拍摄制作出了一批饱蘸着时代色彩和审美追求的国产电视剧精品,如《寻找回来的世界》;同时也开始进行一些类型化的尝试,如惊险剧《敌营十八年》,这个9集连续剧的片头曲《胜利在向你招手,曙光在前头》,成为那个年代响彻街巷的流行语。然而,当时是仓促上阵、拍摄之简陋现在很难想象。王扶林在回忆他执导的我国第一部电视连续剧

《敌营十八年》的紧迫状况时曾说:"摄制组为了春节播出这部电视剧,几乎被时间牵着鼻子走,腾不出工夫对剧本所反映的历史背景作必要的研究,连案头工作以及广泛吸取对剧本的意见等这些必不可少的环节都被挤掉了。"

值得注意的是,20世纪80年代根据文学名著改编的电视剧,获得格外的成功,并形成一种带有不同意义的共鸣。对于中国电视剧来说,20世纪80年代毫无疑问是一个文学作品改编的年代,像《红楼梦》这样的经典名著自不待言,但凡能在社会上引起轰动效应、激起广泛共鸣的文学作品,包括报告文学,都很快会被改编为电视剧,所以这一时期文学名著的电视剧改编取得了比较高的成就,如《红楼梦》《三国演义》以及《西游记》《围城》等。

1979年10月24日,文化部与中央广播事业局签订了《关于供应电视台播放影片的规定》,中外新影片发行放映一定时间后,可供电视台在北京乃至全国播放,每年的节假日还可供应一两部新片在全国播放。1980年,美国大型科幻系列片《大西洋底来的人》在全国掀起一股热潮。同年10月,《加里森敢死队》播出,再次掀起收视高潮。此后,日本电视剧《血疑》《排球女将》,香港电视连续剧《霍元甲》等相继与国人见面。这是中国电视历史上引进电视剧兴起的第一个高潮。这在一方面增强了电视剧作为媒介的影响力,引导人们对电视剧传播特性的重视;另一方面让电视剧获得前所未有的话语主体位置,取得了巨大的进步。

从1982年3月1日到1983年底,全国生产电视剧348集,央视播出277集,平均4天播3集。13集电视连续剧《夜幕下的哈尔滨》是1984年以前最长的电视剧。12集电视连续剧《济公传》以及《篱笆、女人和狗》等都轰动一时,这些电视剧采用类似中国小说章回结构的方式,视觉角度新颖,收视情况相当不错,部分电视剧收视率达到40%甚至50%,创造了其他电视节目难以企及的收视高峰。电视剧的自身存在及其成长,构成它所发挥的社会作用的起点,为中国电视剧走向成熟和繁荣奠定了基础。

电视事业发展之快之高速,超乎想象。首先,20世纪90年代中国电视剧创作整体上进入了成熟期,初步具备了产业化的人员和资源储备。从《敌营十八年》(1980)到《渴望》(1990),整整10年,中国电视剧通俗化之路至此踏上通畅的大道。《渴望》能够"一飞冲天"是中国电视产业文化起步、发展的必然,在带来收视狂潮的同时,也引发社会各界的广泛关注与讨论。此后,《编辑部的故事》《北京人在纽约》《孽债》等大批通俗化的电视剧牢牢占据了电视收视的黄金时段。其次,电视历史戏说剧也横空出世,《宰相刘罗锅》《康熙微服私访记》《铁齿铜牙纪晓岚》《还珠格格》接连不断掀起电视收视热潮,电视历史剧的"戏说化"和历史戏说剧的正剧化,赢得了巨大的成功。

随后,电视剧制作题材日益多样化,革命历史题材电视剧、军事题材电视剧、公安侦破题材电视剧、家庭伦理电视剧、都市言情剧与青春浪漫剧、农村题材电视剧,吸引观众的眼球,为其提供一种持续不断的感情消费。当然电视剧创作也起起落落,在商业化潮流的推动下,媚俗的倾向有愈来愈严重之势,而内容教化倾向迅速蔓延和同质化竞争,也是问题所在。如何净化市场环境,加强自身反思,适应中国经济改革进程,引进新思想、新观念,并进而提供更具特点与原创性的、有个性魅力的作品,是对追踪时代的步伐、走向未来的电视剧工作者的一个挑战。

(三)积极构建当代视觉审美体系及思想价值观念

近年来,《激情燃烧的岁月》《亮剑》《金婚》《恰同学少年》《士兵突击》《空镜子》《国家行动》《潜伏》《人间正道是沧桑》等电视剧,每播放一部都引起广大观众的热烈响应。名不见经传的许三多,在全国刮起一股"快乐"旋风。人们分明看到了久违了的,变得有些陌生了的"崇高精神"。正如该剧的导演康洪雷所解释的,《士兵突击》之所以能取得成功,那是因为"许三多像一面镜子,经常照耀着我们那些不能说的东西,照耀着我们身上每个人跟内心相悖的东西"。观看这样的电视剧,总会给人带来一种悲喜交集的情感。社会的进步非常明显,时代毕竟已经把多数人带入全球性时代和文化之中,当今的中国和世界形成了一个持续而互相依存的结构和关系。一方面,大家对彼此的差异逐渐能够宽容、欢迎,公共空间变得大而开阔;另一方面,全球化带来的趋同性的选择,使民众的精神状态收窄了,人们与世界的关系,正衬托出我们这个社会和时代的精神。中国电视剧的发展,就是在这样的特定的历史性的以至世界性的变化的语境中生长与发展起来的。

当今社会发展日新月异,时代生活每天都在发生变化。自 20 世纪 50 年代以来,中国电视剧的自我特征呈现出一个不断裂变的轨迹,当代电视剧的价值选择带有从趋同倾向、转型倾向、市场倾向到面向突破和反思的当代倾向不断发展变化的特征,从电视剧创作者、电视观众到政府决策部门,中国电视剧有着广阔的市场空间,在新的起点上进一步开放、兼收并蓄,通过发挥比较优势创造自己的未来,选择、改革与发展仍然是我们的明智之举。

三、国外电视剧的发展概况

电视剧的历史和电视的历史是同步的。电视是 20 世纪人类的重大发明,它运用电子技术透过空间传播影像和声音,把全世界的起居室变成了观众厅。电视剧伴随着电视而诞生,在最初的电视试播中,就有了最早的电视剧。1928 年 9 月 11 日,美国通用电器公司试播的独幕剧《女王的信使》,是美国历史上第一部电视剧,也是世界范围内出现得最早的电视剧。1930 年,英国广播公司 BBC 在伦敦播出的意大利剧作家皮兰德罗的《花言巧语的人》,又称《口叼鲜花的人》,被视为世界上第一部完备的电视剧。1936 年 11 月 2 日,设立在伦敦市郊亚历山大宫的 BBC 电视台正式播出电视节目,这一天后来被定为电视的诞生日。人类也由此为自己开启了又一扇全新的艺术之门,20 世纪的"电子缪斯"登上了人类艺术的舞台。

从世界范围来看,对于这门新兴的"电子缪斯",不同的国家之间有着不同的称呼。电视剧这个名称是我国在电视发展初期自行确定的,我国从 1958 年第一部电视剧《一口菜饼子》起,就将这一新兴的艺术类别定名为电视剧,之后包括港澳台地区在内就一直沿用这一名称,但并非世界通用。比如,在美国将我们通常所说的电视剧再进一步划分为电视戏剧和电视电影以及电视广播剧等三大类,在前苏联有电视艺术片和电视剧之别,在日本则又有电视小说之称。电视剧是一门十分年轻的艺术,它诞生于 20 世纪 30 年代,发展于 20 世纪 50 年代以后。电视剧以电视技术的发展为依托,到目前为止,可分为直播剧、单本剧和连续剧三个阶段。

(一)直播剧时期

在电视剧兴起之初,由于电视技术条件的限制,即还没有磁带录像设备的情况下,在演播室里演出并即时播出的电视剧。直播剧借助多机拍摄、镜头分切等艺术处理,演出、摄像、录音合成同时进行,并运用电子传播手段直接传达给观众。世界各国在电视剧诞生之初,几乎都经

历过直播剧这一发展阶段。这一阶段直播电视剧的主要特点是：剧情单一，场景变换少，人物少且动作性不强。直播剧遵循戏剧的模式，有着很强的舞台假定性，与戏剧不同的是电视剧要经过镜头加以表现。但是，由于直播剧的播出与收看同时进行，所以播出不能中断，这就要求创作者高度配合，很多参加过直播剧创作的人都用不亚于一场战斗来形容当年的直播。

由于电子技术的不完备，这时期的电视剧还是一种不完善的艺术形式，电视剧还没有走进普通人的生活当中，也还没有成为商业竞争的对象。

（二）单剧本时期

到了20世纪60、70年代，随着电子技术的发展，便携式摄录设备、电子编辑机、彩色电视机相继出现，这为蒙太奇手法的灵活运用创造了有利条件，电视剧开始重视镜头的剪辑和租借。电视剧制作由室内走向了室外，由演播室场景走向了实景拍摄。这时，电视剧创作出现了明显的电影化倾向。这一时期，电视荧屏上播出的电视剧主要是依据电影的方式拍摄的电视单本剧，当时，电视连续剧等形式还未出现，因此，这一时期被称为电视单本剧时期。

单本剧时期所录制的电视剧摆脱了狭隘、单调的演播室和舞台，走入了现实生活；开始在拍摄现场采用多机拍摄、现场切换的录制方式，在叙事方法和表现技巧上也多采用电影的模式。这时期的电视剧，由于直播的局限而带来的与戏剧的天然血缘关系，被扑面而来的生活流所冲破。技术上的解放使得电视剧的制作与电影有了更多的相似性，于是，人们便认为电视剧是一种变了形的小电影。

这一时期，随着科学技术和电视事业的飞速发展，电视剧开始显示出它强大的威力。从世界范围来看，1952年世界上仅有少数的国家拥有电视机；但到了1970年，拥有电视机的国家已发展到127个，服务观众约13亿；到了20世纪80年代，电视机便迅速普及到世界各个国家，除了美、英、俄、德、法、日等发达国家外，中国、墨西哥、意大利等也逐渐进入了电视大国的行列。这一时期是电视剧大普及、大发展的时期。

（三）连续剧时期

进入20世纪70、80年代，电视剧开始逐步进入以连续剧为主的多元化时代，越来越多的优秀的电视剧作品从根本上推动了人们对电视剧观念的思索和突破，从创作上确立了电视剧作为一种独立艺术的地位，并且促使人们从电视媒介特征、从电视剧的制作方式、内部艺术构成手段等方面全面探索电视剧独立的内涵。

电视连续剧的出现，是对电视剧观念的又一次更新。这种更新，不仅扩大了电视剧观念本身的范畴，而且更重要的意义在于：创造了最具电视剧特征的新样式，促成了电视剧自身独特的艺术观念。连续剧是最具有也是最能发挥电视剧艺术特质的电视剧形式。单本剧在时空构成方式上拉开了电视剧与古典戏剧的距离，连续剧在时间上疏远了电视剧和电影的联系。电视剧发展到连续剧阶段，证明它终于跨越了模仿戏剧、模仿电影的历史阶段，在自身的艺术发展历程中找到了它自己。电视剧是在戏剧、电影两个巨人的肩膀上逐步成长起来的新的艺术巨人。

这一时期是世界范围内电视艺术的大普及时期，也是电视剧艺术的大发展时期。表现在：电视剧的制作水平不断提高，数量成倍增加，电视剧艺术开始自觉寻求自身的特性，探索本身所特有的表现手法，并摆脱对戏剧、电影的依赖而逐步成为一门独立艺术；特色各异的连续剧、系列剧占据了主流地位，点数据开始得到广大观众的接受和喜爱，电视剧逐渐成为社会最普泛

的审美文化形式;商业竞争的大渗入,一方面扩大了电视剧的社会效应和影响力,另一方面是出现了单纯追求收视率的偏颇,这也在一定程度上导致了电视剧质量的滑坡。

四、电视节目的种类

电视节目系统具有庞杂性和动态性,因此准确地给电视节目分类是件不易的事。更多地了解电视事业的发展史,把握电视事业的发展变化,是电视节目策划者应该做的。把握策划对象的特征,准确地掌握电视节目的类型,才能对节目进行准确的定位。

在过去50年的发展中,中国电视节目形态形成了众多的分类标准,而各种标准之间本身又形成了交叉,特别是随着观众收视需求的逐渐变化,电视节目形态一直处于不断地建构与解构的动态进程中,并日益呈现出细分化与专业化的趋势,这导致对电视节目的分类变得日益困难。事实上,五花八门、层出不穷的电视节目形态不太可能都被泾渭分明地划归于某种分类方法,其原因是各种元素在不同电视节目形态之间互相渗透,元素嫁接与融合逐渐成为电视节目形态创新的一种本体策略。

一般而言,中国电视节目形态的分类方法主要有以下几种:

1. 按照节目功能

中国电视节目按节目功能可分为欣赏性电视娱乐节目、服务性电视娱乐节目、知识性电视娱乐节目、评价性电视娱乐节目。

2. 按照节目来源

中国电视节目按节目来源可分为电视独有的娱乐节目、电视对社会文学艺术形态进行电视化加工的娱乐节目、电视对社会文化娱乐活动直接转播的娱乐节目。

3. 按照核心元素

中国电视节目按核心元素可分为电视文艺、电视晚会、电视综艺节目、电视游戏节目、电视益智节目、电视真人秀、电视直播剧、电视单本剧、电视连续剧、电视系列剧、电视情景喜剧、电视栏目短剧、电视电影、电视动画片、电视娱乐资讯、电视娱乐谈话节目、电视体育节目、电视少儿节目等形态。

4. 按照节目在电视传播活动中所显现的主要性质及其功能

中国电视节目按节目在电视传播活动中所显现的主要性质及其功能可分为新闻类节目、社会教育类节目、文艺类节目和服务类节目。新闻类节目的范围太广泛,狭义地说,以新闻材料为基础,加工制作的节目都可以称作新闻节目。其内在特征就是新闻的特征:真实、准确、实效性。社会教育类节目,又可称为社教节目,是指广播电视的一种重视社会教育功能的节目类型。社教节目是我国的首创,它重视科学文化艺术的传播,拓宽了广播电视的传播内容,有利于提高人们的思想道德水准。文艺类节目是各类表演项目的总称,以艺术性、娱乐性、参与性为一体。其分类标准多样,从节目来源和节目加工程度(或视艺术创作的程度)来分比较容易把握,可以将其分为两类:一是直播节目(包括录音、录像直播的方式),如音乐节目、文学节目、电视小品、文艺专栏等;二是加工节目(即以音像手段重新创作或作不同程度的加工、制作的方式),如电影录音剪辑、音乐电视、文学电视等,在加工节目中,还有专门节目类型样式(即广播剧和电视剧)。服务类节目是以实用性内容为主,直接为观众日常生活、学习、工作服务的满足人们日益增长的物质和文化生活的需要的电视节目。其按节目性能可分为:直接型、咨询型和

指导型；按表现手法可分为：综合型、专题型、新闻型和谈话型。其中信息的实用性、以人为本的理念和杂烩化的表现手法是该节目的内在特征。

除此之外，还可以按照节目的播出方式来划分：录播节目、直播节目和双向或多向对传播出节目。录播节目包括所有非现场直播的电视节目。狭义的录播节目则专指某一栏目，或某台以录制播出形式制作播出的节目。直播节目是指那些以直播形式制作播出的电视节目。双向或多向对传播出节目是以传输和播出方式为标准划分出来的节目形式，它既可以是直播也可以是录播。

第二节　电视栏目

一、新闻法制类

我国电视新闻法制类节目的产生、发展与兴盛是与中国法制建设息息相关的。由于相对于其他媒体，电视具有更强的直观性、通俗性、时效性、参与性和普及性，表现手段丰富、覆盖面广，为群众喜闻乐见，在社会动员中具有更大的优势。因此，电视新闻法制节目当仁不让地成为普法运动的主要手段之一，其显著特征是：发展快、受众面广、收视率高、社会功能显著、参与面广，正是因为有了这些优势，法制类电视节目日益成为电视节目形态中一个重要的部分，同时，中国电视新闻法制节目的规模、影响和法制社会建设的作用超出了当代世界上任何国家。它走过的每一步都记录并影响着中国法制的发展进程，甚至可以说，电视法制节目实际上已成为中国法制建设中的一个重要组成部分。

（一）传播法制文化，法制类电视节目的影响力不断提高

充满理性意识的法制节目正在影响和改变着人们的思维方式和行为习惯。逐步进入小康社会，中国人的精神追求正在呈现出多元状态，人们不仅渴望安全，而且希望获得自尊，实现价值追求，渴望法律的保护和维护自身的权益已成为人们的一种普遍追求。在这种背景下，法律文化具有了特殊的功能和价值。它不仅是政治文明的集中体现，同时也是精英文化的代表。从法制类电视节目诞生那一天开始，知识分子就充当了这个节目的主体，像我们熟知的《今日说法》《拍案惊奇》等，几乎每期节目都由著名的法学专家担纲。他们把法律课堂移到电视屏幕上，承担起匡扶社会正义和维护公众利益的重任，通过传播法律知识和法制精神，对受众的思想行为产生着潜在的引导和规范作用，也使受众提升了自我净化和自我批判的能力。

（二）关注民生大众，法制类电视节目日渐深入人心

纵观形态各异的法制类节目，它们有一个共同的特征，那就是通过关注普通百姓所遇到的法律问题所透射出人文关怀的意识，这首先表现在传播内容上。例如：近年来，我们的媒体每年年末都要评选"十佳"法治人物，法制事件本身与老百姓利益直接相关的例子占据了大多数。

其次还表现在传播视角上，在进行法治报道宣传的切入点上，电视媒体往往更重视个体感受，重视情感分量。例如：中央电视台播出的《法治在线》，对石家庄天河区法院制定的"少年犯刑事记录消灭制度"进行了报道，从少年犯本身和家庭入手，阐述了少年犯在现实社会中所处的困境，进而在这一制度因不合法而被取消的情况下，仍旧呼唤社会、呼唤法学家予以研究和关注。我们的媒体不是简单地在法律所提供的若干规律中去追逐利益，它还有着对人的尊重、

恪守道德准则、维系价值理念等要求。法制类节目所给予的关注,不仅具有媒体的监督作用,而且也成为社会稳定的调和剂,它为弱势群体打开了一扇有怨可诉、寻求公正的大门。我们可以将电视法制类节目在我国法制建设中所发挥的功能和作用归纳如下:

1. 普法功能

国家通过法制类电视节目宣传法律的内容和精神,教育社会每一个成员遵纪守法,树立国家法制的权威和统一。在这方面,法制类电视节目具有导向作用和造势功能,能够广泛、快速、全面和深入地动员社会,形成"运动"之势,它通过权威的信息发布、具体的解释、明确的导向和号召,鼓动起社会各界的关心、热情和参与的积极性,形成一种巨大的冲击力,在短期内造成较大的声势,并将这些信息尽可能深入地传播到社会各个阶层和角落。尽管随着法制建设的不断深入和完善,这种群众运动或社会动员方式的影响力和作用可能会有所降低,但相对于我国法治的历程和课题而言,法制类电视节目在这方面的使命仍然是任重道远。

2. 法制信息传递

法制类电视节目能够通过多种表现方式直观、动态地反映法制运作的实际情况,承担传播法律信息的功能。法制类电视节目中蕴含着极其丰富的信息,不仅包含对法律规定及法律程序的解释和演示,还包括对法律运作中的种种障碍、阴暗面和问题的揭露,既有法制建设成就的正面报道,也有法律与社会之间矛盾与冲突的客观揭示。法制类电视节目的角度和内容越是真实客观,越是深入,其中蕴含的信息量就越大,反映的问题就越深刻。

3. 培养法律意识

法律意识是社会意识的一种特殊形式,是人们关于法律现象的思想、观点、知识和心理的总称。提高公民的法律意识正是普法的深层目标,法制类电视节目能够通过对法律的实质和内容以及运作情况的展示,在一个发展和动态的过程中不断促进社会主流法律意识的形成与提高,由此培养民众,建构法治社会的基础工程。

二、综艺娱乐类

(一)电视综艺娱乐节目的产生与形式

美国是电视娱乐节目的发祥地。在美国的电视理论中,电视娱乐节目是一个较为宽泛的概念。外延上,电视娱乐节目包括电视剧、艺术晚会、体育、谈话、音乐电视(MTV)、游戏等多种类别。现实中,综艺游戏节目、黄金时间电视剧、情景喜剧、谈话节目、猜奖节目等构成了电视娱乐节目的主体,其中综艺游戏节目一直是娱乐节目的重头戏。

电视娱乐节目在发展过程中逐渐形成了一些基本的节目形式:综艺类娱乐节目、音乐类娱乐节目、娱乐咨询节目、谈话类娱乐节目、游戏类娱乐节目。

(二)电视综艺娱乐节目与大众文化的密切联系

大众文化主要是指兴起于当代都市,与当代大工业密切相关,以全球化的现代传媒为介质大批量生产的当代文化形态,是处于消费时代或准消费时代,采取时尚化运作方式的当代文化消费形态。人和社会的文化形态都必须有与之相匹配的传播媒介,而且两者之间并非只是技术手段的配合,更有本性上的契合。而电视就是大众文化的同谋、最积极的制造者、最热烈的推动者,当然,也是大众文化的利益瓜分者。从媒介进化来看,电视是口语文化的再度复兴。文字诞生以前的人类沉浸在口语文化时代,文字符号从时间和空间上延伸了口语传播的能力,

却消解了人际传播过程中分泌的形象和快感。

当代大众文化从功能上来看,是一种游戏性的娱乐文化。正是当大众文化话语成为社会文化话语的强势时,人们的娱乐意识和方式才逐渐成熟。而大众文化影响人们的娱乐生活,最直接的载体就是电视。大众文化在社会生活中的复苏与扩展,也是在电视真正被视为娱乐手段之后,电视文化的繁荣造就了新的娱乐观念,也扩大了人们的娱乐选择,电视是最受欢迎的"娱乐表演家"。因此可以说,承载着电视的愉悦大众功能的电视娱乐节目就是大众文化与电视合谋的结果之一。所以,电视娱乐节目与大众文化有着内在的紧密联系。

(三) 中国电视综艺娱乐节目的历史

在中国大陆,电视娱乐节目出现的时间并不长,也并不成熟。不过在电视娱乐节目还处于雏形阶段时,它就基本上是中国电视的主要支柱了。即使是在"突出政治"的年代,电视也曾经是"空中剧场""家庭影院",可见其对社会的必要性和重要性。随着思想的逐渐解放和实践的探索,人民正当的生活权利得到承认,娱乐业在普遍的社会同情中逐渐恢复了名誉。电视娱乐节目在大陆真正的繁荣崛起是 20 世纪 80 年代以后的事,是从电视人对电视娱乐功能的重新认识和张扬开始的。娱乐不仅仅是为了教育,因为狭义的教育不能涵盖"人的社会化"这一丰富多彩的全部过程,它更是保持社会生态平衡和人们精神健全的重要机制。

相对于大陆,台湾的电视娱乐节目的确是有自己特色的。自从台湾电视最早推出《群星会》的节目后,此类节目一发不可收。发展到现在的像《综艺大哥大》《综艺最爱宪》《康熙来了》等,在这其中虽然有很多的娱乐节目都是仿效日本或者美国的形式,但这不是简单的模仿,而是用中国人的观念,将全世界先进的电视娱乐方法"消化"后再呈现给中国人的娱乐节目。也就是说,台湾的电视娱乐节目是一种"同化器",他们完成了引进后的民族化任务。

(四) 中国电视综艺娱乐节目现状分析

自从 20 世纪末中国电视界刮起的一股娱乐节目热,电视娱乐节目无论在内容上还是在形

式上都有了很大的变化,不同阶段的电视娱乐节目拥有各自不同的类型和特点。按照时间发展顺序来划分,中国的电视娱乐节目可概括为四个阶段。

第一个阶段是《正大综艺》《综艺大观》等综艺类型节目。这时候的节目就是一个大超市时代,不管什么样的产品,比如相声、舞蹈、歌曲、杂技,所有的艺术形式都可以在这里看到。那时候人们的审美内容很贫瘠,大家希望有不同门类的节目在眼前呈现。所以在资金有限的情况下,演播室变得美轮美奂,主持人被包装出来。对于观众来讲,这个节目仅仅是一个观赏,观众与节目之间是有一道鸿沟的,观众只能仰望着这些美轮美奂的"展品"。而那时候的主持人,如赵忠祥、倪萍、杨澜等,他们是舞台上绝对的操控中心。

四五年之后,娱乐节目迎来了第二个阶段,以1996年湖南卫视开播的《快乐大本营》《欢乐总动员》为代表的游戏类娱乐节目开始出现。观众已经从早期审美转向一种"审丑",人们看这类节目的一个重要驱动力是为了看明星出洋相。观众从心理上变成了一个评价者。舞台与观众之间的鸿沟已经开始退化,主持人也不再是绝对的中心。

第三个阶段是当时火爆的《幸运52》《开心词典》等益智博彩类节目。观众看节目时既不是审美也不是审丑,坐在王小丫和李咏对面的竞答者是观众熟悉的、与他们一样普通的身边的人,这个时候观众已经和他们有了一种平视的态度,节目已经走向了平民。

第四阶段是真人秀节目的出现,首先是平民真人秀,平民走到了观众的面前,而且成为了

明星,如《非常6+1》《星光大道》等。以《非常6+1》为例,节目用六天时间把平民英雄的成长过程,非常细化地呈现出来。其次是明星真人秀,比如近几年十分火热的《我是歌手》《花儿与少年》《奔跑吧,兄弟》等,我国的明星真人秀节目从开展以来一直为广大观众所喜爱,因为它满足了大多数普通观众的八卦心理和窥探欲,使普通受众在电视屏幕上感受与明星同样的体会,也满足了一些粉丝对偶像的推崇。明星真人秀节目在我国兴起时间还不长,发展前景广阔,需要我们不断创新,不断改进,使这一类型的节目得以在兴起阶段有一个新高峰。

从娱乐电视现状来看,电视娱乐节目符合了电视的日常化和生活化的特点,也符合了当代文化的发展趋势,它是电视节目中的一种重要的类型,欧美国家娱乐节目的发展现状便是明证。随着娱乐节目在国内的起步和发展,引发了观众的大力关注。在我国,电视节目的娱乐功能是逐渐从电视的政治和教育功能中独立出来的。所以对于起步不久的娱乐节目来说,面临着很多的困难,同时也拥有着很多的机遇。从春节晚会的风行到目前益智类节目、真人秀节目的兴盛,这些对传统文艺节目的突破和挑战是电视娱乐节目发展的必然阶段。

三、电视广告

电视广告是信息高度集中、高度浓缩的节目,它兼有报纸、广播和电影的视听特色,以声、像、色兼备,听、视、读并举,生动活泼的特点成为最现代化、也最引人注目的广告形式。1979年1月28日上海电视台播出的第一条电视广告,揭开了我国电视广告发展史的序幕。

(一)电视广告的技巧

(1)故事式。用讲故事形式来表达商品与受众的关系,使受众产生共鸣。

(2)时间式。用纪录片或叙事手法,向受众交代时代进展与商品的关系。

(3)印证式。用知名人士或普通人士来引证商品的用途及好处,以达到有口皆碑的效果,但广告的技巧必须高明,否则受众会怀疑被访者言辞的可信度及真实性。

(4)示范式。用比较或示范的手法,表现出商品过人之处或独特的优点。

(5)比喻式。用浅显易懂、人所共知的比喻,引出广告商品的主题。

(6)幽默式。用幽默风趣的语言或手法,含蓄地宣传商品的特征,使受众在轻松愉快的气氛中领会与接受广告信息。

(7)悬念式。用悬念手法提高受众的注意力及好奇心,然后带出商品。

(8)解决问题式。将一个难题夸张,然后将商品介绍出来,提供解决难题的答案。

(9)名人推荐式。用知名人士来介绍推荐商品,利用他们的聚焦力和号召力,来影响目标受众的态度,刺激购买欲。例如聘请影视明星做广告,已成为国内外厂商竞相采用的办法。

(10)特殊效果式。在音响、画面、镜头等方面加上特殊效果,营造气氛,使受众在视觉方面产生新刺激,留下难忘的印象。

比如高露洁牙膏的经典广告语"牙龈出血怎么办?"已经深入人心,这就是一则很典型的解决问题式广告;益达口香糖的《加油站篇》广告,就是一个典型的故事式广告,彭于晏与桂纶镁演绎了在沙漠加油站的第一次亲密接触,彭于晏的"兄弟,加满",到最后桂纶镁"你的益达也满了",女主角的眼神与语气透露了对男主角的倾心,而借助益达表达了女主角的一见倾心,字幕滚动出的"爱的开始总是甜",该创意获得了2010年创意功夫广告奖和梅花传播奖、最佳明星电视广告金奖,益达顺利成为人们热议的话题,顺利实现了口碑营销。

(二) 电视广告的制作方式

电视广告内容的要求,决定了应该在演播室拍摄还是在现场进行拍摄。因为电视广告的创意要求和广告片结构形式的不同,往往使策划制作人在多种摄制方式中进行选择,或者是采用现场与室内两种拍摄方式相互结合的方法进行制作。

广告片的制作方式有现场拍摄、室内拍摄和电脑制作等三种方式,这三种方式是目前广告片制作较为普遍选用的方式。

现场拍摄制作方式是由广告制作人员,直接携带摄箱设备到现场直接把广告内容拍摄下来,经过稍加剪接即可播出的一种广告制作方式。

演播室拍摄制作方式是广告制作人员根据创意要求,需要置景和造型设计的广告拍摄方式。

电脑绘画广告制作方式是由广告创作设计人员向电脑编程人员提供广告创意和广告效果图,电脑编程操作人员通过运用计算机进行编制程序,绘制广告画面的一种广告制作方式。

(三) 电视广告的片型

片型是电视广告结构的形式,它体现了广告的整体创意,在选择电视广告片型时,要注意结构形式要符合广告创意的要求,符合广告产品的诉求点,广告的主题思想是否对产品的宣传有利,能否使观众接受等。常用的形式主要有:

(1) 新闻报道型。这类型的广告片是运用新闻报道的形式,以纪实的手法把有新闻价值的商品信息记录下来,通过电视进行广告宣传的一种方式。

(2) 示范证明型。示范证明型主要是通过名人、专家和产品使用者去说明和验证广告产品的功能和优点,产品能给消费者带来什么好处。它可分为引证式和名人推荐式。

(3) 悬念问答型。悬念问答型是由一个疑问者提出问题,再由一个相信者回答问题的广告形式。

(4) 生活片段情感型。生活片段情感型是把人们在日常生活中对某种商品的谈论和评价的事实,通过电视技术把其中的一部分加以艺术加工再现于电视屏幕的现实写照的一种广告制作手法。

(5) 气氛型。气氛型是通过一个特定的场所、特定的事物来营造生活和人的情感氛围的一种广告制作手法。

(四)电视广告的发布形式

发布形式是电视台为客户提供播放广告的一种宣传方式,亦是电视台广告的经营项目和内容。为了使客户更好地选择自己广告播出的时间,达到良好的广告效果,电视广告发布的主要形式有:

(1)特约播映广告。特约播映广告是指电视台为广告客户提供的特定广告播出时间,客户通过订购这类广告时间,把自己的产品广告在指定的电视节目的前、后或节目中间播出的一种广告宣传方式。

(2)普通广告。普通广告是指电视台在每天的播出时间里划定的几个时间段,供客户播放广告的一种广告宣传方式。

(3)经济信息广告。经济信息广告是电视广告的一种宣传方式,是电视台专门为工商企业设置的广告时间段,是专门为客户宣传产品的推广、产品鉴定、产品质量咨询、产品联展联销活动,以及企业和其他单位的开业等方面的宣传服务的。

(4)直销广告。直销广告是指电视台为客户专门设置的广告时间段播放的广告。利用这个时间段专门为某一个厂家或企业,向广大观众介绍自己生产或销售的产品和商品。

(5)文字广告。文字广告只是在电视屏幕上打出文字并配上声音的一种最简单的广告播放排方式。

(6)公益广告。公益广告是一种免费的广告,主要是由电视台根据各个时期的中心任务,制作播出一些具有宣扬社会公德、树立良好的社会风尚的广告片。

(五)电视广告的三要素

电视广告借以表现广告信息的基本要素,包括图像(video)、声音(audio)和时间(time)。

图像,即呈现在电视屏幕上的映像。它是具体、动态的景物形状与颜色的影像,是摄像机或摄影机拍摄下来,再通过电视机还原的一种幻象。图像是电视广告的主要构成要素,具有生动、直观、具体等特点,往往一个镜头就可以提供综合多样的视觉信息。

声音是电视广告表现的另一个重要因素,它是声波通过电视机还原的结果,是各种声音信息的再现。声音与图像配合,向观众提供丰富的信息,具有很强的表现力和真实感。

电视广告的主要特征是将所有传达的信息存放在时间的流程中,离开了时间因素,信息就无法传达。在电视广告中,时间有 3 个含义:一是指广告的实际长度;二是指电视广告的表现时间;三是电视广告观众的心理感受时间。视觉和听觉这两个要素,也是通过时间来构成变化和节奏的。

(六)电视广告语言

电视广告是以画面(镜头)的形式进行叙述和描写的,又以声音(对白、旁白、音响、音乐等)与画面结合、镜头与镜头的组接为基本特征。电视广告语言具有结构的多层性、画面形象的确定性、画面语意的不确定性(观众对同一画面有多种理解)、积极修辞的形象性等多种特征。

第三节 优秀电视节目鉴赏

一、民生新闻节目

对民生新闻的认识大致分为两种:一是"民生新闻"是采用平民视角,站在百姓立场,播报平民百姓喜闻乐见的新闻样式。二是"民生新闻"是经济新闻、社会新闻的一部分,是一种栏目的目标追求。"民生新闻"是媒体站在人文关怀的立场,从最广大普通百姓的需求出发,用他们喜闻乐见的形式、播报、评说百姓关心的人和事,在反映百姓欲望、情感、意志的同时,积极为百姓排忧解难。

(一)湖南经视《都市 1 时间》民生栏目赏析

从总体概况和议题内容、报道类型、引用的消息来源分别对《都市 1 时间》2010 年 12 月 1 日至 30 日的报道进行分析。

1. 总体概况

总体来看,《都市 1 时间》30 天里共播出除节目预告以及"天使爱美丽"广告宣传片后的新闻报道 853 篇,平均每天 28.4 篇。

2.《都市 1 时间》的议题内容

议题内容设置分为九大类:①长沙市新闻;②湖南省内新闻;③国内新闻;④国际新闻;⑤专题系列新闻;⑥城市安居指数;⑦城市心理健康室;⑧家有收藏;⑨电子警察。所占比例前三位依次为长沙市新闻(40.5%)、湖南省内新闻(31.4%)、专题系列新闻(14.1%)。

其中,长沙市新闻是指动态新闻报道,不包括服务性新闻,也不包括专题系列报道。湖南省内新闻是指发生在湖南省内各地或者与全省百姓相关的报道。如对第二代身份证的收费、

湖南《道路交通安全法》办法草案再次听证、湖南最大新型毒品"麻古"案告破等报道。国内新闻是指发生于其他省市或者是省际新闻。国内新闻占的比率比较低，这是与观众对新闻的鹜远性与切近性接受心态相一致的。观众的鹜远性心态大多可以从国家主流媒体的相关节目中获得满足，切近性的心理则让其对地方电视台或城市电视网多有期待。这也是国内新闻播出极少的原因之一。

专题系列新闻报道包括以某动态事件为核心推出的连续报道，也包括统一冠名的栏目，在这里主要指的是"小李飞到"及湖南经济电视台十周年特别策划"天山湘女回故乡"。30天节目里，除2010年12月10日，城市安居指数每天有两则相关的消息，一则空气质量，一则涉及车祸、外伤、昏厥、心脏疾病、酒精中毒、电击伤、煤气中毒等，占到新闻总量的6.8%。作为提高栏目品味的"家有收藏"，30天发稿21篇。涉及内容包括景岳全书、各朝钱币、清代瓷坛、象牙宝扇、民窑珍品、双龙铜壶、憨山画作、怪石等。为纪念毛泽东主席诞辰102周年推出的系列报道"我与毛泽东的故事"，从珍贵照片、亲笔书信、特殊菜单、一张合影、主席画像、梅花碗等小处着手，柔性化的报道处理方式将宣传与告知百姓很好地结合起来。

长沙市交警支队独家提供的"电子警察"环节是吸引长沙有车一族的杀手锏。只有4篇的"都市健康指数""都市心理健康室""都市急救室"，关注偏执心理、摔伤、酒后驾车等问题，很好地体现了服务意识。

3.《都市1时间》报道的类型

报道类型大抵可分为单一类和集合类。单一类是指单独成篇的报道；集合类中包含组合报道、连续报道与系列报道。

统计的组合报道是指同一天有2篇及2篇以上的报道。组合报道占7.97%，连续报道占4.8%，加上对"天山湘女回故乡"的连续报道9.7%，共占到了14.5%，系列报道"小李飞到"39篇，占4.3%，夫妻之间相濡以沫的爱情、母子之间的舐犊之情、对生命的尊重和敬畏之情都成为"小李飞到"中"你最珍贵"的主打。

4.《都市1时间》引用消息的来源

消息来源指的是新闻事实或内容的提供者。本书将853篇报道的消息来源分为四大类：①本台记者采访；②其他台来稿；③DV队员来稿；④相关部门来稿。

本台记者采访是指本台记者所采或者报道虽然是在线人或者其他媒体提供线索的前提下采访编辑出来的，但本台记者仍处于主导地位；其他台来稿主要根据报道署名来确定。

"DV状态"播放的是百姓拍制的DV新闻作品。不少DV爱好者拍摄的新闻都及时抓住了事件现场，为观众提供了生动、及时、真实的新闻报道，有力弥补了突发新闻事件不易抓住现场的遗憾。30天的报道里，DV作品有27篇，占3.17%，拍摄的内容可概括为"奇趣事、社区事、感人事、不平事、突发事"。社区事如市民救鱼、对"公园开门一族"的关注，奇趣事如孩童深陷车底奇迹生还、神秘带电，感人事如路遇伤者热心救援，不平事如护学通道危机四伏，突发事如娄底新化国泰家电城发生特大火灾。相关部门来稿主要指长沙市交警支队独家提供的电子警察。

5.《都市1时间》民生新闻特色分析

从内容上看，民生新闻涉及的范畴与社会新闻大致相当。民生新闻的特点及优势集中于

三点:一是平民视角,民本取向,新闻报道更真实、更贴近、更有效;二是吸纳社会力量办媒体,媒体已不再是从业人员的个性空间,它更倾向于成为各类专家学者、政府职能部门、百姓信息员、评论员、普通观众全方位参与构筑的公共空间。三是全方位服务更系统、更高层次、更深入,为观众提供的信息包括排忧解难、法律援助、舆论监督。

《都市1时间》最高收视率达到13%,其收视份额也在全省所有新闻类栏目中名列第一,在长沙的收视份额甚至超过了湖南经视台的热门电视连续剧。其15秒广告单价曾创下了除中央电视台外,内陆电视15秒广告价格的最高纪录。

1. 民本化的表达

报道主体由事件到人、关注焦点由意义到人性的转变,关注的不只是在干什么?发生了什么事?关注更多的是,对于做的和曾经做过的事情,为什么要这样干?内心深处的动因是什么……民生新闻以民本理念为基本诉求,充分利用现代化传播手段,在表达上采用人文叙事方式,注重动态性、现场感、亲和力、参与性。在节目中,生动的画面、鲜活的市井语言和大量的同期声使媒体与市民实现了零距离的贴近。通过人文叙事手法,百姓的故事在电视媒介中得以鲜活再现与本色传达。"百姓说话"是《都市1时间》另一个常规板块,其立足点是为城市最基层的普通市民排忧解难,反映他们的呼声,感受他们的生活,倾听他们的诉说,通过新闻报道解决他们的困难,让普通的市民观众感受到党和政府对他们的关注。其中的小栏目"百姓语录"忠实记录百姓的哀乐、感受、呼声与建议,成为百姓最原始、最直白表达心声的窗口,市井俚语不断跳跃其间,同期声表达更是脱口而出,营造出一种强烈的参与感、亲切感和贴近感,也使节目的亲和力油然而生,这从标题设置就可以看出来——"我投诉""我高兴""我气愤""我建议",就像胡同里扛竹竿——直来直去反映群众呼声,与群众的生产、生活更贴近了。

2. 内容上平民化、栏目大众化

《都市1时间》具有强烈的"百姓本位"意识,以人民的思想感情为新闻采编的出发点,为百

姓办事,以人民的根本利益为新闻评论的立足点,为百姓说话。由此体现的不仅是空间上、时间上贴近观众,更是从心理上和情感上走近百姓。其除了注重传播新闻类信息,同时重视咨询服务类信息的传播。在把新闻报道的重点放在引导舆论、社会监督、政治宣传、知识教育等广义的功能服务上的同时,也注重事关百姓生活题材的咨询信息,不忽视新闻的服务功能。这其中就包括社会公德、邻里家风、购房看病、就业上学、物价波动、打假治劣、交通治安、生活方式、思想观念、消费意识等与人们生活息息相关的新闻。同时根据自身定位,以本市新闻以及省内新闻为主,在引用外来稿件时注重本地化。

3. 平民化的信息流通渠道

除了内容和表达的特殊性之外,民生新闻更在宗旨和终极目标上有特殊的定位。《都市1时间》为了反映"民意",在节目播出同时,采用短信或热线电话进行民调,并动态地播出民调结果。其民调环节提出"你我的选择、大众的参考"的口号,旨在通过调查这一形式带动观众参与节目、增强节目的交流感。此外,在分析中我们也看到,该节目设置的"DV状态"为来自各个阶层的观众提供了参与途径,吸引了公安等政府部门特别是普通市民的积极参与,引导市民们融入到节目中来,他们以新闻的视角拿起手中的DV对身边的奇闻轶事、新鲜事、感人故事等迅速记录下来,并通过电视屏幕播放出来,增加了节目的参与性和互动性。有关部门和市民的参与,拓宽和延展了新闻信息渠道,新闻信息多元化,新闻信息多样化。

4. 整合传播观念,注重策划报道,塑造品牌

《都市1时间》品牌塑造体现在三个方面:

一是将频道作为品牌。此前,以民生定位的栏目有南京电视台的《南京零距离》、安徽卫视的《第一时间》,但以整个频道来定位民生的做法目前并无先例,频道包括现场情感类新闻谈话节目《寻情记》、大型法制类日播节目《警界》,此外还有《都市社区》《大侦探》,在《都市1时间》播出的过程中,将对《警界》《都市社区》《寻情记》的预告作为栏目版面的分界点,注重将整个频道捆绑营销。同时通过一系列报道活动和公关宣传活动建立品牌形象。如《天山湘女回故乡》就是湖南经视十周年而策划的庆祝活动之一,诸多媒体的关注也很好地扩大了该频道的影响力。

二是将栏目品牌化。比较典型的就是"小李飞到",该栏目取"小李飞刀"的谐音,简单易记,而且有内涵,成为"行侠仗义、情感诉求"的代名词。

三是将记者品牌化。以有实力的记者或主持人姓氏或名字命名,营造"记者是栏目的名片、栏目是记者的招牌"的双重名牌效应,如"小李飞到"。如今,通过品牌栏目和品牌记者的品牌传播效应,逐步形成了有事情找《都市1时间》是很多长沙市民遇到"不平事、稀奇事、新鲜事"的第一反应。

新闻策划是新闻报道的主题遵循新闻规律,围绕一定的目标,对已占有的信息进行去粗取精、去伪存真、由此及彼、由表及里的分析和研究,发掘已知,预测未来,着眼现实,制定和实施相应的政策和策略,以求最佳效果的创造性的策划活动。根据栏目定位和受众需求,通过一系列有效的策划活动能够提升频道、栏目品牌。

二、电视纪录片

(一) 电视纪录片的概念

纪录片,顾名思义是以电影电视为媒体载体,以记录为手段和方法,按照创作主体的思想追求与情感导向拍摄出来的影像作品。"求真"是纪录片艺术表现的基础。电视纪录片,是指运用新闻镜头,真实地记录社会生活,客观地反映生活中的真人、真事、真情、真景,着重展现生活的原生形态和完整过程,排斥虚构和扮演的新闻性电视节目形态。

中国纪录片是一种特定的体裁或形式,它是对社会及自然事务进行记录、表现的非虚构的电视节目种群。纪录片拍摄真人真事,不容许虚构事件,基本的叙事报道手法是采访摄影,即在实践发生发展的过程中,用挑、等、抢的摄影手法,纪录真实环境、真实时间里发生的真人真事。在电视传媒中,电视纪录片可以充分发挥电视的特长与优势,即可以在对现实的记录构思中,寄寓一定的文化内涵或思想意义,并且具有一定的可信度与震撼力,甚至还可能超过一些虚构的作品。

(二) 电视纪录片的种类

电视纪录片从拍摄的不同角度来分,可以分为人类学的、自然历史的、文化的、宗教的、人物传记的、旅游的、信息的、工业的、科普的、公共事务的、商业的、新闻的、销售的等纪录片。

例如,人类学纪录片:孙曾田《最后的山神》;自然类纪录片:《森林之歌》;文献专题类纪录片:刘效礼《邓小平》;社会生活类纪录片:江宁《德兴坊》;历史文化类纪录片:《故宫》;风光纪录片:《三峡的传说》。

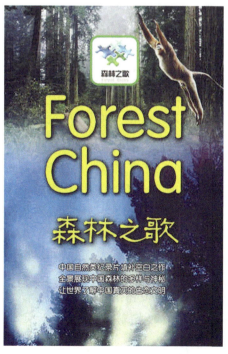

（三）电视纪录片的特性

1. 真实性

从整体上讲是指形象真实、声音真实、场面真实，乃至情感真实、心灵真实、氛围真实等。要求在事件发生、发展过程中，以采访摄像为基本手段，直接拍摄，记录真人、真事、真情、真景。

2. 艺术性

当然这是在真实性前提下的艺术性，并非是那种允许虚构的艺术性。这里涵盖了知识性和趣味性，强调情感的魅力和知识的力量。此外，它还表现为要通过种种艺术手段来帮助事实的记录，或者以其营构出一种真实的氛围。

3. 伦理性

伦理性，又可以称为哲理性。对于电视纪录片而言，这种特性是在当代发展过程中形成的。作为对一些新闻专题的关注，作为对一些舆论的引导，作为对某些社会不良现象的监督或批评，甚至希望促成一种社会的改革。这些都需要伦理性。

例如，纪录片《沙与海》，该片以纪实手法拍摄，并在1991年首次获得亚广联大奖，也是我国电视纪录片首次获此殊荣，被评价为"出色地反映了人类的特性以及全人类基本相似的概念"。

（1）创作背景。20世纪80年代初期，人文主义思潮被引入中国，首先在以知识分子为代表的精英文化层中迅速成为热点，其影响延续至今。这种局面进入20世纪90年代之后更为突出。有学者把这一阶段的中国纪录片发展表述为以精英文化的人文价值为坐标，以大众文化中的非主流人群的生存情感需要为指向，形成的一种精英文化与大众文化之间奇妙结合的新景观；纪录片《沙与海》通过纪实的拍摄手法，以真实为准则，不干扰生活，反映原生态的情景

和状况,展现给观众的是镜像式的生活原貌,人们透过镜头可以对人性进行深层次的关注。

《沙与海》讲述的故事的时间和背景都是在改革开放之后,两位主人公牧民刘泽远和渔民刘丕成的生活水平都有了很大的提高,但沿海和西部的差距仍然很明显。这个差距尽管对两地人在生活方式、家庭观念、婚姻理想等方面造成一定的差别,但是同作为劳动人民这样一个大的身份背景下,他们之间又有着千丝万缕的联系和共同之处。纪录片展现在人们面前的是当时、当地人们生活的原生态,其中"父子打酸枣""小女孩划沙""两家女儿谈婚姻"等段落更是质朴纯真地流露出一种生活细节的美,意境深远,令人回味无穷。

(2)叙事结构与展现主体。《沙与海》在结构上采取了两条线索交叉剪辑的方式,一条线索反映西北戈壁滩一家牧民的生活,另一条线索展现东海之滨一家刘丕成的生活。住在内蒙古与宁夏交界处沙漠边缘的牧民刘泽远一家在沙化的土地上种植粮食,饲养骆驼。全家的水源来自于一口井,每年的收入是五千元。而刘丕成则是辽东半岛上一个孤岛的渔民,当地人传说他已经拥有四十万的家产,他自己却很不愿意引人注目。

沙漠与孤岛,两条看似平行的线却奇妙的交织在一起,导演一直在试图表现各自独有的生活方式的同时,从中寻找共同点。而对两位主人公来说,未来和子女的难以把握,给他们带来了同样的孤独感。

三、电视谈话节目

我国的电视谈话节目产生于1995年,曾经以其话题时新、风格清新、现场活跃、贴近生活等特点赢得了大批观众。电视谈话节目是将人际间的口头传播引入屏幕,并将这种传播方式本身直接作为节目的内容和形式的节目形态。节目一般是在固定谈话场所举行,由主持人、现场嘉宾和现场观众围绕某一公众普遍关注的政治、经济、文化、社会、人文等话题展开轻松和谐、平等民主的群言式的交流、对话,以期达到某种传播效果。严格意义上的电视谈话节目应当具有如下三个特征:一是以谈话为主要内容;二是谈话是无脚本的;三是谈话是在严密设计基础上的即兴发挥。

名人访谈节目一般都是以主持人和嘉宾即各领域的成功人士之间的谈话为主,他们通过一系列问与答的双向交流回顾嘉宾的成长历程、成功轨迹,观众也能从中提炼出嘉宾们获得成

绩的经验。

(一) 对话交流模式

无论是像《杨澜访谈录》《面对面》这样的主持人与嘉宾单对单的交谈，还是如《艺术人生》《鲁豫有约》这样的有观众在场的演播厅访谈，名人访谈节目的主要形式还是以主持人和嘉宾之间的对话为主的。为什么节目要采取对话交流的模式，而不是由嘉宾自顾自地一个人讲述故事呢？对话作为一种交流方式，巴赫金认为是"同意和反对关系、肯定和补充关系、问和答的关系"。

嘉宾的故事是在和主持人之间的一问一答中逐渐成形的。可以想象，如果一个关于名人的节目只是由他自己独自在镜头前自言自语，不仅节目效果会很差，嘉宾也不见得会说出什么能够吸引观众的内容。例如易中天参加《鲁豫有约》那期，面对易中天这样一个学者级别的嘉宾，怎样用适当的提问来打开他的话匣子就是关键。在主持人鲁豫想要了解易中天为什么在"百家讲坛"运用有别于其他学者的讲课方式时，她用了一个很巧妙的提问："您有这么些年讲课经验，以前积累很多，所以这么一讲（电视讲座）可能并不是一件太难的事。"这样一来，就恰好问到了易中天作为一个大学教师对于在媒体上授课的不同感受。这样的激将问法很容易引起他的诉说欲望。接下来，易中天以"难啊！"作为开头，开始大段讲述自己的体验，一下子就把话题展开了。试想如果没有提问，没有对话交流，怎么会有嘉宾精彩、生动的讲述？

从另一个角度来说，在此类节目中主持人扮演的角色实际上也是观众的代言人。为什么这么说呢？因为人天生就有追根问底的本性，名人的故事更是能够引起大家的好奇心，想要一探究竟。但一般观众鲜有机会向名人们直接提问。主持人向嘉宾提问实际上也是作为传声筒，反映观众的心声，提出问题。这样的一种对话关系实际上也是观众与嘉宾之间产生对话的第一环。作为观众了解名人的窗口，名人访谈节目用对话的方式为观众呈现名人的世界可以说是最有效的手段。

(二) 口述过往历史

无论是《面对面》《鲁豫有约》，还是其他各类名人访谈类节目，他们一般都是按照历史发展的轨迹，从嘉宾的童年开始，一步步一直回顾到他们的现在，细谈期间他们的艰难险阻，他们的奋发图强，他们的合适机遇，最后谈到他们现有的成功人生，并进一步憧憬他们的美好未来，一切都是按照时间的顺序在品味历史，品味人生。

例如，成龙做客《艺术人生》，节目中，成龙回顾了他极富传奇色彩的经历，谈到了辛苦学艺

的童年,初涉电影的青春岁月,一直到现在的享誉世界。期间风风雨雨,有成功也有失败。但更重要的是,作为旁观者了解到成龙的经历,我们可以提取、借鉴很多经验教训,如做人要勤奋、吃苦,对人要真诚善良,要关爱弱势群体,要豁达,要争气等。在这一期节目的宣传片中,节目组也做了一个很好的总结:"'艺术人生'为您倾力打造成龙五种表情:对待亲情、对待爱情、对待家庭、对待金钱、对待生命,一声叹息,五十岁男人的人生感悟。"很显然,我们不仅仅是在看这样一个节目,而是在"学习",对于人生的学习。

四、电视综艺节目

20 世纪 90 年代以来,随着各类电视节目日新月异的发展,电视屏幕的影像文化发生了前所未有的巨大变化。尤其是电视综艺节目,为大众制造了一个集体的娱乐化和理想化的幻景,让观众充分享受了由文化产品制造出来的欢乐。

所谓电视综艺节目,就是在电视上播出的综合性文艺节目。它根据主题的需要,运用艺术手段将多种不同艺术体裁的单个节目进行有机的组合,它是时下文艺节目样式的主流。在五彩缤纷的电视文艺创作中,它具有无可比拟的地位和作用。每逢重要的节日或庆典,电视台往往要举办盛大隆重的综艺晚会以示庆祝。比如除夕夜中央电视台的《春节联欢晚会》已成为中国人过春节的新民俗,年夜饭上的一道大餐。每逢国庆节等国家重要节假日,电视台也要举办大型综艺节目。而每到特别的时刻,如香港回归、申奥之夜、第 21 届世界大学生运动会等,人们也往往通过综艺节目传递心中的情感。因此,考察综艺节目的特征、研究综艺节目的创作显得很必要。

从大的方面来讲,一个综艺节目的创作往往暗合了某个特定的历史和时间背景。如庆祝国庆的综艺节目就必须在国庆前完成,一般安排在国庆节当天晚上播出。而正是为了配合全中国人民对香港回归的热情和空前的民族自豪感,《情满香江》大型综艺节目适时推出,收到了极好的效果。时下,华夏大地正在兴起一股开发西部的热潮,全国人民的眼光都热切关注着西部,中央电视台《综艺大观》便连续推出了几期以云南、四川、重庆、甘肃和新疆等西部地区为背景的、介绍西部风情和文化、激发西部热情的晚会,引起了观众的巨大反响。而春节联欢晚会更是在中国最重要的传统节日——春节的大氛围下推出的,最佳时间自然是除夕之夜。即使是戏曲晚会、歌舞晚会等春节晚会,最迟也不能过了正月十五。因为过了正月十五,春节就算是过完了。所谓"过哪山,唱哪歌"说的就是这个道理。

从小的方面来说,作为一档电视节目,有它特定的播出板块和准确到以 0.1 秒计算的播出时间。如何在有限的时间内使节目更加丰富多彩,如何充分体现导演的创作意图,如何使整台节目散而不乱,融为一体,这是每一个综艺导演煞费苦心的事情。就精确的播出时间而言,录

播相对好一些,可以在节目的后期剪辑中加以控制。而对于现场直播来说,它必须对节目进行多次彩排,确保节目之间的衔接准确到位,到了直播现场,只有靠主持人机智灵活,把控现场。

2000年春节晚会一首《常回家看看》唱红了整台晚会,也唱遍了大江南北。它传达的是人们对亲情的渴望,对家的回归。这首歌之所以如此受欢迎,还在于一个基本的社会现实:中国人口正在进行着一次从农村到城市的大流动,数百万甚至千万的农民涌进城市打工,还有大批因为升学、出国等种种原因离开家乡的人们,这一切都使得不少家庭父母子女分离。《常回家看看》及时反映了父母的心声和儿女的心情。

综艺节目还有一个重要的功能就是文化功能。文化在以电视载体为主的传媒领域中,对综艺节目而言,是显得尤为突出的功能。这里所指的文化功能,主要是传播先进的知识,传播先进的思想,开拓人民的视野。严格说来,电视作为综艺节目的物质载体,已经成为当代世界最不引人注目却又最与人们的日常生活息息相关的社会现象。而电视观众恐怕是当代世界最广泛的文化研究对象,他们自然而然地成为了今天人类日常生活中社会和文化的最主要的实体。

另外,综艺节目还具有较强的娱乐功能,这是毋庸讳言的事实。居高不下的收视率就是一个很好的佐证。事实上,在短短的两三个小时内,既有优美的歌曲,又有精彩的小品,老年人可以看到传统的京剧片段,青少年能看到当下最酷的明星,综艺节目老少皆宜,雅俗共赏,观众们各取所需,收视率自然不会低。

其实,综艺节目的功能绝不是如上文所罗列的那样纯粹、单一,它还包括教育功能等。一台晚会往往是各种功能兼具杂糅,而以某种功能为主。许多观众指出,春节联欢晚会就图个"乐"字,希望编导们把娱乐性放在第一位,而国庆晚会必然会加重政治的内涵,至于时下名目众多的颁奖晚会,或许它还具有更实在的"礼仪"功能。但是不可否认的是,综艺节目的确具有强大的功能性,这是一般叙事性节目所不能比拟的。

例如,以下是关于《春节联欢晚会》的赏析。

著名文学理论工作者、电视评论家田本相说:"春节晚会已经成为具有中国特色的电视文化的组成部分的独特创造……它已经扎根在亿万观众的心里,它使中国的电视文化在世界电视中也独具民族特色和享有盛誉。春节晚会是中国电视文化的一个宝。"那么春节联欢晚会经历了怎样的发展历程呢?

早在十年动乱后的1979年,邓在军和杨洁两位导演就一起组织播出了中央电视台的"春节联欢晚会"。李光曦演唱的《祝酒歌》首次出台,多年之后仍让观众记忆犹新。1980年,邓在军、黄一鹤、杨洁等导演在上海、杭州、广州、哈尔滨等地分别录制合成了一台春节联欢会,这几

台晚会受到了人们的广泛欢迎。从此之后,每年除夕中央电视台都制作播出一台"春节联欢晚会",并逐渐形成了一定的格局,几乎成为了中华民族新春佳节的一大民俗。1992年,文化部首次举办的"文化部春节晚会"在大年初一中央电视台的黄金时间播出。自此以后,每年正月初一的晚上都要播出一台文化部录制的春节晚会。文化部春节晚会集中了我国舞台艺术各个门类的名家和崭露头角的新人,是用实拍外景、人物采访穿插连接一批新创作节目的晚会。

现如今,春节联欢晚会已经成为中国老百姓大年夜必不可少的年夜饭,伴着千家万户共度辞旧迎新。在春节这样一个"浸透着中国人民对生活独有的情感、热望和追求,也集中地体现出中华民族的向心力、亲和力和凝聚力"重大传统节日里,现代化的传播媒体——电视台举办春节联欢晚会,这对于整个社会的心理、行为、文化意识以及百姓生活方式,都起到不可低估的作用。每年的电视春节晚会已经成为传统节日一项不可缺少的重要内容,成为我国人民一年一度的盛典。同时,它也是中国电视文艺卓有成效并为之骄傲的丰碑。著名作家冯骥才说:"这种以电视为传播的文艺晚会,不仅走入千家万户的节日之夜,而且将亿万家庭的节日生活连成一气,这对传统文化(特别是年俗文化)来说是多么伟大的奇迹!春节晚会这种新形式的年俗的形成,正是历届春节晚会的编导、演员与工作人员共同努力而实现的。"

那么,春节联欢晚会除了是一种借助艺术手段的节庆联欢,还有什么其他的属性和特征呢?很显然,其特殊的形式构成、特殊的题材内容和特殊的风格追求,使得其艺术展演活动融入了年节民俗的文化意味,体现着中华民族的审美心理,寄托着炎黄子孙的生活理想。节庆联欢的实用目的与辞旧迎新的功利追求,赋予这台晚会更为丰富复杂的思想内涵。交流和宣传国家与民族在过去一年里的巨大成就,历数和展示各行各业在过去一年里的风云变幻,正是春节联欢晚会的应有之义。

春节联欢晚会的特殊性显而易见,其名称本身即已定位了形式的属性——一台文艺晚会或者说艺术展演,它首先为"联欢",而且是为"春节"这个中华民族最为隆重的传统节日服务的。"晚会"之前的"春节"与"联欢"两个限定语汇,基本上廓清了这台展演的基本美学特征。换言之,在"春节"期间进行节庆性的"联欢"是它的终极目的,而借"晚会"的形式、假以艺术的内容,不过是年节庆典的一个"支点",现代年俗的一种"手段"。这就使其在具体的形式构成上,与通常观众所欣赏到的各种内涵相对单纯、正统的艺术展演有所不同。因此,春节联欢晚会是中央电视台在春节期间,通过电视传媒为中华民族特别搭建的具有特殊目的与意义的艺术展演舞台,是古老的传统年节借现代传媒工具生发出来的一枝民俗文化之花。

从内容决定形式的角度上讲,春节联欢的特殊需求,决定了这台电视晚会的形式特征。众所周知,多年来春节联欢晚会的主题,基本都被定位于诸如喜庆、欢乐、团结、祥和、开拓、奋进、昂扬、向上等。这并非电视文艺编导和晚会创演者的一厢情愿,而是全体中华儿女千百年来年节庆典的普遍意愿与共同心声的高度概括与集中体现。这就使得春节联欢晚会的创演制作,在某种意义上具有了"命题作文"的性质。主题的限定性,使得整台晚会由形式、内容到风格、特征,都具有了相对固定的特殊约定。比如在节目的内容上,要求健康向上、喜庆吉祥;在节目的形式上,那些短小精悍、易于整合的艺术品类,包括歌舞、杂技、曲艺中的相声、戏剧中的小品等,成为了主要的选择对象;而在风格的取舍上,活泼热闹、风趣幽默的节目,自然属于创演制作的主要追求;至于交响音乐、芭蕾舞剧、长篇评书、整台大戏等,由于晚会容量的时限性和联欢手段的多样性限制,很难涵纳其中。

主持人的风格,是指节目主持人在多个或多种节目中表现出来的带有稳定性和一贯性的

个性特征。主持人在节目中通过其言语行为和非言语行为,传递给受众某种个性化特征,便形成了某种特定的风格。主持人的风格直接影响到节目的风格,关系到节目的传播效果。美国学者尼尔·波兹曼指出:电视拥有一种超媒体霸权。而"合适"的节目主持人连同他们的电视节目,在观众眼中,能"合适"地扮演当代社会的"上帝"(拥有思维、观念、生活方式等多重影响力)角色。

春节联欢晚会作为中国规模最大、级别最高、节目最丰富的娱乐晚会,可谓万众瞩目。在这样一个非同寻常的大场合、大氛围中担当主持,对主持人的综合素质来说是一个相当严峻的考验,要想获得观众认同确实不容易。所以一个综艺类节目主持人要获得成功,需要付出比其他类型的主持人更多的努力。

参考文献

[1] 戴锦华. 昨日之岛[M]. 北京:北京大学出版社,2015.
[2] 影名. 酷电影五十部欣赏指南[M]. 呼和浩特:内蒙古人民出版社,2003.
[3] 华典艺术编辑室. 世界电影大奖[M]. 北京:九州出版社,2003.
[4] 李幸,刘晓茜,汪继芳. 被遗忘的影像[M]. 北京:中国社会科学出版社,2006.
[5] 戴亚莉. 电影语言现代化再认识[M]. 北京:大众文艺出版社,2006.
[6] 肖平. 纪录片历史影像的制作基础及实践理论[M]. 北京:中国广播电视出版社,2005.
[7] 程轻松. 青年电影手册[M]. 济南:山东人民出版社,2010.
[8] 曹保印. 让电影陪伴孩子成长[M]. 北京:中国编译出版社,2014.
[9] 刘书亮. 影视摄影的艺术境界[M]. 北京:中国广播电视出版社,2003.
[10] 戴锦华. 光影之忆[M]. 北京:北京大学出版社,2012.
[11] 戴锦华. 光影之痕[M]. 北京:北京大学出版社,2014.
[12] 于庆妍. 影视鉴赏[M]. 北京:高等教育出版社,2000.
[13] 章柏青,贾磊磊. 中国当代电影发展史[M]. 北京:文化艺术出版社,2006.
[14] 陈和. 影视鉴赏导刊[M]. 北京:北京交通大学出版社,2010.
[15] 田卉群. 影视鉴赏[M]. 北京:高等教育出版社,2011.
[16] 黄会林. 中国电影艺术发展史教程[M]. 北京:北京师范大学出版社,2013.
[17] 戴锦华. 电影批评[M]. 北京:北京大学出版社,2015.
[18] 江苏省中小学教学研究室. 影视欣赏[M]. 南京:江苏教育出版社,2001.
[19] 陈鸿秀. 影视基础教程[M]. 北京:中国电影出版社,2008.
[20] 吉平. 当代影视经典鉴赏[M]. 北京:北京师范大学出版社,2014.
[21] 周星,谭政. 影视欣赏[M]. 北京:高等教育出版社,2013.
[22] 张险峰. 经典电影作品赏析解读教程[M]. 北京:北京大学出版社,2010.
[23] 钟大丰,舒晓明. 中国电影史[M]. 北京:中国广播电视出版社,2013.
[24] 胡星亮. 影像中国与中国影像[M]. 北京:北京大学出版社,2014.
[25] 陈和. 影视鉴赏导引[M]. 北京:北京交通大学出版社,2010.
[26] 于庆妍. 影视鉴赏[M]. 北京:高等教育出版社,2014.
[27] 何春耕. 影视鉴赏[M]. 长沙:湖南大学出版社,2008.
[28] 姜敏,黄中军. 影视鉴赏[M]. 石家庄:河北美术出版社,2009.
[29] 李亦中. 影视鉴赏教程[M]. 北京:高等教育出版社,2013.
[30] 张福起,房伟. 影评范文点评[M]. 北京:中国传媒大学出版社,2011.
[31] 石磊. 新媒体概论[M]. 北京:中国传媒大学出版社,2009.
[32] 王宜文. 世界电影艺术发展史教程[M]. 北京:北京师范大学出版社,2004.
[33] 魏南江. 优秀电视节目解析[M]. 北京:中国传媒大学出版社,2007.
[34] 魏南江. 影视声音造型艺术论[M]. 北京:中国电影出版社,2008.

[35]高福安,宋培义.电视剧制片管理[M].北京:中国传媒大学出版社,2009.
[36]曲茹.电视艺术的审美化生存[M].北京:中国传媒大学出版社,2007.
[37](英)罗伯特.艾德加—亨特.国际经典影视制作教程:导演实战[M].陈敏,译.北京:电子工业出版社,2012.
[38]林少雄.影视鉴赏[M].上海:人民美术出版社,2012.
[39]张军.英美电影赏析[M].武汉:武汉大学出版社,2014.